U0122776

獻給我的太太李可玉和兒子謝子期

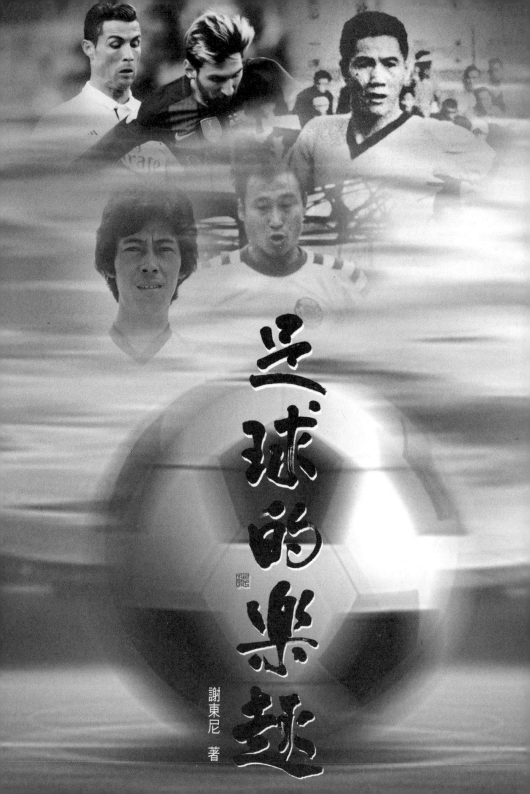

足球的樂趣

謝東尼 著

足球的樂趣

【序二】

我熱愛足球，所有朋友都知道。我在五十年代幾經辛苦購得球票臨場看「南巴大戰」後，就變成了足球發燒友，當年我只有十多歲，已開始迷上了姚卓然、莫振華等。

令我十分難忘的一場球賽，倒不是南華對九巴，而是1958年在東京上演的一場亞洲運動會足球決賽，由「中國球王」李惠堂任教的中華民國台灣對韓國的一場比賽，當年李惠堂盡選香港球員，包括姚卓然、何應芬、劉儀、陳輝洪、劉添、羅國泰、郭滿華、黃志強等猛將助陣，連番惡戰晉身決賽遇上死敵韓國，兩隊劇戰九十分鐘以二比二言和，其時中華民國台灣只剩十人應戰，加時再賽，凶多吉少，誰料全場最「細粒」的黃志強，最後竟以一記頭球定江山，以三比二氣走對手，贏得金牌。

另外一次的難忘經驗，是1965年通過友人介紹，有幸與球王李惠堂面對面大談「波經」，興奮了好幾天。

當精工在1972年升上甲組時，我剛好該年替黃創保任主席的寶光集團處理股票業務，結果被拉攏一起參與精工的組班和運作，祇一年後，黃創保有意創辦一支寶路華球隊，結果找我從青年軍開始組班，繼而實踐三年升班計劃，結果順利於1979-80年度開始在甲組角逐。

從五十年代開始，足球已是我生活的一部分，我雖然不是球員出身，但對球人球事，知識算

序

是豐富，大概沒有甚麼足球事難得倒我，而我也樂在其中。

謝東尼是我認識的球評家中，最具代表性的其中一個：他知識豐富，擅長分析，對足球管理、球員的優劣和球隊的戰術運用，均有獨到見解，是我欣賞的人物。他在八十年代承接我之後擔任寶路華領隊，大力引進英國教練和高質素的球員，給球迷耳目一新的體驗，非常成功。

謝東尼把他在足球圈的所見所聞，寫成這本極富趣味性的書，十分難能可貴。雖然今天看書的風氣已有異於往日，但如果你喜歡足球，還是要看，而且值得看，他可不是一般的足球寫作者。

前立法局議員　詹培忠

足球的樂趣

【序 二】

iv

我小時候家住灣仔，剛好就在修頓球場對面，那個時候沒有高樓大廈，都是平房，從我家跑過對面空地踢球，只須一分鐘，方便得很。每天都可以踢球，自然快樂無比，熟能生巧，也不覺得有甚麼了不起，直至有一天，在替一支小型球隊「有榮」比賽後，有一位自稱叫「黎頌賢」的先生對我說：「細路，好波呀！我介紹你去踢大波。」才叫我恍然大悟。

我那時十五歲，給引進了愉園踢乙組，一年後便升上甲組角逐，樂不可支。隨即又有人對我說：「你願意去踢世運足球嗎？」嚇了我一跳，但很快便知道，他不是開玩笑，因為我旋即被華協挑選為中華民國台灣代表隊成員之一，在1960年前赴羅馬的世運會作賽。從此，我便以踢球為生，經歷了好幾十個年頭，看著足球的起起落落，但歡笑總比不愉快的多。

我在愉園披甲七年，在他們於1967年暴動後退出聯賽，我改投南華，和何祥友一同作賽，那真是難得的經驗，他給我很多啟示。當時南華組織健全，有自己的球場和宿舍，球員祇要有空便可到球場去，自然多加磨練，對球會亦多一番歸屬感。我在南華進出好幾十年，雖然輾轉效力過怡和、東方、市政和菱電，但對南華感情算是比較深的。

香港足球早期屬於球員個人技術發揮的多，教練基本上沒有太實質的工作，反而球隊中的前輩落場提點，十分重要，而且他們大都具領導作用。大多數球隊要到七十年代足球從業餘轉職業的時候，方始由教練安排一些訓導工作，球賽亦開始有了很大的改變，戰術鋪排受到重視，加上

引進了外援球員，水準大大提升，純粹倚賴個人技術的踢球方式，就不再可能了。

無可否認，足球在五六十年代很興旺很觸目，優秀的球員不少，但以球賽水平和戰術的運用而言，八十年代則超卓得多，高質素的外援也間接把華人球員的水準拉高了，職業比賽態度認真，競爭激烈，球賽甚為可觀。

寶路華是當時職業球隊的表表者，是我欣賞的隊伍，謝東尼這位領隊，是我們一班球人公認的最佳領隊，最低限度我認識的人都這樣說。他改變了寶路華，也改變了管理球隊的若干觀念。

很高興聽到謝東尼能把他的足球經歷寫成書，我更非常樂意為這本書寫序，讀這本書，必然會是難得的體會。

前輩足球員　黃文偉

足球的樂趣

【序 三】

香港自二次大戰後，華人參與足球運動開始活躍了起來，像南華、中華、東華、傑志等球會，都相繼用更多華人球員，參與他們球隊的比賽。當年球隊比賽，通常以足球前輩名宿帶領，也就是現今球隊教練員的前身了。

知名球員如李惠堂、黎兆榮、許竟成、朱永強和何應芬等，都是戰前和戰後的優秀球員，在踢而優則教的情況下，當上了當時所謂的教練，及後至七十年代，我們可以從電視和報章上，看到在國際比賽中不同球隊的作賽形式和特點，和通過認識當年在國際賽上的出色教練如英格蘭的藍西、德國的舒恩和荷蘭的米高斯等，對教練工作有了更深層次的認識。

我也在七十年代趁著流浪隊赴蘇格蘭和英格蘭尋找外援期間，多次參加當地的初級和高級教練培訓，並獲得教練文憑，回來後除繼續為流浪隊比賽外，也負責了球隊的操練，開展了自己在教練位置上的工作，日後更轉而專注於職業教練生涯。而自那個時候開始，香港也注重起教練的培訓工作來了。

八十至九十年代的教練，在球隊裡的地位便愈受重視，在工作上也複雜化了。記得經過了二十六年教職生涯的曼聯教練費格遜，也指出了現今教練跟過去已有重大改變和要求，責任宏大。我覺得作為教練，必須具備三樣基本的必要條件，包括指導能力、隊伍管理能力和個人領導能力，方才能有望踏上成功之路。教練工作是球隊的成功要素，不可或缺。

謝東尼這本書道出了當年香港足球昌盛時期，一些難忘的故事，描繪了不同人物和情境，為足球愛好者提供了當年香港從亞洲足球王國轉而到職業足球的往事，勾起一些回憶和懷念，是值得各位閱讀和享受回味的書。

國際足協教練導師　郭家明

序

vii

【序 四】

六七月往往是足球迷較為悠閒逍遙的日子，尤其是避開世界盃或歐國盃決賽周的單年，2019年的盛夏雖有另兩項大賽，但美洲國家盃因時差關係在香港時間早上舉行，電視收視率也就不高了，而本屆唯一最令人印象深刻或是美斯職業生涯第二次領紅，並再一次緣慳國際賽錦標；另方面非洲國家盃一向不太受關注，就更難有話題了。

香港球迷今次冷待這兩項洲際盛事，或許還有另一原因，本地同期爆發了修例抗爭風波，社會嚴重撕裂，不少人心情沉重。就在這個時候，收到了前寶路華領隊謝東尼的電話，邀約為他即將出版的新書寫序文。

在全城氣氛鬱結之際，東尼兄送上追憶足球樂事的心靈雞湯，想來或可讓大家輕鬆一下。我與他的情誼，適逢七十年代職業足球日子開始，對我來說，東尼亦師亦友，他比我年紀稍大及資深，熟絡後，他分享了不少採訪及寫作心得，歐洲經歷的見聞，當地球圈動態，以及英國報章足球新聞報道的經驗，令我受益匪淺。

東尼先後任職英文星報，英文中國郵報，英文虎報，同時還在星島體育周報主編及撰寫專欄，該刊物在七十年代中期改革內容，他找了我和另外三位年輕行家加入撰稿。我負責採訪球星教練或熱門議題探討，東尼對選材每有獨到看法，對後輩指導有加，記得曾有一次安排在酒店房間訪問來港踢表演賽的南斯拉夫班霸紅星隊教練，他教曉了我們如何事前做準備工作，特別是不

熟識的訪問對象。

另外，東尼的評論文章亦對我輩大有影響，除了見解獨特及精闢外，更有生動描述，至今仍留在我腦海中的是對前國腳何佳像「救護員」的形容，場上那裡危急，需要支援，他就會出現，道出這位滿場飛的中場球員，助攻助守那種無名英雄的角色。

我與東尼和其他朋友，也曾一起組織了一支足球隊，隊員均是爬格子維生之友，也就把球隊稱作「稿匠」，英文名字是 Writing Machine，寓意寫稿頻密的人，縮寫 WM 也有特別意義，WM 式乃阿仙奴領隊卓文 Herbert Chapman 早年創新的足球戰術陣式之一。

由於越位條例在 1925 年六月修改，由三名防守球員在守方底線前減到兩人即為越位。卓文當時實踐了愛將射手畢瑾 Charlie Buchan 的倡議，將平日 2－3－5 陣式的中堅由中場退回後防，以便適應新例，兩位輔鋒墮後中場，變為成 3－4－3，或排為成 3－2－5，這個 WM 陣式對越位陷阱布防更有針對性，反擊更有效，開拓了阿仙奴在上世紀 30 年代的霸業，其後幾乎為所有英國球隊均採用。

卓文成為上世紀初最成功的戰術家，也是第一批全權領隊，不像以往由董事會點兵選將，並率先羅致外籍及黑人球員，同時擁護使用白波比賽及號碼球衣，並在球襪加圍邊，令球員更易辨認；其後阿仙奴的球衣設計較瘦身及加上白袖，傳統保持至今，是英國現代足球最有影響力人物之一，可惜英年早逝，1934 年患肺炎猝死，享年 55 歲。他生前在《星期日快報》定期撰寫波

經，去世後結集成書，也與寫作有關，稿匠足球隊的命名也表達了對他的致敬。

東尼 1981 年雖然轉任寶路華領隊，但大家的接觸依然頻密，直至寶路華退出球壇，東尼改投商界，才交往較少。

近幾年稿匠恢復定期活動，見面又多了，雖然是四十多年的波友，還是有說不完的足球話題，離開本地球圈三十多年，東尼仍舊那麼熟悉國際球人球事，去年一次茶敍，談到明日之星，他大讚阿積士的法蘭基迪前途無限，指出此子可踢中堅，左後衛及中場各個位置，踢法全面，可塑性高，是告魯夫生前說過最想得到的全能球員類型。東尼又認為法蘭基迪莊還有傳球準繩的優點，有此兩大強項，又如此年輕，應可扶搖直上，當然還要看教練如何幫助成長，畢竟轉會巴塞，將面對更高水平的挑戰。

江山代代有新人，法蘭基迪莊是否下一位超級球星，尚是未知數，但謝東尼筆下對足球的體會，必然會是趣味盎然，一些關於往日球圈中人的逸事逸聞，相信更可帶給大家美好回憶。

資深新聞從業員　吳漢傑

【序 五】足球樂、樂無窮

友人謝東尼寫書《足球的樂趣》，邀我寫序。多年老友，只好應命。我喜足球，十歲之齡，已係修頓常客，輒跟小鐵七對壘，互有勝負。我校出了球王張子岱，咱們一班學弟視為榮耀，足球更興。最近重晤阿香，聊起足球，直言香港足球退步甚烈，原因在於體力厥如，鬥心不足。原來足球除技術外，鬥心至為重要。球場上怕撞忌碰，即有技術，也難發揮殆盡。他跟胞弟張子慧，皆如其父張金海，一落球場，渾忘一切，勇往直前，以勝利為旨。阿香憑著鬥心，遠渡重洋到黑池，踢了好幾場甲組賽事，得以跟球王馬菲士同場獻技，是為香港球員第一人。晃眼數十年，至今仍是第一人，嘿！香港足球何進步之有？

要說香港好看的球賽，五六十年代必舉南、巴大戰，各擁名將，姚卓然、黃志強、何祥友、莫振華；衛佛儉、周少雄、劉志霖、陳志剛⋯⋯激烈精彩，全場爆滿。我時維黃口小兒，阮囊羞澀，爬山偷看。一回跌腳跌傷，仍忍痛看畢全場。迨至七十年代，我事莫如精工，寶路華閱牆之鬥。黃氏兄弟上場不講親情，拼個你死我活。謝東尼時任寶路華領隊，每挫精工。那年代，球星如雲，胡國雄、何新華、何容興、巴貝利、米曹、南寧加、連尼加賀夫、卡路士⋯克捷臣、真寧斯、柏藍尼⋯⋯星光熠熠，亮如繁星。事隔三十多年，謝君以其如椽之筆，白頭宮女話玄宗，娓娓道來，舊日滄桑，今夕新事，書小文以介，祈諸君解囊，幸甚！

一九年七月二十八日於北角小室　沈西城

足球的樂趣

【自 序】

這是本嘗試與足球愛好者聊天的書，通過足球這種共同語言，我希望和大家分享一些個人的體會。

聊天有異於政治意見交流，更不同於學術辯論，也和在手機上載分享晚餐照片不一樣，更是與新世代的表情符號互換不盡相同。聊天是談談共同話題，說說你我熟悉的事和一起懷念愛慕的人物，聊天應該屬於賞心樂事，不面紅、不耳赤、不爭拗、不打架。

能借文字溝通聊天談心，更是人生樂事，如果有看到話題貼心，樂不可支。問題是，現今世界令人同時既興奮而又頹喪之處，是人們在手機裡獲得的東西，往往比他們從書本中得到的多，看書本來是最趣味無窮的，沒有廣告，不用電池，而且便宜，祇是乘搭地鐵時看書並不時髦，與潮流不匹配，所以看書也可以是很孤獨的一回事。另方面，你從中得到的某些東西，也許並非是其他人同樣感受到的，你能聯想的事；也不一定是你朋友所聯想到的，寂寞由此而生。

但我所最關心的，是書裡的一些話題，能否讓大家藉此更能享受足球的樂趣，體會足球的內在意義。

這不是一本足球史，我只寫了一些我所熟悉的事情和人物，年代久遠的，能從前輩口述中了解到的也有談及，但我不熟悉的人和事，則不敢多言，留待其他有心人士去談談。

香港在七十年代到八十年代末，是職業足球的年代，借狄更斯之言，「是最美好的時刻，也是最壞的時刻」，這個年代的足球熱哄哄的，多姿多彩，也出現過很多性格人物，好壞醜陋都有，這是我熟悉的年代，讓人懷念的年代。

但似乎，只是瞬間而已，我們的足球已面目全非。正是「此情可待成追憶，祇是當時已惘然」。很多時候時刻都在糾纏著的往事，卻又可能是一些忘不掉的憾事。

但大家會惦記那個年代的一些性格人物和優秀球員，運動界向來都要求和渴望才華的湧現，使比賽更具魅力和魔力。本地球迷雖然也有部分是擁躉身份，但癡情程度卻不一定如外國擁躉般矢志不渝至死方休，大部分本地足球愛好者均以欣賞心情看球賽，在目睹才華出眾的表演者時，都會低語輕嘆，驚奇叫絕，本地球迷有中國人的圓熟和近人情的性情，這反而讓大家在球賽中，更能獲得精神上的快樂和趣味。

書中我無法不談及一些我在寶路華的日子，在寶路華三個年頭，日子過得同時漫長而又短暫，快慰而又苦不堪言，讓我對足球有了更深層的體會，難得的是教練和球員的努力和專注，使我對足球有更正面的看法，感受它可以給人們帶來的能量和生命力。

能夠取得勝利當然十分重要，但求勝的慾望和準備的過程，更是可貴。

我所談論的話題中也包括一些世界足球題材，主要還是趣味性的多。香港球迷在某程度上

足球的樂趣

xiv

也是幸福的，大家通過電視轉播，看到世界各地不少高水平的足球賽，真是大開眼界，加上互聯網的流行，讓大家都可以對足球潮流和趨勢，瞭如指掌，其中英格蘭超級聯賽的種種，更是應有盡有，球迷擁躉，絕不寂寞。

我並不企圖以客觀論調聊天，所以書中有很多觀點，十分個人，這樣子，反令我更能暢所欲言，如果大家能在其中得到一些歡愉和樂趣，也就是我寫這本書的最好理由了。

我要感謝為這本書寫序的前輩和球圈人士詹培忠先生、沈西城先生、黃文偉先生、郭家明先生及吳漢傑先生，他們能在百忙中撥冗執筆，令我深感榮幸。

我同時得向王學文先生和馬志恆先生致謝，感謝他們鼓勵我去寫這本書，不遺餘力替我策劃和提供寫作意見、設計封面和版面，也在此多謝蒙憲先生為這本書負責編輯工作。我更要感謝我太太李可玉，她一直在背後的精神支持極為可貴，也謝謝她為這本書的書名題字。

謝東尼

【目錄】

足球的樂趣

xvi

目錄

xvii

第一章 足球的樂趣

第一章 足球的樂趣

香港早期的足球發展，基本上都是業餘愛好者所推動，從班主到球員，無不本著誠懇，純情和童真去參與。足球是消遣也是創作，是娛樂也是工作，視乎你在其中扮演的角色。作為觀眾的可以從中尋找到不少趣味，作為球員的就更是樂趣無窮，兼且有益身心。

從來踢球和看球最令人開懷的地方，都是香港的小型足球場，港島區有灣仔的修頓、中環的卜公和銅鑼灣的維多利亞公園。九龍區有旺角的麥花臣、佐敦的官涌等，這些地方都是孕育球星之所，但同時又是球星在成名後喜歡重返流連再找回自己的地方；作為觀眾的，則可以自由出入不收費，是真正業餘愛好者的世外桃源。

陶淵明在《桃花源記》裡所描述而令人響往的世外桃源，是虛構的，我們的修頓小球天堂，卻是真實的。五六十年代的球星姚卓然、莫振華、郭滿華、黃文偉、陳輝洪、羅國泰、區彭年、胡順華等，無不是修頓或維多利亞小球場的常客，成名前後皆然。七十年代成名的胡國雄、施建熙、蔡育瑜、尹志強等，則是卜公之星。這些地方同時是球迷的歡樂天地，也是孕育業餘「球評家」之所。

這些球場沒有漂亮整潔的更衣室、沒有尼龍絲網的龍門，大家只穿上汗衣和一雙「白飯魚」帆布鞋，就純真地相互分隊作賽，時而賣弄腳下的盤扭技巧、時而又左右腳拉弓施射，大多數球星的常見板斧，皆於此自我摸索訓練而成，好些腳面腳側控球、香蕉射球、腳趾尾拉籃等等，全

足球的樂趣

2

皆自我完善，無師自通。大概優秀的個人技巧，一如大師級的畫家，在經過長時間的摸索、訓練和反思而有所成。今天的年青人，願下此等苦功者，鳳毛麟角，何況外在環境，也實在是大大不同了。

修頓球場是一個很特別的地方，位於灣仔軒尼詩道和莊士敦道與盧押道交界，三十年代以修頓遊樂場為名而興建，原意是讓孩子嬉戲之所，乃當年的輔政司修頓 Southorn 的夫人推動興建。

早期的修頓遊樂場，比現今所見的地方大概更大兩三倍，好讓普羅大眾休憩玩耍。當時不是石地而是沙地，也沒有看台座位或更衣室，現有座位處原為一間平房式的經濟飯店和一些小食檔擺賣之所。傍晚時分，這兒是「大笪地」式的平民夜總會，擺賣和表演各適其適，甚是熱鬧。該處地方全是空地，當中足球愛好者就在此處踢球，後來劃了界線為小型足球場，建造了龍門，五十年代球隊在互相交戰時，引來大批當地居民，搬上木凳或床板長木，圍坐場邊觀戰，免費娛樂，好不歡暢。

這麼的一個獨一無二的地方，大概應該是黃文偉最回味的快樂天地，因為「偉仔」的童年，就是在這種環境下成長。

黃文偉年少時就在這裡踢球長大，後來更參與了霍英東組成的「有榮」小型球隊，穿梭於修頓和維多利亞之間作賽，表現優異突出，早有「神童」之譽。當時愉園重臣之一的黎頌賢驚為

天人，遂把他引薦到愉園的乙組隊作賽，其時為 1959 年，愉園翌年升上甲組，黃文偉自始為球隊效力了七個年頭始轉會南華。回憶起來，黃文偉臉上綻放燦爛笑容，彷彿又回到童年：「幼時家在灣仔，祇一分鐘就跑到過去，修頓的確是我的天堂。」

修頓在五十年代後期築建了有座位的看台，取代了小食擺賣處和飯館，也鋪設了瀝青混凝土球場，業餘足球在這裡更益趨熱鬧，具名氣的球隊和球星到此作賽的話，必然座無虛席，萬人空巷。其時球星仿如明星，人人均爭相一睹偶像為快。

我少年時候也曾是座上客，有幾許優秀的好手，令人難以忘懷，其中一位名為王沛榮的小個子，小型球技術特別出色，輕搓慢送傳射均佳，聞説霍英東曾多次推薦他踢甲組，但上了草地大球場，他卻顯得不知所措無法發揮，踢不成甲組，但在修頓，他是超級巨星。

另外也有一位令人印象深刻的球員趙王汝，同樣是一位「輕搓慢撚」特別出眾的球員，他與別不同之處，是右

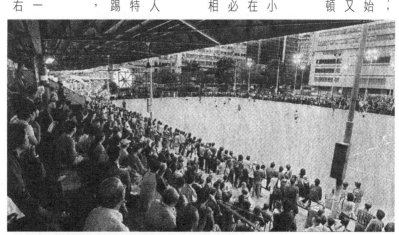

2007年精工寶路華聯隊友賽明星隊在灣仔修頓球場時熱鬧的盛況。

足球的樂趣

臂右手沒有了，好像是年少時因工作斷臂，但球風依然飄逸，假身過波和傳送叩射技術之佳，令人嘆為觀止。

除了「有榮」之外，六十年代另外一支由朱少雄所資助的「英三」小球隊，也是陣容鼎盛之伍，包括名將陳輝洪、駱德興、陳鴻平、胡順華、唐雨生等，黃文偉亦時有客串參與。「英三」之名來自一班當時在灣仔英京酒樓三樓常客所組成，作賽之時，例必滿座。當年陳輝洪在談及修頓的日子時，必然眉飛色舞：「在英京三樓午茶，之後到附近的華人裁判會所搓四圈麻將，跟著到修頓踢球，那便是快樂的一天了。」

舊日香港生活簡單而困苦，平民大眾娛樂玩意不多，飯後到小型球場欣賞一些星級猛將踢球，享受屬至高無尚。其時小型足球隊甚眾，常於報章刊登陣容名字約賽於修頓或維多利亞公園，在九龍區則以麥花臣為重地，當年的射手劉志霖便在麥花臣成長。卜公花園則是另一番境界，新人輩出，年青的一輩喜在這裡聚集，同樣吸引大量民眾圍觀。

那個時候的小型球賽吸引力，絕對非同凡響，修頓球場的「爆棚盛況」，較諸大球場滿座的次數多得多了。而參與的球員，均以享受業餘之樂的心情作賽，這本來也就是踢足球的初心和本質，保持童心乃快慰之泉源。

愛足球的原始理由，通常都是天真無邪的，這就是所有球人均無法忘懷的「修頓精神」。

今天當職業足球漸次式微時，小型球賽倒是甚為興旺，球隊約賽頻繁，往日的甲組球員同樣紛紛組隊，七十年代的南華、愉園、精工、寶路華等均重現江湖，組成元老隊踢衛生足球，回轉頭來再去尋找失落了的業餘之樂，重溫多年前的初心。

南華元老隊最為活躍，幾乎每星期均有一兩場球賽，也有一支陣容鼎盛的千歲隊，更是臥虎藏龍，往日精工、愉園、南華、元朗等星級都有，用千歲之名已屬謙卑了。另外八十年代被稱為「寶路華三寶」的蔡滿祥、余國森和陳發枝今天均已六十出頭，依舊眷戀那些年，也組織了一支凡五十眾的寶路華元老隊，在小型球場懷舊一番，標榜踢的是「快樂足球」，果真是重拾舊歡。正如蔡滿祥所言：「不論輸贏，祗要開心。」現職香港車路士足球學校技術總監的陳發枝，雖然雙膝均裏上厚厚護墊，往場上跑時風采依然，他說：「波蟲咬人，不踢球時身體好像不太自然。」同樣地，綽號「表哥」的寶路華舊將廷輝，雖然腳部舊患限制了活動能力，還是受不住引誘要落場搔搔癢，他坦言「即使行行企企的足球同樣快活」。

足球員從來都不完美，但都真的愛足球。

作為職業足球員並不容易也大概不十分有趣，球員掛靴後再成為業餘球員感覺快樂。業餘主義委實值得稱頌，一個業餘的音樂家閒時為朋友作曲彈琴是那麼快慰的一回事。一個業餘廚師有空時到濕街市去逛逛，採購一些新鮮的食材，為自己及家人或朋友炮製一頓色香味俱全的晚餐，是那麼的幸福和滿足的事。凡業餘者皆甚鍾愛其嗜好，衷心而誠懇。

如果這個音樂家和廚師是職業的，他的唯一渴望倒是休假了。職業球員心態也相同，

可知業餘球員是那麼的快活。業餘者受人敬佩，他們有著具內涵的情操，能享受箇中樂趣。

踢球不只是一群人你追我逐，把球轉來轉去，然後把它踢進球門去。它是有其深層意義的，

如果你要培養孩子參加足球運動，你等於教導他一課人生課程，也同時給他上一課身體訓練，更

可培育自信心。

所謂人生課程，包括的是讓他們：

一、學習如何與其他人一起相處；二、學習聽從上級的指導；三、學習尊重他人；四、明

白平衡對慾望的追尋；五、學習在勝與負之間保持應有的風度。

所謂訓練身體課程和促進健康，則包括：

一、培養孩子對自己身體有信心；二、培養孩子對運動時的身體平衡；三、培養孩子正常

的起居飲食習慣以保持健康；四、培養孩子訓練身體的習慣。

所謂培育自信心，包括：

一、鼓勵孩子學習和從中獲得樂趣；二、讓他明白他可以參與一些較個人規模更大的事物

和活動；三、讓他明白他的努力可以帶來成果。

這個孩子在正常的情況下長大後，就是開心、快樂的業餘足球員了。你今天所能看到的最

佳足球賽之一，就是一群少年互相競逐的比賽。熱誠、真摯、果斷和勇氣，都可以在比賽中看到，在孩子們的足球世界裡，沒有醜陋不公，沒有偏見仇恨，他們只是永不言倦地在專心踢球，好不開懷。

當一個人去到五十歲知天命之年，仍舊身體健康繼續在閒暇時踢球，那真是美妙的人生禮物，五十或六十多歲的銀髮朋輩一起在球場上較技，無論曾經是否經歷過甲組生涯，應該是今天所能看到的另一心悅愉快的球賽。場上祇鬥技鬥智不鬥蠻力，鬥巧勁鬥組織能力鬥戰術不鬥肌肉發達，這是比賽的純情境界，祇有銀髮一輩方可領略，樂在其中。

足球令他們看來更加年青和有活力，從醫學觀點來看，五十多歲仍繼續足球運動的人，肌肉和骨骼的退化情況大大減慢，血管和心肺會來得更加健康，祇要他仍注重均衡飲食規則和保持愉悅心境，他肯定可以大大減少患病機會。在元朗出道後來投身精工的退休球星盧福興，今天仍是極為活躍的業餘球友，六十八歲之年卻擁有二十五歲般的身體，「我去驗身時醫生因我甚麼毛病也沒有而大感奇怪，他問我幹甚麼過活，我說我是踢足球的，至今無休，他才恍然。」盧福興道來，證諸有理。

從心理上而言，結伴踢球所得到的滿足，較諸到健身室舉重、跑步或踏單車來得沒那麼單調。球場上踢球趣味盎然，注意力集中，日間繁瑣事皆拋諸腦後，只專注比賽；如果可以傳得一記好球，或射得一個哄的入球，那種快樂和滿足，無以尚之。即使不幸交錯了球射失了球，也無壓力，祇會自嘲兩句或傻笑一回，旋又專注比賽，這種身心愉快全無壓力的體驗，比許多其他運動更佳。

足球的樂趣

足球使我們更清楚去認識自己的身體，和可以做一些荒謬的動作，同時也理解到不能違反生理機能，這樣會讓我們更能尊重自己的身體。

比賽完畢，勝負與否也不會像職業足球般構成壓力，歡笑依舊，繼續期望著下一場賽事的來臨。賽後共聚暢吃暢飲，更是一笑泯恩仇，球賽不快事，隨痛飲而去，快活之情，真箇醉外江湖。

今天在修頓球場踢球的業餘愛好者都了解到，皮球可以喚醒你的靈魂，使你同時熱血而又平靜；球場裡不容許萎靡和落寞，勝負之間當然都會有興奮和尊嚴，但踢球之趣在於熱忱和投入。

業餘愛好者不注重過失和瑕疵，尋求的是精神上的滿足和官能上的快樂，這是自己去發掘和享受的東西。足球運動始創的原意，本來就是讓球員和場邊的觀眾共享它所帶來的歡樂。

大概糾纏前輩球人記憶中的，就是這種「修頓精神」。

【一·二】我們的足球場

足球場是一個奇妙的地方，當你走進去的時候總會有些意想不到的事發生，其魔力令你感到著迷，之後，你便不其然地很想再來。但人們習慣了惦記著球場內出現的性格人物，或者是那些令大家砰然心動的天才，卻倒幾乎忘記了，球場也有它們自己的故事。

香港在五六十年代，可以容納觀眾的草地足球場不多，用作甲組球隊比賽的場地更寥寥可數，包括最早期建成可容納約 14,000 觀眾的加路連山南華會球場。掃桿埔的政府大球場在 1955 年落成，成為全港最大球場，可容觀眾最多，約 28,400 座位，另外就是木棚座位的花墟警察會球場，可容觀眾有 12,000 人左右。

在五六十年代來說，香港生活困苦，入場看球票價一元二角，並不便宜，到七十年代的三元六角一票而致後來十元一票，對青少年來說，仍然是昂貴的，即使對工人階級的成年人來說，也不算是便宜，要乘車從九龍到香港看球，就更是一件奢侈的事，因為吃飯加看球，絕對是高消費節目。如果是具吸引力的大賽，一票難求，能夠購票入場亦不是那麼容易。但足球的吸引力實在不易抵擋，球場乃吃香之娛樂之地。

六十年代初期香港尚未發展電視，不能進場看球賽的觀眾，電台轉播足球便成了另一選擇，球迷從收音機收聽足球評述，為數極眾。與賦閒在家的、在工廠開工的、駕的士或小巴的、在公園休憩的……無不收聽大賽的足球評述。當時的原子粒收音機都不設耳筒，所以大街小巷，士多

足球的樂趣

10

餐廳，全都是電台轉播足球之聲。足球評述員都是別樹一格的播音員，他們聲線響亮清澈，懂得製造配合球場氣氛的情緒，而且創作力驚人，除了給球員添些「外號」增加趣味性之外，也懂得始創一些術語以引人入勝，例如「天后廟」、「醫院波」、「黃大仙」等諸如此類，別具一格。

六七十年代有好些三家傳戶曉的電台評述員，如早期的賴端甫、蘇文甫，之後的盧振喧、葉觀楫、林尚義、蔡文堅、何氏兄弟何鑑江何靜江，都是代表性人物，評述生動有趣，歡暢無比。當年電台轉播球賽，通常在換邊再戰，即半場時才開始，後期則在一些球賽接近全場滿座時，便作全場轉播。

球迷不堪寂寞之餘，尚有大小報章補不足，當時報章數十份，而且售價便宜，你需要為你的足球「補課」，選擇多的是，星島日晚報、工商日晚報、香港時報、成報、東方日報、天天日報、文匯報、大公報、晶報、新報、明報、新晚報、華僑日晚報……全都有大篇幅以足球消息為主的體育版，賽後有詳細敘述，有生動球評的，為數也不少。可知愛上足球的人，倒真熱情有加。

不過，如果沒能臨場觀戰，尤其是一些所謂大戰，就好像欠缺了些什麼似的。於是，爬山觀戰，就十分普遍了。每逢大賽，大球場四面山頭都水洩不通，實屬奇景。

我在年少時，也試過隨我的姨丈或舅父等人參與「爬山派」，隨著一大批成年人到政府大球場看球，樂趣無窮。當時在掃桿埔的大球場，依山谷而建，美觀雅緻，由於年紀小，更覺得它是偉大雄壯的建築物，事後回家給其他小朋友說故事，感覺驕傲自豪。

六十年代從渣甸山遠眺香港政府大球場，左邊是正民村第三區，前端石鼓乃球迷免費觀戰之地； 遠景是南華會足球場。

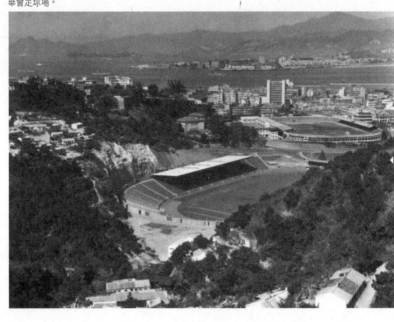

環繞著大球場後山有一條叫正民村的村莊，在大球場正門左邊的是第一區，在大鐘後面的是第二區，在正門右邊上山的是第三區，三區均可爬上去看球。我的選擇是第三區，正如很多其他人一樣，喜歡這裡有一塊大石平台，剛好是欣賞球賽的最佳地方，每逢大賽之日，或者高朋滿座之時，這些山頭都是熱鬧的。我年少時看姚卓然、何祥友、張子岱、張子慧、黃文偉、黃兆和……就是在這裡遠眺欣賞的了。祇不過，看一場比賽也實在是頗累的，除了爬山之外，站著看的時候比坐著的時候多，餓著肚子和無水可喝之苦就更不用說了。

記憶中，星島出身的守門員朱柏和，少年時就居住在正民村的第一區（從東華東院附近上山），他倒是完全免費看球長大的。他少年時亦常在山邊踢球，練得一雙好腳頭，早期還當過前鋒球員呢。

當年的大球場，是那麼的一個令人感到親切的地方，當球員的都感受到它的天然美和在高朋滿座時的一些山谷聲音迴響，氣氛特別，別具一格。

六七十年代時的大球場，亦養活了不少人。我有一位朋友說：「我年青時的學費，就是從大球場賺取的。」原來他就住在正民村，即在場內充當小食叫賣者，兜售冰淇淋甜筒，或咖啡奶茶。半場後埋單結數，一場比賽下來，可賺百多元外快，一個月如有五六場賽事舉行，他便足夠支付自己的中學學費和午飯了。另外就是一群票務員和閘位的保安，都是兼職的，免費看球之餘，每場也賺取百多元酬勞，頗為可觀。球賽之日，都是快樂人。

球場的場館，即大門入口處，設有一茶水間，向著球場前邊是座位。當時如曾經是足總代表隊或埠際賽球員，均獲贈一球員證，入場看球不用花錢，甲組球員則半費，可隨便在這兒上座觀看球賽，要找一個球員，到這裡找最齊全方便。記憶之中，七十年代最常在場館出現的常客，是胡國雄，幾乎每賽必到，而且很多時也只是一個人單獨欣賞球賽。他能摸透不同球員的踢法，再而臨場應變，絕不偶然。足球會不知何時開始，已拒發球員證予埠際賽代表入場，球員大都憤怒兼失望。這些球員怎說也曾為足總盡過力，為足總賺取過經費，爭取過榮譽，從另一個角度來看，間接讓多一些球員觀摩球賽，至少也可幫助球場看來熱鬧些罷。

政府大球場在九十年代拆卸重建，於 1994 年完成，可容四萬觀眾，建築也頗美觀，可惜在管理和草地培植的處理方面，頗為一塌糊塗，迭遭批評。大球場一直都由市政局主控，奇怪從來都揹著「管理不善」的弊病。二十五年之後的 2019 年又再聞倡議拆卸重建，而且把規模縮小，祇容八千觀眾，看來這個地標性的球場，勢將面目全非了，可惜之至。

至於位於界限街的花墟球場，是當時比賽安排得特別頻密的場地。這個屬於警察體育會的場地，乃完全不一樣的世界，球場可容納12,000觀眾，座位木棚搭建，觀眾極為貼近球場，場內球員相互提場呼喝之聲，清晰可聞，觀眾偶而高聲粗言，亦甚清澈，高朋滿座之時，觀眾都跑到場邊席地而坐，氣氛熱鬧，但因為觀眾甚為接近場邊，常常引致笑話百出或意外頻生。國際球證陳譚新在憶述在花墟球場執法時說：「有些觀眾十分頑皮，常有以遮柄或伸出腳，企圖絆倒在邊線奔跑的旁證，如果旁證跌倒，不知情的觀眾便噓聲四起，以為旁證體力不繼而腳軟……。」

當球證亦不一定好過，倘球迷稍為有不服笛聲之處，隨時饕之以香蕉皮或蘋果核。「最胡鬧的一次，是在龍門後大鐘下的觀眾，把大鐘的時鐘撥慢，因龍門後的計時鐘十分接近看台，觀眾舉手可碰，弄得我糊塗萬分，為何球

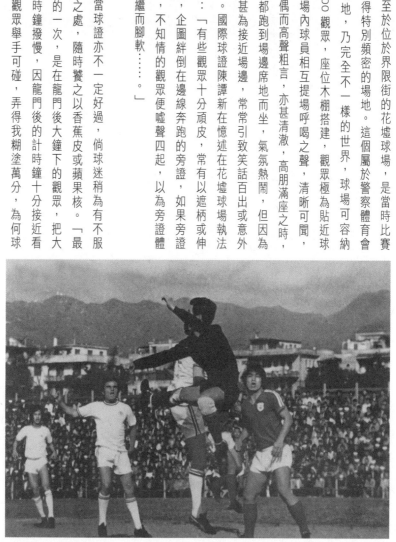

七十年代初期，花墟球場上演的一場東方大戰愉園，全場爆滿，圖為愉園門將盧德權正以單拳出擊，瓦解東方攻勢。

賽踢極未完，良久才決定把球賽鳴笛完結……。」陳譚新當然又是惹得全場報以噓聲了。

花墟球場同樣有「爬山派」，大賽之日，在大鐘對面山頭和在大坑東草地的建築物屋頂，例必站滿捧場客。

花墟外表面看起來，是一個細小的球場，面積較政府大球場尺碼小，未量度之前，大多數人必然佑計大球場有可能長闊十碼八碼。七十年代初大球場食物部老闆李贊先生，因為與一位驗票員輸賭，於是派人到兩個球場認真量度，結果證實，兩個球場大小一致，長度皆為一百二十碼，闊度八十碼，李贊老闆結果輸掉六打啤酒予這位名為積奇的驗票員。

其由於大球場的一條跑道圍繞，跑道外又再環繞著一條行人路，四週可坐二萬八千多人，三面高山矗立，看來視野廣闊，所以惹人錯覺，以為較大。

其實面積較小的球場，是香港會球場。

五六十年代常用作比賽的球場，就是在跑馬地體育路的香港會球場（現已移進馬場而且減少了座位）。聞名的「南巴大戰」也有多仗在此上演，至七十年代初，多場甲組賽事亦在此挑燈夜戰，季初的七人木盾賽事，亦曾於此上演多年。

香港會球場四面均設座位，在此看球，氣氛甚為特別，球場具備天然的環迴立體聲高度聲音

效果，球員跑步射球之聲，清晰可聞，如果說某某球員射球「應聲入網」，乃極為傳神的描述也。

港會球場面積與大球場比較，尺碼較小，當年星島領隊許竟成曾與職員親自量度過，長度與大球場相同，皆是一百二十碼，闊度則小兩碼，即只有七十八碼。原本尺碼興建時與大球場相同，但因兩邊白界與看台距離太近，為免發生危險，於是兩邊白界各自縮減一碼。計算起來，整個面積是相差二百四十平方碼了。

花墟球場，是旺丁旺財之地，許多球隊都因為多球迷捧場而喜歡在這個場地作賽，而當時的東方球隊，更視之為主場。原因早期深水埗石硤尾一帶，乃前國民黨一派的集中地，而東方則被視為右派的代表，如果與被視為左派的愉園或東昇對賽，大都紅旗高掛，全場滿座。

七十年代職業足球初期，入場觀戰不算太昂貴，大球場分七元、五元、四元和二元票價，而花墟場則只分三元半及二元半兩種。在1974年開始則增收票價，大球場分十元、七元、五元及三元數種，學生票則收一元，而花墟球場則一律收5元。票價增加，在當時的環境來說，球迷認為負擔太重，惹來不滿，而入場人數亦一度下跌。此後，足總對球票加價，趨向謹慎多了。

八十年代之後警察會把球場拆卸改建，球賽移師距離不遠的旺角球場，這一切便完全改觀了，而東方則在林氏兄弟林建名林建岳入閣主理後，右派色彩大大褪色。

旺角球場前身是英軍球場，1961年移交予市政局管理，稍後開放給大眾使用，而且成為了

主要的比賽之所，但與花墟球場的氣氛，則完全無法比較。該處設施落後，當時座位祇約 5,000 個，草坪地面崎嶇不平且狹窄，球隊大都害怕到此作賽。經過多番重建，2015 年改頭換面後可容觀眾約 6,700 人，很多地方已見改善，但同樣在草地處理和某些設備如燈光上蓋等，仍為人詬病。建築和管理球場，果真難事？

球場缺乏之本來就是一個死結，七八十年代甲組球隊操練，常與乙丙組和預備組或青年軍爭奪球場，情況頗為尷尬，球場不足至今無法改善。更大的問題是，本來已經擁有可用作比賽的球場，大家卻不懂得好好珍惜，不懂得管理和維修，不懂得從改建中注入新生命和活用，結果讓它們都一一死去，能不唏噓。我們的熱情容得下的足球場，卻都容不下我們。

足球的樂趣

16

【一．三】快樂球迷

人的快樂大概都是屬於感覺的快樂，而快樂又是精神上和肉體上的整合。那麼，一邊喝啤酒一邊觀看電視轉播足球賽，就足以讓一個足球迷十分快樂了。當然，大前題是，這個球迷並不是豪賭之人，因為賭徒的情緒和心情變化，無可預計，可樂可哀或大悲大喜。所以，看足球最好是保持一種欣賞享受的心情，一如品嚐波爾多的紅酒般，必要本著讚嘆歡愉的心境為佳。

聚集一些志同道合友人一起看球，是大樂事。當然，結伴看球賽有選擇性。行山須結伴逸樂之友，飲酒須結伴風雅之友，賞樂須結伴浪漫之友，看球賽就得結伴爽快豪情之友了。如果選擇在酒館或酒吧看球，則更妙。酒館氣氛熱鬧豪邁，仿如納米現場，喝它微醉之時，把內心情結宣洩出來，不亦樂乎。微醉之時，乃與自己心魔結交的最佳時刻，高吼疾呼粗言穢語也無人阻止，豈不快哉！在視覺聽覺和觸覺結合而甚歡樂之際，也就不用擔心甚麼道德與不禮貌的問題了。

到酒館看球的另一好處，是你踫到的人都是志同道合者，正所謂「眼前一笑皆知己，座上全無礙目人」，所以大家都興致勃勃，十分興奮。在這種物以類聚的氣氛中，也真夠滿足了精神上的享受。一邊喝酒一邊看球令球迷神往之處，是當你擁護的球隊在球賽落後時，喝酒可令你暫時忘憂，並刺激你繼續為球隊打氣。球隊如果得勝，舉杯慶祝又是必然之事。當球賽悶戰頻頻，那便默默喝酒吧！啤酒是造物主給球迷帶來的恩物，為球迷帶來了自由與解放。

跟以前不一樣的是，因為今天看足球已不一定要到球場去。在香港，電視轉播把球迷都拉

 第一章　足球的樂趣　17

到電視機面前，世界各地的不同球賽均可收看，選擇何其多。即使在英國這個足球有如信仰般的地方，看電視轉播乃週末最受歡迎的節目。

以擁躉眾多的曼聯 Manchester United 為例，調查數據顯示，他們在全世界有約七億擁護者，其奧脫福球場，則只可容納七萬五千觀眾。換言之，只有零點零一個百份點（0.01%）的擁躉可進場看球，其餘自然就是看電視轉播了。

西班牙的皇家馬德里的班拿貝球場可容八萬一千人，而球隊的擁護者更超愈七億多，只是「臉譜」Facebook 的追隨者，已過一億之數。電視足球幾乎統治了所有週末，難怪足球已極度商業化。香港球迷鍾情於英格蘭超級聯賽，喜歡它的比賽氣氛、快速節奏和它的高水平攝影，更喜歡球賽的爭持激烈和球員的鬥心，各隊真是誰也不怕誰。三幾個志同道合者持杯共享則更佳，「莫思身外無窮事，且盡眼前有限杯」。

男人喜歡足球的理由，不單只是在一個星期辛勞工作之餘，在和別人互相說了很多廢話之後，讓自己的大腦小息小息；更深層的意義，是因為他可以藉此忘掉自己，鬆弛自己，甩掉自己。

這是女人不會明白的心境，正如男人永遠不會明白，為什麼女人總是對唇膏有著濃厚慾望和對一雙雙的鞋子迷戀一樣。

當然，也有一些女人是喜歡足球的，但理由倒與男人不一樣，她們大都是希望通過足球找

回自己，得意忘形的去大叫大喊，把腼腆矜持比男人更厲害；又或者，她們祇是因為喜歡英雄式的壯健美男，和一雙一雙強而有力正在奔走的腿。男人不會明白女人在看球時總是會有一些突如其來的尖叫，嚇你一跳，這又與誠心追隨心目中的莊嚴偶像隊伍，狂熱而又虔誠的信徒般的男性擁躉大大不同。很多女人都是理智的欣賞者，尖叫大喊九十分鐘之後，大都不會因為某某隊打了敗仗而睡不著覺。

大多數的男人可沒這種舒泰胸懷，何況男人之成為足球迷的原因，根本就與女人完全不一樣。男人是經過長時間的薰陶而變成球迷的，他應該是從小跟父親或其他長輩去看球賽而染上此愛好，又或者他自小便與同學朋友一起踢球而變成了愛好者，女人則簡單得多，更何況今天男友或丈夫的影響，即修成正果，變成球迷，內涵性和質量可不一樣。

球迷裡中立的欣賞者和狂熱的擁躉又大相逕庭，前者長時間在享受足球的歡娛，後者則長時間在困擾中掙扎。擁護一支球隊是痛苦的歷程，你擁護的隊伍好可能長時期不能贏得一項獎盃，或給其他隊伍擊敗到不亦樂乎。無敵的球隊何其少，鬱鬱不得志的球隊何其多，的勝利者也總會是明天的落敗者。之所以，我們週一在街上踫到鬱鬱寡歡的男人是那麼的多。

但擁躉倒不是常人可以理解的動物，只有同是擁躉的人才會明白。因為大家在擁護一支隊伍時，當然是憂戚與共，球隊勝利歡欣喜地，球隊敗陣自然會「哭波喪」。家人朋友大概都會奇怪，為什麼一個人的喜怒哀樂情緒演變那麼地難以捉摸，球隊的事非其切身問題，可以説基本上是勝負干卿底事？不過，你千萬不要跟一個利物浦或者曼聯的擁躉這樣説，準會捱罵。

第一章　足球的樂趣　⑲

足球的樂趣

20

足球賽是一種社交聚會，擁躉除了到場看球，還會通過很多不同的資訊途徑和互聯網平台接觸交流，一切場外所發生的事，變得比場內的球賽更多姿多采，擁躉如果把精神與球會或其他球迷掛鈎，很快就會變成一種信仰。很多人都會說，擁躉的心靈是不合理的，是固執、偏見、任性和不可預料的，這正正就是他們可愛之處，足球怎可以沒有擁躉？

世界盃決賽週舉行期間，足球迷大都十分愉快，他們每天起來都積極快慰，因為大家都期望晚上觀看電視足球轉播。那種興奮的情緒，卻不一定化為工作動力，徹夜觀戰倒觸發不少員工第二天休假。世界人口總數約為七十二億，調查顯示在 2018 年世界盃舉行期間，有一半人口是在看球賽轉播的，相信國民生產力理應在同一時期是最弱的罷。

足球是現今世界上最受歡迎的運動，也是最多觀眾參與的，自從有正式的和有組織的足球比賽開始，過去一百五十多年來，足球一代比一代瘋狂，這大概與足球是最接近人性的運動有關，因為：

一．它可以直接參與也可以和大眾分享；二．它令人感到忘懷和快樂；三．它誠實而具服從性，欺騙者會接受當場裁判和懲罰；四．它具有君子精神，接受勝者為王敗者為寇的觀念；五．它不像欖球般野蠻和獸性，也不像板球般慢吞吞，更不會像史碌架般屈就於烏煙瘴氣的環境和絲絨檯上。

足球員的心智，說起來和蘇格拉底和柏拉圖的人生哲理頗為接軌，因為每個足球員心靈都具有理性、意志和慾望，以智慧和創意行為作為基礎。

觀看比賽已令人樂不可支，踢足球的話就更多快樂的理由了：迎球倒掛扣射入網、假身騙過對手、盤球直搗對方禁區被鉤跌，裁判罰對方十二碼、完場前射世界波入網贏一比零，皆快哉！面對強橫對手，最終竟以四比零大捷，更為之快快哉矣！

當然，這還不能說是足球賽，相信真正有規模有系統的組織性足球比賽，始於十九世紀中期的英格蘭，英格蘭在 1863 年成立了足球總會和制定了球賽規則，自此，足球方從野蠻的激情演變成有規有矩有觀眾的運動。

第一章 足球的樂趣 ㉑

男人是奇怪的動物，見到圓圓的東西，都喜歡用腳踢它。中國《戰國策》記載早於二千三百多年前，在山東的臨淄已有以腳擊球的運動「……甚富而美，其民無不吹竽、鼓瑟、擊筑、彈琴、鬥雞、走犬、六博、蹴鞠……」。蹴鞠就是以腳擊球，春秋戰國時期已是一種用作練兵的運動。

無可否認，古代不列顛帝國的英倫三島人民，是閒適藝術和遊戲創作的表表者，其怡然自得的生活方式，堪與古代中國人媲美。我們的先祖，有從儒道佛三家學說潛移默化和文學薰陶出來的悠閒雅士和樂天知命的詩人，如竹林七賢、陶淵明、蘇東坡等，都是閒適藝術的創造者。另外，也有是從嬉戲中走出來的不同玩意，如圍棋、象棋、牌九、天九、馬吊、麻將、燈謎、酒令、數字拳、射覆（猜拳）……不勝枚舉。

球的樂趣

英國人亦然，優秀的消遙詩人劇作家如莎士比亞 William Shakespeare、詩人約翰米頓 John Milton、羅拔保寧 Robert Browning，皆是才華出眾的優閒藝術家。不過，更難得的是，不列顛民族更是一些古靈精怪和風靡世界的遊戲運動始創者，此則無其他國度能及矣。

大家熟悉的國際性運動，皆始於不列顛，諸如：

板球：花一整天的時間也沒能結束的球賽。

高爾夫球：艱苦地揹上一袋球桿，在冰寒地凍的荒野中一路走一邊用桿擊球的運動，要無懼風雨走四個多小時。

網球：用網製球拍在一長方形的球場上和對手對打，球場中間設一約三呎高度的網作為障礙，不會有身體接觸。

乒乓球：不是中國人發明的，雖然中國人似乎玩得最威風，但此運動也源於英人。

羽毛球：馬來亞人和印尼人很多是優秀的羽毛球手，但羽毛球也是英人早期的悠閒運動，後來傳入東南亞。

史碌架：邊抽雪茄喝威士忌，邊在絲絨檯上推桿擊球進袋子的遊戲。

曲棍球：用煙斗般的木桿擊球的奇怪球賽。

橋牌：交際玩的紙牌，真正悠閒的玩意。

冰壺：始於蘇格蘭在冰上玩的遊戲，現已成奧運項目。

飛標：英式大小酒館必備。

笨豬跳：傻兮兮地把自己綑綁然後從懸崖般的地方倒頭向下跳……匪夷所思。

還有很多其他的遊戲，不勝枚舉，不到你不佩服。

足球早於十九世紀末，已風靡了英格蘭的工人階級，當時工業革命已把不列顛推上經濟沸點，整個英國都欣欣向榮，足球剛好為工人帶來刺激有趣的娛樂，週末手持用舊報紙包裹的炸魚加薯條和盛滿飲料的水壺，擠擁到球場觀戰，好不熱鬧。足球從此在英國生了根，球迷逐漸湧現，球場擠迫水洩不通。

今天我們耳聞目睹的英國足球傳統，很多都從這個時候開始，例如球會顏色的帽子和領巾，仿製球衣，高聲吭唱的短句合唱和咆哮等等都相繼出現。賽後跑進附近的酒館邊喝酒邊高談闊論，所擁護的隊伍如果勝出，當然整個星期都情緒高漲，倘敗陣下來，則很快又是另一仗週末戰

事的來臨，樂趣無窮就這樣延續下來。

十九世紀末之後，英人把足球帶到其他世界各地，刺激起了其他國家對這種運動的無比興趣和創意，這應該是英人給予世界的最大禮物了。

英人也把足球傳入香港，十九世紀中葉足球已在這裡展開正式的競爭性比賽，足球運動從此在此生根。大概也因為這種傳統，球迷對英國足球的賽事也頗具興趣，七十年代開始電視播影一週球賽精華節目《Match of The Day》，極受歡迎，今天就更不在話下。每週均有英國足球即場轉播，樂壞迷哥迷姐，很多更變成了曼聯、利物浦、阿仙奴或曼城擁躉，結伴到酒館看球頗眾，甚或乎久不久飛赴英格蘭臨場觀看，為數也不少。

愛足球，自然就不會寂寞了。

【一‧四】足球啤酒緣

足球與啤酒，是百多年來的不解緣，大多數足球愛好者在觀看電視足球轉播的時候，無啤不歡。威士忌或者白蘭地太霸道，不宜豪飲；茅台或二鍋頭等白酒就更「魔鬼」，多飲破壞欣賞球賽的雅興；葡萄酒浪漫，還是佐餐為佳，淨飲傷胃。啤酒為伴，相得益彰，邊看球賽邊大口大口的呷，至為稱心。如果所擁護的隊伍得勝，就更加高興了，當然，啤酒平日喝顯得乏味單調，看球賽時喝，特別美味可口。

香港人近年喝啤酒的習慣，亦頗狂熱，酒館酒吧都在場內安裝巨型電視熒幕，大力招徠足球客週末喝啤酒看球，風氣鼎盛，大賽之日，座無虛席。

今天很多著名的啤酒品牌，皆以贊助足球大賽或贊助球隊去促銷，足球與啤酒是快樂美麗的組合，世界盃足球決賽週舉行期間，啤酒的銷路就更不得了，國際足協高層也默認，世界盃沒有啤酒可真不行。酒館酒吧老板自然最高興不過，祇要是電視足球轉播的日子，酒館定必高朋滿座，「多謝主，又到比賽天了！」啤酒毫無疑問，是造物主給球迷的最佳恩物。

足球和啤酒的不解緣，則大概於十九世紀中葉從英國開始有組織性足球比賽時就已萌芽，英國人本來就有深遠的酒館文化，酒館 British Pub 代表了一種獨有的歷史和意義，傳統的英國酒館建築和裝潢，都帶有維多利亞時期的藝術風格，外觀以紅磚建築，內裡裝潢則以木造檯椅為主調，牆身則常掛上一些懷舊的老照片，一切看來均有別於其他國家的酒吧。

英國酒館很多時也提供短暫的住宿便利。英國有很多地方，尤其是鄉村地區的酒館乃古時居民聚集之社交場所，長久下來，就變了社區凝聚力不可或缺的媒介。

英國足球總會在 1863 年在倫敦西區皇后街 Great Queen Street 的一所酒館裡召開會議後正式成立，該酒館名叫 Freemasons' Tavern，可知 British Pub 與足球的淵源。英國以它的上發酵杯裝麥芽啤酒 Ale 聞名，這種啤酒通常存放在酒吧的酒窖中而不是在酒廠待熟，並且進行自然碳化，二十世紀之後，拉格 Lager 類型的下發式酵啤酒才開始在英國盛行。但在英國飲棕色麥芽酒 Brown Ale，則是別有一番風味的賞心樂事。

看足球喝啤酒的習慣，就得和老牌足球會利物浦 Liverpool 扯上關係了。

利物浦的創辦人名侯爾亭 John Houlding，是一個啤酒商，擁有自家釀製的啤酒品牌和銷售網，侯爾亭本來是同城愛華頓足球會 Everton 的董事局成員，他個人與其商業伙伴在晏菲路擁有一個足球場，用來租用予愛華頓作為球賽之用，但後來他在愛華頓球會壯大之後，把租金提得很高，由本來每場一百英鎊的租金，增加到每場二百五十英鎊，並且規定，球場內祇可售賣他自家釀製和代理的啤酒。這樣一鬧，加上一些其他是非，愛華頓球會很多人都很氣憤，結果決議搬家，搬到去古迪遜公園 Goodison Park，而侯爾亭的晏菲路球場，便無人問津了。

結果下來，侯爾亭索性另起爐灶，與朋友一起創辦了一支利物浦足球隊。1892 年九月一日，利物浦成立後在晏菲路踢了第一場友誼賽，對手是諾富咸城 Rotherham Town。

自此，利物浦球會因成績驕人而家傳戶曉，而侯爾亭自家釀製的啤酒，就翻開了與足球結上不解緣的新頁，「看球飲啤酒」就在英國掀起熱潮。

直至 2019 年球季，這支百年球會一共贏過六次歐洲盃冠軍、三次歐洲足協盃冠軍、十八次英國聯賽冠軍、七次足總盃冠軍、八次聯賽盃冠軍、十五次季前慈善賽冠軍。

倘若你到利物浦旅遊，千萬記住要到該市的沙頓 The Sandon 酒館品嚐啤酒（雖曾重建，但風味依舊），這裡離開晏菲路球場不遠，是利物浦球會誕生之所在地，也就是創辦人侯爾亭銷售啤酒的總舵發源地。香港的首屆特首董建華先生，大概也曾在沙頓酒館流連過好一陣子吧，董先生在利物浦讀過書，也是利物浦球會的擁躉，當然不會錯過 The Sandon。

也許就是這個歷史和傳統，利物浦的球迷與啤酒，更是永結互不背棄的情懷。

足球有組織性地分區比賽由英格蘭開始，他們始創了完整的足球比賽制度，今天大家所熟悉的足球規則，均源於英人。

大概工人階級就是最先聚眾踢足球和看足球比賽的人，喝啤酒是工人階級的工餘消遣，而且邊喝邊天南地北吹牛一番，不亦樂乎，看足球不喝啤酒，就顯得寡頭沒趣了，大喝特喝，又要不那麼容易醉倒，非啤酒莫屬。

第一章 足球的樂趣

27

足球的樂趣

啤酒商自然非常樂意支持「看足球喝啤酒」這個口號，白威贊助世界盃，喜力贊助歐洲聯賽盃，卡靈贊助英國超級聯賽……一一顯示足球與啤酒的故事及延續性，你大概沒有聽過葡萄酒贊助足球吧。

足球和啤酒捆綁一起，是英國人閒適哲學的典型，兩者皆顯示男人獲得了尊重的同時，也獲得了體內某種不安情緒的安撫。英國逢週末足球比賽之日，啤酒簡直是國家食糧。而英國酒館的啤酒球迷則大概可分類為三種，一是球癡，他對他擁護的球隊瞭如指掌，所有統計可如數家珍一一道出，是典型擁躉，這些人最懂得那裡看足球便到那一家酒館喝啤酒。二是普通球迷，可以看也可以不看，不過，如果看比賽或電視轉播，賽前賽後也得往酒館裡鑽，與友人三杯過後，口頭上解決了球場上所有爭拗，深入分析所有入球的來龍去脈，然後因為沒有票子而到球場附近的酒館泡泡，看電視迷，大有可能是從老遠的地方搭飛機過來，得意忘形。三是那些外來的遊客球轉播和喝啤酒。

無論是那一種，在英國，哪有足球可以和啤酒分家之理。英格蘭足球會很多均有上百或近百年歷史，大都據地區而建造自己的球場，附近亦必然酒館林立，比賽前後都爆滿，是真的人山人海「迫爆」的場面。

要和中國人交朋友，你需要找機會跟他回家吃飯，如果能喝點他自家釀造的酒和品嚐他私人珍藏的茶葉，那就很快是知交了。但英人脾性傲慢，不大喜歡與外來者交往，難以接近，你如果要認識他們，最佳方法莫如跟他去看一場足球賽，為他擁護的球隊吶喊助陣，之後和他逛逛酒館，

保証你這個朋友是交定了。

英國足球賽門票絕不便宜，倘家中沒有安裝足球轉播的收費電視，那麼，比賽日就往酒館裡鑽，隨著球賽的刺激度而吶喊歡呼。你也許會感到相當奇怪，但英人的週末時間大多數就是花在乘車往返球場，或鑽在酒館中當球評家，或排隊在街頭購買炸魚和薯條等等情況上，如果你在週末不是為了球賽前、球賽進行中和球賽後等事情忙碌，他們認為你應該是有病了，啤酒和足球同樣是英人的信仰，記得連載漫畫 Andy Capp 嗎？他可說是典型的六七十年代英人性格代表。

在球場裡喝酒看足球原是賞心樂事，但 1985 年五月二十九日一場在希素球場 Heysel Stadium 的浩劫，卻導致英國政府禁止所有酒精飲品在球場範圍內飲用，至今尚未解禁。

當天在比利時希素球場的利物浦對意大利祖雲達斯的歐洲盃決賽，在賽前大概一小時，半醉的利物浦擁躉越過原本有藩籬的阻隔，衝到祖雲達斯擁躉的一邊大肆挑釁鬧事，祖隊球迷被迫後退，卻迫塌了後邊的一幅磚牆，結果，有三十九人因此死亡，大部份是祖隊球迷，六百人受傷，比賽依舊進行，結果祖隊勝一比零。

此悲劇事後引致所有英格蘭球隊被歐洲足協停止參加任何歐洲賽事五個球季，利物浦隊則加停多一年，有十四名利物浦滋事者也因而被控錯失殺人，各判監三年。

整個七十年代至八十年代期間，英國足球都持續有流氓球迷搞事，在場內場外均作出一些暴

力行為，使足球披上了恐怖的外衣，也因此而導致了英政府在 1985 年頒佈球場內禁酒的法例。

球迷自此也祇好在比賽十五分鐘前，到酒館灌酒，或索性不購票入場，到酒館邊看電視轉播邊喝過飽。

喝啤酒看足球當然不祇是英人獨有習慣，德國和比利時這兩個釀製啤酒的強國，同樣把啤酒與足球牢牢結合，每逢球賽之日，啤酒特別暢銷。德國人尤其是對他們的啤酒傳統特別驕傲，常以最具口感和健康之工藝產品標榜，因為其啤酒均以微生物澄清過濾，超越一般他國啤酒採用化學品的澄清工序。嚐過德國啤酒的朋友，大概都感受到德國啤酒的清純口感，無論是黑啤、小麥白啤、皮爾森啤和拉格黃啤，都別有一番風味。

德國也是一個狂熱的足球國度，而且有一個奇怪的習俗，每季的冠軍球隊包括其球員和教練，都會在賽後享受一次以啤酒淋身的習慣，巨型的特製酒杯載滿啤酒，就讓球員互相「照頭淋」，慶祝勝利，好不痛快。

大家當然都知道，每年九月尾至十月初期間的慕尼黑啤酒節，這個紀念德國統一的日子，怎能沒有該民族一直極為自豪的啤酒？這個盛大的聚會，有巡遊，有舞蹈表演，有多個帳篷提供不同類別的啤酒和傳統德國小食，讓你飲飽吃醉過不亦樂乎。這麼的一個瘋狂的啤酒民族，球迷看球怎能沒有啤酒？

記得不知是那一位德國音樂家說過：「一個真正的國家，必然有一家航空公司和自家釀製的

啤酒，當然也需要一支足球隊，如果能擁有原子彈就更好，不過，最重要的還是，你必需要有啤酒。」

接近 2018 年世界盃舉行期間一週前，俄羅斯幾乎把所有啤酒都賣光，經各地湧入的球迷，喝啤酒的份量和速度，把俄人嚇得目瞪口呆，酒館從未試過有這種經驗，最後還得靠政府相助，大量輸入啤酒應急，否則，啤民隨時「暴動」矣！

除俄羅斯以外，世界盃舉行期間，世界各地啤酒均銷量超乎尋常，當然，英國和德國最厲害，前者國民歡欣地慶祝國家隊打入準決賽，後者則因國家隊每仗均乏善足陳而「哭波喪」，喝啤酒的數量兩國都不相伯仲，他們在六個月之內各自喝掉了接近四十八億公升的啤酒！

上帝熱愛球迷，希望他們歡樂，所以賜給他們啤酒。

第一章 足球的樂趣

【一‧五】足球與藝術

古希臘時代從培利克里斯 Pericles 時期開始（公元前 449-31 年）曾經進行過多項宏大的公共計劃，神廟高聳的圓柱和龐然的山形牆，表現了古典藝術的優雅簡樸風格，人像雕刻也顯現了前所未有的生命力，體育藝術亦從這個時期開始。古希臘人注重身心兩者的健康，學校和體育館蓬勃，柏拉圖 Plato 的學院具備了跑道和運動場，自從奧林匹克運動會自公元前八世紀之前開始以來，運動深植於希臘文化中，描繪運動員運動時的壁畫和雕刻多不勝數，皆予人一種脈搏悸動的感覺。

長久以來，西方體育藝術承傳了這種傳統，足球也不例外。歐洲球會在十九世紀中期引入足球比賽以後，在建築足球場和設計球隊球衣和宣傳單張時，都有使人振奮的藝術圖案設計，美輪美奐。今天足球的美術設計，更是目不暇給，球場龐大宏偉並且把草地剪上花紋，球票和刊物印刷精美，球衣球鞋更是多姿多采，體驗藝術創作的無比想像力。

表面上看來，足球和藝術好像並不相容，然而，倘環繞著我們生命的一切均關乎藝術創作，包括日常所穿的衣服，家居用品設計，建築和走在路上的汽車等等，都蘊含著藝術元素。那麼，足球藝術則更貼切地是一項藝術創造的遊戲。藝術可以用不同的形式去表達人類的想像力，透過大自然或音樂，透過畫像或文字，我們都可以聽到或看到或感受到藝術的美，透過足球亦然。

球王比利將足球形容為「美麗的球賽」The Beautiful Game，巴西群眾視足球為天主教以外

的另一種信仰，這種崇尚足球的文化，大大影響了巴西人對足球的態度。美國前衛藝術家安迪華荷 Andy Warhol 在 1977 年畫了一幅球王比利的肖像畫，引來巨大的迴響。如果足球是世界文化的一部分，藝術創作者無可避免地會把它反映到作品上。世界各地不同的畫家，都先後繪畫了不少與足球有關的藝術作品，包括美國著名的人像畫大師韋利 Kehinde Wiley。另方面，有關足球和球員的藝術攝影就更多了。

足球本身就是一種表演藝術，它與其他表演藝術如歌劇、舞蹈等不同之處，大概是因為其他表演藝術乃以創作而藝術，而足球則必須以爭取勝利而創作，足球在現實世界關乎贏取冠軍，並不純然關乎藝術創作。如果你問告魯夫 Johan Cruyff，雲格 Arsene Wenger 或者哥迪奧拿 Pep Guardiola，他們肯定會告訴你，足球是為了娛樂觀眾的表演藝術，通過不同球員的創作技巧和團體的力量去爭取勝利。

哥迪奧拿就曾經說過：「我寧願被人惦記作為一個提供優秀流暢足球的教練，而不是曾贏過多少個獎杯，獎杯乃數字，而數字是沉悶的。」他任教過的巴塞隆拿 Barcelona、拜仁慕尼黑 Bayern Munich 和曼徹斯特城 Manchester City，事實上都給觀眾提供美妙出色的足球，一如比利所言，是「美麗的球賽」。告魯夫和雲格，同樣是美麗足球的信徒，他們都難以容忍沉悶，防守和醜陋。當然，這也許同時給自己揹上了沈重枷鎖，一直得惦記著勝利而又必須娛悅大眾的原則，這並不容易。

在藝術境界而言，極致和完美幾無可能，正如繪畫、作曲、書法和舞蹈一樣，總有些細節地

第一章 足球的樂趣

33

方可以改善改進，何況足球？球隊進攻由守門員開始，球隊防守由前鋒開始，哥迪奧拿要求曼城做到這種效果，並且設法爭取全場百分之九十以上的控球權，絕不簡單，但無可否認，他的隊伍在多場賽事中，進攻節奏水銀瀉地，令人嘆為觀止。球員在他的指導下，在技術層面均有很大的改善，而且雄心萬丈。

曼城在 2017-18 年英超捧走了聯賽冠軍，一共破了十二項紀錄，包括取得最高積分（100 分），最多勝仗（32 場），最多入球（106 球），最少落後時間（只 153 分鐘），最多作客勝仗（16 場），最多作客積分（50 分），最佳入球差距（+79 個），最長連續勝仗紀錄（18 場），最大距離分數冠軍（較亞軍曼聯多 19 分），最多完整的傳遞（共 942 次），最高控球在腳比率（82.95%），在以五比零大勝史雲斯 Swansea 的一仗，全場一面倒控球在腳），最多企圖完成傳球紀錄（共 1,015 次嘗試，也是在對史雲斯的一仗）。在 2018-19 年度球季，曼城幾經艱辛再度以 98 分蟬聯英超聯賽冠軍，非常不簡單，也似乎再一次印證了哥迪奧拿的概念。

這些紀錄同時給哥迪奧拿樹立了一個標準，和成為了一種心理負擔。事實上哥迪奧拿三年以來未嘗帶領球隊進入歐聯盃的決賽，已經是一個沉重的包袱，他可能仍然認定獎盃只是數字，最重要的是娛樂大眾，但球迷和班主渴求冠軍的慾望，卻無法壓制。這將是持續地困擾哥迪奧拿的夢魘。如何去複製巴塞隆拿時代的光輝，是他的一大挑戰。

自從告魯夫在巴塞隆拿開展了戰術大革命以來，世界足球都追隨著這位被譽為足球的米開蘭基羅的哲學深入鑽研創新，哥迪奧拿無疑是告魯夫的忠實信徒，這位中場的策劃者於 1991-92 年

球季為告魯夫的巴塞隆拿贏取了西班牙聯賽和歐洲盃冠軍，當年的巴塞隆拿就是極為難得的一隊「夢幻組合」，在隨後的兩屆都力保聯賽冠軍寶座。師徒兩人的足球哲學和觀念，成為了優秀足球典範。

另一個具創作力而又堅信踢娛樂足球和快樂足球的教練，就是一手重建荷蘭阿積斯 Ajax 的艾力鄧克 Erik Ten Hag，這位荷蘭籍的教練是哥迪奧拿任教拜仁慕尼黑時的助手，而他所信奉的比賽形式和足球哲學，與哥迪奧拿如出一轍。在阿積斯，他擁有一批天份極高的年青球員，大都是阿積斯青訓班出身的，技術超卓，勇猛快速，而且飢餓。每一個球員都予人清新愉悅的感覺，表現可人，即使在敗仗的情況下，阿積斯所踢的足球都是令人快慰的。可惜在 2019 年五月以一球之差，在歐聯盃準決賽敗給英格蘭的熱刺，黯然丟掉了晉身決賽的機會，但表現優秀，可謂雖敗猶榮。艾力鄧克和哥迪奧拿一樣主張積極進攻和控球在腳，前鋒失球後馬上回防以壓迫性攔截，兩支隊伍踢的都是美麗足球。

藝術很多時是一種表現形式，雖然並無肯定的定義，很多人都認同它是以情感和想像力為特性的創造。當我們看到美斯 Lionel Messi 在踢球的時候那種美感，都不難想像他是一首在移動的詩篇，或者是在跳躍中的樂章。同樣地，看到高普和艾力鄧克在引領其球隊出賽時，我們大概都在感受到他們正在指導一隊交響樂團，去演奏一曲扣人心弦的樂章。

一如繪畫、雕刻或詩歌，足球仍然容許創作者去以不同方式演繹，它有無限的可能性，所以他長久以來都保持其美麗的特性。全球有二億六千多萬活躍的足球員（國際足協 2014 年統計數

第一章 足球的樂趣

字），以及數十億計的觀眾，足球一如托爾斯泰 Leo Tolstoy 給藝術所下的定義一樣，它除了令人愉悅以外，也正在扮演著「能夠以共通情感去交流聯繫人們」的角色。

戰術和個人技術及隊型的創新，是令足球不斷前進的動力，渴求創新和追求完美的慾望，本來也就是表演藝術的本質，足球和其他藝術一樣，創作力永不枯竭。

唯一不同之處，足球的創作靈感並不能只靠思考，你必須用腳把它踢動。

【一‧六】惱人裁判

足球裁判，即球證，大概不會是別人妒忌或羨慕的工作，這份工作屬於「吃力不討好」類別。

人工智能的機械人出現之後，第一個要取代的好可能就是球證，一個最不受足球迷歡迎的人物。

作為球證，你時常得理直氣壯，不受他人影響，臉皮夠厚而不害怕被謾罵，在九十分鐘的球賽裡，無論你的表現如何，總有人會對你不滿，也有可能是大多數人對你不滿，如果你不堅強，準會有精神崩潰的一天。雖然足夠的臨場經驗有可能建立你的信心，但面對一些惡毒的粗言穢語，你總會有腎上腺急升的時刻，激動異常，但發脾氣是絕對禁止的。所以你要鍛鍊自己成為一個刀槍不入的鐵漢子，而且要死不認錯，哨子一響，自然就是判定了，反正是好是醜轉過頭來，球賽仍會進行。

在球賽中，球證最害怕是變成了「明星」人物，那顯示錯誤百出而惹起公憤了，那倒是非同小可的問題。曾有拉丁美洲球證因而被槍殺，也曾有多名歐洲球證遭到威嚇而有性命危險，結果辭掉工作棄掉哨子。所以說，球證並不惹人羨慕，如果你在球賽中完全不惹人注目，賽後亦沒有人議論你的好壞，那便可喜可賀至極。

雖然沒有人想過在引入球證主持公道會造成那麼多不愉快的後果，但在球證正式被委任作球賽的裁判之前，足球的工作者也經過一番爭拗，才有此一著。英格蘭在開始組織正式球賽之初，是沒有用球證的，翻開足球歷史，大家會發覺起碼在足總盃這項老牌的英格蘭盃賽，最早期的十

第一章 足球的樂趣

多年比賽中，均沒有球證。

球賽早期如果發生任何爭執，祇通過兩隊隊長解決紛爭，直至 1871 至 72 年球季，球隊雙方才同意各自引入一個代表自己隊伍的中立人士，與對方交涉有關場內的糾紛，但仍不算是球證。

當然，人性本質基本上很難有在相互友好的情況下解決爭論這回事，尤其是「比生死更嚴重」的球賽。所以結果下來，一個完全獨立的人，在 1880 年開始被委任專責為球賽爭拗時主持公道。這個裁判人物，卻不能身處球場之內，他祇可以在外圍觀賽，球賽有麻煩方出來調解。在那些年美好的業餘足球年代裡，參賽者倒也相當文明，甚少動輒得咎的問題，相安無事十多年，黑衣判官方才因球賽條例的更改而開始引入球賽中。

當球賽開始漸漸變得爭持激烈，而球隊的組成又牽涉金錢上的利益，球證工作就愈加吃重了。哨子一響，判罰一個自由球或十二碼極刑，對球隊的金錢損失不能說不少，當然如果兩隊各有擁躉，加上有豪賭之士參與，就非同小可了。一直以來世界各地球證賄賂醜聞不絕，對裁判形象倒也甚是負面。

同樣地，由於勝負關乎榮耀，那麼，球員也多了偽裝被踢倒而且作態受極大痛楚之狀，這又牽涉到所謂體育精神喪失或式微的問題了。為了爭取勝利，很多時不同隊伍採取極端手段，便屢見不鮮。

多年來，足球組織者的態度對球證都十分支持，最低限度表面必須如此，否則暴亂場面隨時出現。所以，球證永遠是對的，而且他在場上裁決就是最終的決定。

歸根究底，球證是在球場上執行法紀的人，而球場上有二十二個人爭奪皮球而衝突，在所難免；如無裁判執法，必然大亂，而且事實上球賽必須有其法紀方可成為球賽。大家在孩童時踢球，也懂得先行決定球場基本大小，然後以書包擺設龍門，之後決定雙方人數，然後以「包剪揼」決定雙方隊友，方始開球作賽。球證的出現，基本上也是在協助比賽雙方，依法進行公平競賽而設。

問題是，在球賽中的爭拗，必然存在，例如越位與否、球撞手抑或手撞球、吹罰球抑或加贈送黃牌、在禁區內真被鉤跌抑或自己插水……諸如此類，向來都必然出現。

事實上，當球證是不容易的一回事，體力需求大，要跟貼球賽進度，要對球例瞭如指掌，要顯得絕對威嚴和嚴肅……如此這般，觀眾是不會理會的，這又似乎對球證不很公平，他們可真正在球賽中老老實實地工作，辛苦地賺取那並不豐厚的報酬呀！香港已退休的國際球證陳譚新說：

「當球證祇為興趣，但這種興趣卻不一定令你快樂。」

所以如果有人常常大肆批評某某球證的不是，最佳的回應是讓他也來當一次球證，那可扯平了。因為他大概會理解到，落場當球證比臨場踢球更難。原來當球證要像當指揮交通的警察，稍一不留神，場面不可收拾。所以黑衣判官是球場中最重要的一人，即使犯錯，都是對的，繼續讓球賽進行，直至比賽結束為止，球證永遠是對的。賽後紀律小組如何評價，我則不敢說。

VAR（video assistance reference）即視頻助理裁判，已經在大多數國際賽事和一些國家的聯賽中出現，影像輔助許多時都可以有四種明顯的情況下，真正幫了球證的大忙：

一‧入球的過程中有否任何違規情況如越位或犯規；二‧十二碼的決定；三‧紅牌逐出場的決定；四‧錯認球員犯規的決定。

裁判暫停球賽檢視影像重播，通常都可以比較可信。在 2018 年世界盃決賽週的賽事而言，視頻助理裁判大概已被接受下來了，相信在未來的日子，球證大概已不容有失，否則受罰的可能是他們自己，例如因執法太劣而遭停止執法一段日子等等。

世界盃歷史有兩次比較嚴重而「舉足輕重」的球證決定，至今仍為人談論，其一是 1966 年在英國舉行的世界盃，在決賽英格蘭對西德的一役，當時英格蘭中鋒靴斯 Geoff Hurst 所射的第二個入球，是先中橫楣而彈地，結果球證判入球，這個入球至今仍在爭論是否越界，結果靴斯在該場決賽射入三球，以三比二擊敗西德，為英格蘭捧走世界盃。另外一個爭論球，也牽涉英格蘭，但今回是受害者，那便是 1986 年在墨西哥舉行的世界盃決賽週的一場半準決賽，英格蘭對阿根廷，這場球賽極受注目，阿根廷的馬勒當拿，在五十一分鐘以手拍球入網被判入球，當時英阿勢不兩立。球賽爭持激烈，其中一個原因是英國四年前在福克蘭群島戰役中，贏了一場海上戰爭，結果阿根廷最終以二比一淘汰英格蘭，而且最後在決賽中以三比二擊敗西德而奪標，賽後馬勒當拿形容對英格蘭的入球乃是「上帝之手」。

除此之外，球證錯判事件層出不窮，烏龍百出，常常都有。香港七八十年代也有一批水平不差的球證，例如執法過世界盃的陳譚新，另外如張國駒、區志成、蘇錦棠、黃錦榮等，在亞洲區也算是頗受器重的了。但也是難逃烏龍醜事，陳譚新曾兩度黃牌送出之後仍容許一個球員繼續作賽、黃錦榮在球射中網側時判入球等等，都幾乎引致暴動。

今天視頻助理裁判的出現，大概總應該把這些「烏龍」減至最少了罷！當然，球證也有球證的難處，他們每週狂練跑步和體能，熟讀球例，為的是希望當上裁判時有好的表現，但當他踏足球場時，卻大多數時間是被粗言穢語罵個不亦樂乎。

業餘球證就更感委屈，通常在比賽中，作賽的兩隊球員沒有怎樣生事端，製造麻煩的往往是場邊的觀眾。有這樣的一個聽來的笑話，有一位球證在星期日為兩隊十二歲以下的小童隊伍執法，在比賽期間他中斷了球賽，然後對其中一個孩子這樣說：「一場球賽是關乎兩支隊伍在公平的情況下較量的，對嗎？」孩子點頭同意。球證繼續說：「如果某一方球員作出不必要的犯規動作，球證會吹罰自由球，是不是？」孩子點頭同意。球證續道：「倘若沒有看清楚犯規情況，也不了解甚麼是越位，是不應該發脾氣和大聲亂罵球證的，對不對？」孩子再點頭說對。球證於是告訴孩子：「現在你便到場邊去，把我剛才說的，解釋清楚給你媽媽聽。」

足球的樂趣

【一‧七】運氣從何說起

有一本頗為有趣的著作名為《數字遊戲》The Numbers Game，是安德遜 Chris Anderson 和沙里 David Sally 合作的作品。作者找來了很多數據做研究，得到的結論是：足球基本是百分之五十運氣和百分之五十技術的遊戲。運氣在足球來說，比其他運動更甚。

作者認為足球一半可控，如人選位置和戰術及準備功夫等，其餘一半則純然踫運氣。射門撞柱，彈出或彈入自然不可以控制，射中對方守衛反彈入網亦非始料所及，裁判的判斷亦可圈可點，黑衣判官對某些動作看得到而某些卻看不到，對球賽的結果也必然影響甚大。

至今仍為人談論的莫如阿根廷馬勒當拿 Maradona 的「上帝之手」，把英格蘭在 1986 年世界盃決賽八強擇出局的「意外」了。2018 年世界盃決賽，克羅地亞對法國先是烏龍球繼而輸十二碼罰球以二比四敗陣，也踫上了運氣欠佳的大忌。該書的作者同時認為「任何球賽如果長時間持續下去，甚麼意外都可能會發生」。足球很多時都不合常理和無從估計，難道就是運氣使然？

我們大概不能反對，球場上很多情況是不可控的，但足球始終是遊戲，而遊戲也必然有它的規則，規則限制了一些不合理的情況。不過，同一時間，規則並不限制創意和技術的自由發揮，倘若一支隊伍較諸其對手在創意和技術上大大超前，那麼，運氣就不會發生太大效用了。

足球必需進攻，而且十一個球員要擁有共同心態，也牽涉體能和技術的較量。教練設計一

套戰術，然後由十一個人去反復練習，始能爭取更高水平的勝利。在這個層面上，我相信理性的配合，就會比蹦蹦運氣來得重要。如果某些球員不能在適當的時刻出現在適當的位置，或利用一些高超的傳球控球叩射等技巧，創意當然也就必然大打折扣。你永遠不會預知下一場賽事會是好運抑或惡運，你唯一可以做的，就是繼續冒險。

無可否認，對壘的球隊實力愈接近則運氣指數亦可能愈高，但優秀的球隊則必然以創意和技術去創造運氣，球員亦然。射手如朗拿度、簡尼、阿古路、美斯等等，倘若不善創空間和以技術爭取入球，他們便不會成為技驚四座的高手了。

假設《數字遊戲》的作者在經過詳盡考究之後所得出的結論有其可信性，我們就必需相信，如果足球賽裡所發生的情況有百分之五十無法控制，那麼，球隊要爭勝，就必需得費盡法寶去掌控餘下的百分之五十，以爭取勝利。

若干情況確然是完全意料之外地無可控制，例如球場草地不平坦、天氣突然變得惡劣，或者觀眾衝入球場搗亂，也事實上不能控制。又例如球証的表現和球員的狀態也是臨場才能分曉，而足球的引人入勝之處，也大概是它的不可預測性。

在餘下可以掌控的百分之五十的元素中，球隊的踢法和準備功夫，必然是決定性因素。每個球會都努力去建立自身的形象和足球哲學，世界各地著名球會都自有特色，而領隊教練又會在既定的模式中注入了自己的比賽哲學，球隊的訓練方式和習慣，對球員的紀律要求，在球賽中的

獨特戰術要求，每個領隊教練都有自己的一套，然後把既定的方針讓球員反複訓練，再在球賽中發揮出來，大家都必須同樣地相信這種方式能夠帶來成效，堅持力求精確。

當年荷蘭的米高斯 Rinus Michels 堅持他的哲學信念，為荷蘭足球帶來了「全面足球」的概念，告魯夫 Johan Cruyff 主張的控制中前場踢法和費格遜 Alex Ferguson 及雲格 Arsene Wenger 的疲勞式進攻，都為足球帶來非常啟發性的改變，也為足球增添不少色彩和樂趣。今天的哥迪奧拿 Guardiola 和高普 Klopp 等同樣創意無限，延續著球賽的樂趣。

當然，無論領隊教練的戰術多麼天衣無縫，還需一些具高超技巧的球員去執行，否則一切準備功夫均屬徒然。成功的球隊需以戰術和球員配合，方能突圍而出，否則便需靠踫運氣，屆時所需的運氣可能不只於百分之五十了。

就運氣角度而言，外國球會對於在主場或客場作賽，就認為有很大的分別。明顯的理由，是主場有自己的擁躉吶喊助威，給予球員極大鼓舞，增加信心，球員亦可在自己家中安睡，避免了長途跋涉到他地和受對手球迷騷擾之苦，即使主場的更衣室和其他球場環境，都是球員熟習和感覺自然的，作客的時候總覺得有些迷失。

在職業足球的歷史上，主場之利均是所有隊伍都渴求的，足球一如古時部落之間的爭鬥，當其他部落進來自己的營地企圖搗亂，日子不會好過。除此之外，也有不大明顯的理由，球迷很多時候是因為球場上發生的事而導致一些反應式的吶喊，但在主場作賽，倒不一定，球迷的澎湃

呼聲，反而影響了場中所發生的事，例如給主隊打氣進攻，又如凡是對手觸球即報以強烈噓聲，或如向裁判大肆喝倒彩，都一一足以影響球賽中發生的事。臨場有好幾萬人不停向你喝倒彩，不可以謂不震撼。主隊在這個時候，想來也應該是比較好運氣的了。

大多數球迷都會相信，祇要他們一起吶喊助威得夠氣勢，就可以嚇倒對手，必能為主隊爭取得入球。更甚的是，他們很多都會相信，只要狂吼得憤怒，球証的笛聲必然不會太放肆地針對主隊，甚或有機會偏重主隊一方。事實上有好幾萬人在你當前殺聲震天，倒也不容易克服。即使最公正嚴明的裁判，某些時候也有可能因為環境影響而出錯。在一些大賽中，裁判往往容易犯過失，大概就是這個道理。

最明顯不過的例子，就是利物浦在主場作賽，表現明顯不一樣。晏菲路球場觀眾座位貼近草坪，四邊像是轟然聳立起來的建築物一樣，利物擁躉「殺聲震天」之時，確實予人強大壓迫感，其他球隊都害怕到晏菲路，懼其威攝力也。

世界各地的聯賽，必然出現一兩支死對頭的隊伍，原因複雜，很多會牽涉地理位置文化傳統甚或早年積怨而長時間延續。如西班牙的皇家馬德里 Real Madrid 和巴塞隆拿 Barcelona，「仇恨」始於三十年代西班牙內戰時期，而兩者的文化背景亦事實上有很大衝突。又如阿根廷的小保加 Boca Juniors 和河床 River Plate，前者代表工人階級，後者代表了中產，兩者均處保加市，一南一北，二十世紀初葉開始已勢不兩立，而且雙方擁躉的爭鬥往往動真格，時而有動刀動鎗的打鬥，敵對情緒，有如互相的魔鬼，設法予對方地獄般生涯，方感快慰，兩者對壘的球賽，被稱為

「超級經典」，從無冷場，如果是爭盃賽冠軍戰，就更激烈了。英格蘭報章《觀察者》謔稱為「一個人去世前必需一看的足球賽」，可知其震撼力，試想想如果你被揀選作為此戰的裁判，壓力會有多大？

在英格蘭，如眾所週知，曼聯 Manchester United 與利物浦 Liverpool 勢不兩立，倫敦的阿仙奴 Arsenal 和車路士 Chelsea 及熱刺 Tottenham Hotspur，都是長期的仇敵。這些隊伍的對陣，主客場很多時都影響很大，裁判的編排又時常都是極具爭議的，而球賽的戰果又往往因此二者而產生了許多所謂運氣的誘因。雖然球隊的實力，球員的技術及領隊教練的戰術對戰果影響至大，但我們也總不能完全抹煞「運氣」在球賽中所佔據的部分元素。

根據世界最大體育網絡 ESPN 對英格蘭超級聯賽所做的統計調查，2017 至 18 年球季最沒有運氣的球隊是利物浦，最有運氣的隊伍是曼聯。利物浦由於錯判的入球，錯判的十二碼和錯判的紅牌，起碼導致他們損失了十二分。而曼聯則因為相反判決，因而得益了六分之多。最冤枉的可能是降班的史篤城 Stoke City，錯誤的裁判判決，令他們喪失了英超的席位。而究其實，沒有錯判的話，降班的應該是哈德斯菲 Huddersfield。所以說，運氣存在足球賽的必然性，大大有可能。

香港的南華球會在六七十年代之時，亦常被稱為「一世夠運」的球隊，因為他們很多時都可以在最後關頭取得勝利或追成平手。那些日子裡南華鬥志驚人，非到最後關頭誓不言敗的精神，樹立了美好形象。

費格遜執掌曼聯二十六年，為球隊贏得三十八項冠軍。包括十三次英超聯賽、五次足總盃、兩次歐洲足協聯賽冠軍盃，是英超有史以來最成功的領隊。也被認為是好運氣的領隊，因為曼聯很多時都在比賽的最後一分鐘爭取到入球而獲勝，英球壇流行形容球賽補時的一段時間，稱之為「Fergie Time」。曼聯在費格遜執掌期間，也常被稱為「一世夠運」，就是他所堅持的全面性進攻打法，戰至最後裁判嗚笛方休，足球需要去老老實實進攻才行。不過，運氣不來又真的奈若何。所以費格遜有一句自嘲名句：「Football！Bloody Hell！」

球賽本來就應該出人意表。

第一章 足球的樂趣

47

第二章　職業足球

第二章　職業足球

【二‧一】滄茫球海間

職業足球員很多都是眰著一只眼做夢的人，時而醒來時而進入夢鄉，生命是等待成名的時刻，這之後的一切就會由名成利就所引領，你好可能風光好幾十年，但你也可能會迷失。前披頭四的約翰連儂 John Lennon 說得好：「一個人做夢就是在做夢，一群人一起做同一個夢，就變成現實了。」世界上千千萬萬人都同一時間夢想做一個職業足球員，這個夢境讓足球變成億計青少年追尋的幻想曲，也成為迷倒了億萬球迷的娛樂。

要當一個職業足球員其實絕不容易，在歐洲任何一個高水準的足球國度，你要當球員首先得自問有否這樣的條件和才華，之後選擇考選進入一個足球訓練計劃課程，把青春押了上去，每天大有可能受訓五至六個小時，早眠早起，小心選擇食物和保持健康，訓練時則必定全力以赴，這可能比當軍人辛苦，因為軍人不用懂得踢球。

然後，你會一直在等待，等待著可能出現的一個機會。足球生命，本來就是一個城市神話。如果生命的旅程是學習，生命的目的是成長，生命的本質是轉變，生命的挑戰是克服……那麼，在你二十歲之前，這些生命裡許許多多的起伏多變，在訓練期間大概都嚐過了。

在一些高水平的歐洲足球國度，要出人頭地並不容易。我們常在新聞看到某某青年球員一鳴驚人，晉身超級聯賽，某某巨星從甲會轉會到乙會，身價暴漲……看來都是很開心、快慰的生命。不過，不是每個球員都可以是朗拿度 Ronaldo 或者美斯 Messi，或者是麥巴比 Mbappe 或尼

馬 Neymar，有千千萬萬球員正在乙丙組比賽，維持生計，終其一生可能寂寂無聞，每天拖著疲乏的身軀練球作賽，而每一球季完結之時，都憂慮著下一球季，不知何去何從。夢想當球星的人何其多，天堂地獄至今大概都有不少。

每個球季球員都總希望有一位伯樂出現，但他沒有來，年復年季復季，你開始對自己失望，開始懷疑和質詢自己「為甚麼我不可以找一份安穩的朝九晚五工作？」意志的磨滅，令人沮喪。

即使你已經是一位甲組球員，你有較理想的收入，但面對瑣碎的社會問題和家庭，又會令你煩惱不已。一個為甲隊踢球的球員，把孩子送到一所學校讀書卻踫上了一些乙隊球員的孩子同學，甲與乙原是死敵，你可以想像到你輸波之後，孩子在學校會多受罪？傳媒是另一個煩惱的來源，你的私隱均被放在顯微鏡下逐一解剖，你沒有個人生活，你是屬於你的擁躉的。

如果你是星級人物，你要注意和擔憂的更是多不勝數。最致命的，是你不可以有一仗或一連數場表現惡劣的比賽，否則會被批評得體無完膚，你的家人可能因此而沒有顏面在街上走。常常保持最佳狀態是一個成名球星必需努力堅持的事，他雖然沒有義務甚至超人能力在每場比賽中取得勝利，但有責任和道德去盡力而為，做得最好。

除了操練身體之外，食物和營養也是一個職業足球員要極度注意的，理想的食物分配，可以使一個球員保持健康狀態，幫助他更快恢復疲勞，幫助他更快去戰勝一些傷患，幫助他長期保持良好身段。營養師強調，職業球員應該有十誡：

一、不要脫離自然界：多吃生果蔬菜，拒絕吃經過加工的任何食品，尤其是罐頭食物。

二、不要偏吃：為自己的食物編織彩虹，選擇不同顏色的生果蔬菜。

三、不可沒有蛋白質：適當肉類提供身體需要的蛋白質。

四、不要吃不健康的食油：最好多吃植物油如橄欖油、花籽油、菜米油或魚類的油，避免油炸食物。

五、不可不吃早餐：早餐給你的身體注入新燃料，好開始一天的工作。

六、不可大吃大喝：少吃多餐最佳，一天六餐最理想，每餐只吃少量而且吃得平均，對消化系統有良好效果。

七、不要忘記飲水：每天喝三公升水是聰明的做法，不要喝汽水。

八、不要糟塌了你的操練：操練身體可以使你狀態提升，所以操練完後必須好好吃一些包含碳水化合物和蛋白質的食物，補充身體消耗。

九、不可亂吃補品：包括一些含不同礦物質的維他命，你的身體需要與否最好先請教醫生

或註冊的營養師。

十、不要熬夜：熬夜對身體最不友善，最好早眠早起，爭取睡八個小時，讓身體獲得充分的休息。

今天一些嚴肅的職業球員，球季期間大都酒不沾唇，更加從小都不吸煙，大都祇在宴會或慶祝，或在假期時喝少量酒精飲品和吃一些少脂肪的食物，十分小心翼翼。他們都知道，足球員生命苦短，身體是他的本錢。不少成名的球員，事實上都聘請了一個專業的營養師，每天為他準備餐單和膳食。時常狂歡大嚼可是業餘球員的專利呢！

今天的球迷與昨天已不一樣，因為他們已不祇是擁護一支球隊，他們大有可能也在擁護一個球星，如果你去問三個不同的球迷：「你認為誰是世上最佳球員？」你大有可能有三個不同的答案。從皇家馬德里轉會到祖雲達斯的朗拿度 Ronaldo，在社交媒體上的擁躉（以 2018 年三月計算）有三億一千多萬，比起巴黎聖日耳曼的尼馬 Neymar 和巴塞隆拿的美斯 Messi 還要多三千多萬。如果純然以每天均有新照片上載的 Instagram 為例，朗拿度也有一億二千多萬追隨者，隨後的是有九千多萬的尼馬和八千八百多萬的美斯，其他球星亦隨時在社交媒體上擁有數百萬至上千萬的追隨者。換句話說，如果這些球星轉會，這批擁躉必然亦隨之換畫，連帶他們所效力的球會也愛上了。也唯如此，成名球員對於照顧自己的身體，極為注重。

保持最佳狀態是一個成名球星必需努力堅持的事。意大利祖雲達斯 Juventus 的朗拿度

Cristiano Ronaldo，是當今世界上其中之一個專注保持狀態的球員，他把全副精神放到足球事業上去，專注長期保持狀態，三十多歲的年齡，仍有一個像二十歲的身體。

朗拿度在家裡同住的，除了兒子和女兒和女朋友之外，還有一個全職的私人醫生、一個營養師、一個按摩師和一個廚師，家裡每天是夠熱鬧的。他的生活絕對是居敬行簡，早眠早起，作息有序，這是他從青少年開始便養成的習慣。

他每天早午晚餐由營養師和廚師安排，由踏進訓練場開始，先繞著球場跑幾個圈，然後做一連串的拉筋運動才參與訓練，所有訓練由教練安排，主要重覆一些可能在球場上發生的種種小組動作和個人動作，全與實質球賽有關。當需要到健身室的時候，也遵從體能教練指示做到足，幾乎身體上的每一塊肌肉都會顧及，而且會讓所有活動都變得有趣味性而不是一成不變的。

他十分注重睡眠和飲食，食物以吸取蛋白質為主，以穀物類、魚類、水果蔬菜佔大多數，避吃甜品。他鍾情吃雞蛋和鱈魚。出外用膳的話，他喜歡牛扒和沙律。多年來他對飲食的紀律，都十分堅持。

早於 1996 年，阿仙奴 Arsenal 領隊兼教練的雲格 Arsene Wenger，就已經將很多新穎的訓練球隊方式引入英格蘭足球圈，其中影響深遠的，就是球員必須嚴格遵守營養規條，禁酒兼少甜少肉和多吃魚多吃蔬果。若干出色的阿仙奴球員如阿當斯 Adams、雲達賓 Winterburn、迪臣 Dixon、波特 Bould 等，都因此而得益不淺，足球生命得以延續三十多歲之後才掛靴，而且承認

第二章　職業足球

53

足球的樂趣

良好的飲食習慣令他們感到「從未如此活潑過」。今天的英格蘭球會，全數皆擁有專業營養師，雲格可謂開了先河。

專業和具效率的操練，當然是職業球員重要的一環。每支球隊都有領隊和主教練去編制一套操練球員的方法，每支球隊的教練團隊大都陣容鼎盛，由十人至二十人不等，負責不同的體能、分組、個別、小隊、戰術、罰球、守門員、守衛、前鋒、中場等等細緻的分工操練，絕不馬虎。英超的利物浦，更聘請了一個專門指導球員擲界外球的專家任教，認真得超乎想像。

原來一日三餐的安排，是那麼鄭重和莊嚴的事。當今被公認為世界上最佳球員的美斯Messi，可也是一個真正非常嚴肅的天才。這位已年過三十的阿根廷國籍的巴斯隆拿球員，十三歲的時候從阿根廷羅沙里奧 Rosario 隨父母移民到西班牙的時候，身體本來十分孱弱，個子矮小而且並不強壯，但他懂得踢足球而且技術高超。巴斯隆拿的星探找到了他，說服了球會付錢給美斯進行荷爾蒙激素注射的治療，好讓他快高長大，成為一個十全十美的巴斯隆拿球員。今天的美斯雖然祇有五呎六吋高，但身體健碩，他比更多人更清楚理解到食物和操練，對一個職業足球員的重要性。

年青時的美斯，喜歡吃紅肉和喝汽水，尤其喜歡吃意大利薄餅，但他自從領隊兼教練的哥迪奧拿 Pep Guardiola 執掌巴斯隆拿之後，飲食習慣出現了巨大轉變。

哥迪奧拿把球會的自動售買汽水機全數移走，禁止球員喝汽水，也聘請了好幾名營養師，

朗拿度（左）與美斯。

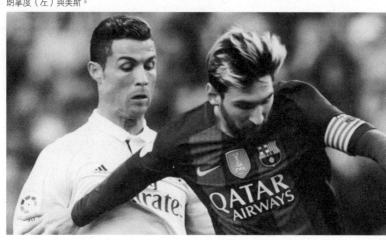

專責指導球員的日常飲食，哥迪奧拿於 2008 年球季至 2012 年任職巴隊，球員的狀態均為人稱譽，而且第一個球季即帶領球隊捧走了西班牙聯賽、盃賽和歐聯盃的三料冠軍。

美斯漸次體會到食物營養對他身體帶來的巨大分別，他在 2006 開始至 2013 年期間，曾經試過有十一次比較嚴重的受傷，此一體會促使他更積極去面對他的身體，因為他開始了解到不良的飲食習慣，將會縮短甚至毀掉他的足球生命。意大利一位著名的營養師普沙 Giuliano Poser，曾經有一個時期指導過美斯的日常飲食，他特別強調的一點是避開糖分多的食物和精製過的穀類食品，這是肌肉健康的最大敵人，而且在受傷後阻礙或破壞復原過程。

除此之外，他亦盡量爭取球賽與球賽之間的休息時間，減少長途飛行，減少為阿根廷披甲踢友誼賽。世界盃 2022 年在加塔爾舉行，美斯非常希望在退休掛靴之前，好好的踢一次精采的世界盃，這是他多年來的心願。照顧身體，是他要走的第一大步。

現在的美斯已變得十分守紀律，球季期間對飲食十分謹慎，他會盡量減吃有糖分的食物，多吸取蛋白質，喝大量的水，每天最少八大杯，這樣可令自己的肌肉保持健康狀態，他每天都吃大量的蔬果和菜湯，湯裡調味品加了些黃薑粉、芫茜、青紅椒和生薑，聞說這些香料均稍微擴張血管，幫助血液循環。美斯喜歡吃魚、蝦和雞肉，伴碟加一些薯仔、青菜和橙。比賽當天的早上，美斯早餐吃麥片粥和雞蛋白，以吸收蛋白質和一些碳水化合物。臨比賽前兩小時，他喜歡吃一盤水果，包括香蕉、芒果和蘋果，便準備熱身披甲，再次施展他的渾身解數，把皮球舞弄於雙腳下，把對手玩弄於假身之間。

在球場上，美斯是一個創造者，他有無可比擬的想像力，而想像力許多時又較知識更重要，因為知識有限制，而想像力則可貫通宇宙。美斯仿如一個藝術家，他可以憑想像力把一個簡單的足球和平面的球場，變成一個美輪美奐的表演舞台，看得觀眾如痴如醉。他有特別的秘密的操練技巧嗎？

美斯有一些配合自己的特別訓練，他注重短跑速度和反應，前進與退後、左向右向或轉身等等短線衝刺，務求自己可以在短時間爆發多重速度越過對手。他也用上不同的工具，協助他可以利用手肘和腳部的力量，掩護和平衡自己身體，雙膝和雙腳的快速動作要求他練習和強化膝蓋、腳跟和股骨肌肉，跳動能力和身體對一些物體的撞擊力。

美斯的雙腳快速和動作頻密，瀟灑流暢的移動一如郎朗的手指在琴鍵上跳動或王鐸的草書行筆一樣，這是他以特別訓練方法長期浸淫的結果。他和隊友一起以皮球為主要工具的小組訓練

以及射自由球的技巧，更不在話下。要當一個萬人敬仰的美斯，並不容易，他除了天才橫溢之外，他相當勤奮和紀律性。每個新晉球員都明白要當一個職業足球員並不容易，但態度則並不一樣，這也是球員際遇不同的其中一個原因。

也許就是因為夢想會有成真的存在可能性，讓足球變得更有趣。夢想對老年人來說可能是一種烏托邦式的愚昧，或者是羅曼蒂克的異想，但夢想對年青人來說，可以幫助他成長，讓他對前景有著無限憧憬，讓他對自己的前途信心十足。

每個人本來就是每天都生存在夢想和奇蹟之間。

第二章　職業足球

57

【二‧二】沒有季節的球會

每逢夏季來臨，聯賽即將結束時，歐洲各大球會的領隊教練和幕後工作人員如律師會計和廣告部門等等，依舊十分忙碌。領隊在這個時候大有可能在翻著一本如字典般厚的星探搜索報告，或與負責物色球員的董事經理一起參詳研究，看看是否可以找到一個適合的球員，也許突然發現隱藏的一個十八歲的驚人天才也未可料；又或者，他正忙著與部分球員商談續約。律師則忙於整理所有新舊球員的合約和附加條文，會計要出預算表，廣告部在設計新的球衣和接觸贊助商……，凡此種種，與在球場上爭取勝負同樣重要。因為這一切都關乎球會的歷史傳承、它的形象、它的實力、它的收益、它的未來……。球會管理沒有季節可言，一年三百六十五日皆在運作中。

是的，職業足球是嚴肅事業，球會乃龐然大物，一盤大生意。我們所認識的娛樂、趣味和傳統，現已被球員身價、轉會費、電視轉播權和班主爭奪控制權等重要課題所取代。生意就是生意，銅臭先行。

現今世界最富有最高收益的聯賽，就是英格蘭的英超，頂級球會如曼聯 Manchester United、曼城 Manchester City、利物浦 Liverpool、阿仙奴 Arsenal 和車路士 Chelsea 這五大，每一家均價值約四十億美元之巨。門票收入屬其次，一家球會的球員買賣、賽事獎金、電視轉播和商業廣告收益，數字駭人。所以說這門生意嚴肅實不為過，很多人的生計，也倚仗在足球身上。

每四年一次的世界盃，已被推廣成全球球迷共享的嘉年華。其中的奧妙，當然也是因為金錢掛帥，商業贊助和電視轉播等主導，世界盃為全球一半人口提供差不多四個星期的激動興奮日子。足球是一種遊戲、一種消遣、一種娛樂，但它是一項運動比賽，應該有一些元素是不可缺少的，包括創作、個人技巧的發揮、鬥智鬥技的戰術，也包括歡樂、興奮和熱誠，同時有失望和沮喪，有血汗和淚水，這都構成這個遊戲的複雜性。沒有了這些精神，足球便不值得我們所喜愛了。在世界盃決賽週中，這一切都有。

所以前利物浦的「傳奇」領隊山奇利 Bill Shankly 也真沒說錯：「足球較之生死更重要。」雖然一支球隊不能永遠都能獲勝，總有敗仗和衰落的日子，所以山奇利就為此而為利物浦。採用了一首由 Gerry and the Pacemaker 所唱的一首歌曲 You' ll Never Walk Alone（你永不會獨行），作為球隊的正式隊歌，也作為球隊持續的士氣激勵，保持永不放棄的初心。自從 1963 年開始，每逢利物浦在主場作賽，開賽前五分鐘，都會在球場廣播這首隊歌，熱情的擁躉，亦隨之唱和，氣氛熱鬧激昂。「你永不會獨行」在鼓勵大家勇於面對逆境，接受挑戰。利物浦球會精神，這首曲就剖白了（註：該曲原為 1945 年 Rodgers and Hammerstein 為一齣歌劇 Carousel 所寫的主題曲，亦曾經由很多歌星先後改唱過，利物浦所採用的是 Gerry and The Pacemakers 在 60 年代初期改唱的作品）。

英格蘭雖然把有組織性的足球比賽引進了這個世界，他們規劃了足球場的尺度和設計、為球賽定下了規則，為裁判樹立了標準、為球員灌輸了體育精神⋯⋯，但很快，其他很多地方把這個運動玩得更精采更富色彩，水準和效率反而把英格蘭足球遠遠拋離。直至近年，英格蘭經過多方面的轉變和改善，才再捲土重來，打開一個新局面。

英格蘭除了在 1966 年奪得世界盃冠軍之外，有一段很長的日子都給別人超越，當其他國家都在球員技術和球隊戰術方面爭相突破的時候，英格蘭在過去好幾次的世界盃決賽週，都顯得有點落後，有點老態龍鍾。

七十年代之後的巴西、荷蘭、德國、意大利和西班牙等，都人才輩出，英格蘭則斯人獨憔悴，國家隊長時期屈就於他人之後。還幸英格蘭在 1992 年一個偶然的機會，成立了英格蘭超級聯賽，把本地聯賽領往到一個更高層次。這一次的聯賽改革，起因完全是為了電視轉播權收益的分配，卻因此為英格蘭球會注入了新生命，水準提高之餘，更引入了龐大的商業投資，各隊伍為加強實力而廣聘外援球員，球賽水平因而大大提升。今天的英超聯賽已經是世界足球壇最富有的一個聯賽，也是競爭最厲害的；而外國領隊教練和球員的加盟，更加使英超變得更富色彩。二十支英超球隊中，在 2018 至 19 年球季已共有十六隊是聘請外國領隊兼教練的，祇有四隊沿用本地英格蘭領隊。同樣地，球會的擁有者，祇六人是英格蘭人，其餘十四人均為外國籍。球員方面，則幾近每一支隊伍均擁有外援。英超已經是足球的大熔爐，人才濟濟，好不熱鬧。

高水平的聯賽，漸漸為英格蘭國家隊培養了不少優秀的新俊。

一所英超職業球會的運作，變得愈來愈結構複雜。典型球會的基本管理層在球會主席之下，有一個多人組成的董事會，董事會通常會委任一個總裁（或總經理），總裁掌管最少四個部門——足球部、會計部、人事部和公關部、營業部及廣告部。足球部通常有一位足球董事總經理，旗下就是球會領隊兼總教練，領隊之下是球會幕後工作人員和醫療隊，之後當然就是助教和球

員。在這個基本結構上，各個球會依照其過往的歷史和環境分工，有些地方則可能比別些球會更加仔細，很多時候一個球會的擁有者也不一定當主席而另聘他人。

領隊處理所有球隊事宜，但他必須和兩個人頻密溝通和合作，其一是負責簽署和買賣球員的足球部董事總經理，其二就是擁有多名助手的星探主管，此二人大有可能影響球隊所擁有的球員和未來的班底。曼聯最成功的領隊費格遜，其實得力於當年的足球董事總經理 David Gill 不少，才得以稱心地收購了一班鬥志頑強和技術高超的球員。利物浦這幾年在高普 Klopp 的領導下重組而再戰江湖，同樣是因得力於負責物色球員的董事經理 Michael Edwards 的助力，方能找到了一班幹勁充天的優秀戰士。而這，剛好就是今天曼聯在企圖重建時，最為虛弱貧乏的一環。

領隊與一群助教和醫療隊，也有必要合作無間，球員的操練和傷患，自然不容忽視。今天一所具規模的職業球會，每一結構環節均緊扣一起，尋求在各方面的均衡以達致成功的成果，殊不容易。

第二章　職業足球

英格蘭有組織性的足球賽結構，可以謂世界上首屈一指的緊密有序，像金字塔一樣，英超聯賽位於最頂部，在下層的整個體系，就有七千隊不同等級的隊伍，其等級包括：

一、英超聯賽（共 20 隊）

二、冠軍聯賽（共 24 隊）

三、甲組聯賽（共 24 隊）

四、乙組聯賽（共 24 隊）

五、首席議會聯賽（共 24 隊）

六、北部及南部議會聯賽（共 44 隊）

七、北部南部的半職業聯賽（共 72 隊）

八、混合聯賽其一（共 6 個聯賽 136 隊）

九、混合聯賽其二（共 14 個聯賽 293 隊）

十、混合聯賽其三（共 17 個聯賽 321 隊）

十一、混合聯賽其四（共 47 個聯賽 660 隊）

十二、混合聯賽其五（共 446 個聯賽 5,510 隊）

這個龐大的聯賽組織，規定球會只可用非商業性名字和必需是地區性的，而且均有升降和淘汰的制度管轄，正當英超聯的著名球會每個周末對擂，引起了各地球迷在電視觀戰熱潮的同時，一些完全不知名的小球會，同樣地在同一時間拼個你死我活，而且必有擁躉圍觀。好不熱鬧，足球運動之於英格蘭，一如宗教，並不為過。

英格蘭的大學，很多已將足球和工商管理合而成為一個學科，而一些商界的專業機構，如律師事務所、會計師樓和商業顧問及公關公司，也已設有獨立的體育運動部門，以迎合一些職業足球的服務需求。

英超聯雖受歡迎，卻並不等於所有二十支參與的隊伍都可以有利潤，其實差不多超過十隊都

虧本的。但爭取升上英超聯賽的隊伍仍然趨之若鶩，因為只要可以在英超聯作賽，球隊就有機會賺取豐厚的廣告費電視轉播費以彌補班費的不足，除了也許有一天可能有一中東財團青睞以重金入股式買盤外，在英超比賽是所有球會和球隊擁躉都感到光榮的事。

今天的英超職業球隊，很多已變成了一個龐大體育商業體系的附屬，為集團爭取多邊的商業利益和影響力。就以英超的曼徹斯特城為例，這支隊伍是城市足球集團轄下的球隊之一，該集團是一家中東阿聯酋和中國大陸合資的控股公司（大股東是阿布扎比聯合財團，中信資本與華人文化產業投資基金佔股百分之十三），該公司旗下另擁有美國職業足球大聯盟紐約足球隊、澳洲職業聯賽墨爾本足球隊、日本甲組職業足球隊橫濱水手和烏拉圭甲組扭力 Torque 足球隊。該集團野心宏大，非常積極地去建立一個統一體系的足球集團。每一地的管理階層均相互交流溝通，爭取把劃一的管理和訓練方式運用到每一支轄下的球隊去。

曼城的每一課操練，都有錄像，有特別的攝影器材，把不同的訓練方式有系統地輯成教材，每一支轄下球隊都要觀看分析。天才橫溢的領隊哥迪奧拿，將曼城培育成優秀的攻擊隊伍，設計了一套獨特的訓練模式，正在為集團轄下的所有隊伍所採用。而他們的青訓班畢業的年青球員，亦不斷輪流到不同球會實習或借用出去。這些隊伍很多地方都來自同一系統，球場模式、醫療隊伍、教練團隊、後勤隊伍、資料分析員……等等，均是倒模出來一般，曼城在靜靜地革命，把足球來一次大轉變。他們不單是在建立一支足球隊，他們是在建立一個世界性的足球王國！

但在這個球會買賣盛行的年頭，其中最反潮流而又最成功的，卻是堅持立會宗旨的巴塞隆

第二章　職業足球

63

拿。擁有天才球員美斯的巴塞隆拿，是西班牙一個位於東北部的一個自治區加泰隆尼亞 Catalonia 的地區球會，該地區人口約七百五十萬，但這支球隊在「臉譜」Facebook 卻擁有超過一億個追隨者，而巴塞隆拿贏得聯賽冠軍二十多次，在歐洲各項盃賽中亦獲無數殊榮，但球隊並不是由財團擁有，而是由十八萬個會員所共同擁有。這些會員大都是加泰隆尼亞的居民，在地區的首都城市巴塞隆拿擁有一個宏偉的 Nou Camp 球場，可容約 100,000 觀眾。這支隊伍的領導者不斷重覆過很多次：「巴塞隆拿球會不出售，永不出售」，而事實上也不能出售。

加泰隆尼亞的居民都認為這支自 1899 年便成立的球會是地區的靈魂，也是他們的尊嚴，而且一直都對球會的成就感到光榮。任何一個參與這個球會工作的人，由上而下，都認為工作是使命。直至近年，巴塞隆拿方才讓球衣加上贊助者的名字，之前一直以來都免費為聯合國兒童基金會 UNICEF 在球衣上宣傳。

明顯地，由於各地球會競爭愈來愈厲害，巴隊亦開始需要在多方面作財務上的開源。但對加泰隆尼亞地區的人來說，巴隊是一個永不能磨滅的神話，每天都有一百多名的青少年，聚集在巴隊的一所足球訓練學校，積極地磨練稚嫩的技巧，勤奮地操練一些碧根鮑華式的長傳和告魯夫式的轉身或是美斯式的自由球，夢想有一天可以成為另一個巴塞隆拿的王子。

夢想令年青人對前途充滿憧憬，而事實上，這不是一所普通的足球訓練學校，這裡是 La Masia，一所世界上最健全的訓練學校，設備完善，學員均嚴格地為星探教練所挑選，美斯就是在這裡誕生的一個罕有天才。

但無可否認，即使是一所如巴塞隆拿般富地方色彩和崇高理念的球會，亦需要為了生存和應付來自不同地方的競爭而去爭取更多的收入來源，倘若無法在不同的賽事中獲得佳績，球會收益必然大打折扣。

事實上世界上各大職業球會，都在掙扎求存，所以球場上競爭也愈來愈激烈。每個地方要維繫一個財政健康和熱鬧的聯賽，並不是一件輕而易舉的事。大小球會均需要保持著理想的競爭水平，而行政管理等同時也能相互配合，方可使足球保存一定的樂趣和價值。

職業足球嘛，真不容易。

（附：根據德勤會計師事務所在 2018 年首季公佈的數字，世界最富有的十大球會其價值依次為 1- 曼徹斯特聯，約八億二千八百萬美元，2- 皇家馬德里，約八億二千六百萬美元，3- 巴塞隆拿，約七億九千三百多萬美元，4- 拜仁慕尼黑，約七億一千九百八十萬美元，5- 曼徹斯特城，約六億四千六百多萬美元，6- 阿仙奴，約五億九千七百多萬美元，7- 巴黎聖日耳門，約五億九千五百多萬美元，8- 車路士，約五億二千四十多萬美元，9- 利物浦，約五億一千九百五十萬美元，10- 祖雲達斯，約四億九百六十九萬美元。）

【二．三】虎嘯風生的教練

在「樂與怒」音樂世界裡，相信除了顯赫的披頭士和滾石樂隊之外，六十年代另一隊同樣十分具影響力和感染力的樂隊，要算是地下絲絨 The Velvet Underground 了。地下絲絨（成員包括 Lou Reed, John Cale, Sterling Morrison, Angus Maclise – 1965 年為 Moe Tucker 所取代）是 1964 年在紐約成立的樂隊，曾經短時期為前衛藝術家安地華荷 Andy Warhol 所主理過，他們的音樂橫跨六十、七十和八十年代，不是最賣錢，也不是最受歡迎，卻驚人地感染了好幾代音樂人，對後世的「樂與怒」音樂發展影響深遠，今天再聽 Lou Reed 仍予人新鮮感。UV 的音樂走在時代的前頭，才氣迫人，其中一首 1967 年寫的 I Am Waiting For My Man 和一曲 Heroin 更是震驚世界樂壇，迴響極大。同樣地，在足球世界過去三四十個年頭，出色的足球領隊教練不少，但具影響力和感染力，至今仍不乏追隨者的相信就是荷蘭的米高斯 Rinus Michels（1928－2005）和後來居上的告魯夫 Johan Cruyff（1947－2016）兩名足球巨人了。

米高斯是荷蘭阿積斯 Ajax 球員出身，曾效力過國家隊，他退役後先後擔任過阿積斯和荷蘭國家隊領隊兼教練，曾於 1999 年被國際足協推舉為世紀最佳教練。

唯一諷刺和令他耿耿於懷的是米高斯雖然奪獎無數和享盡盛譽，卻沒有為荷蘭捧走過世界盃冠軍。在 1974 年的世界盃決賽，在大好形勢和實力下，屈居西德之後，祗成為亞軍。當年荷蘭的優秀球員如告魯夫、高路 Krol、萊辛布靈 Rensenbrink、尼斯根斯 Neeskens、約翰雷普 Rep、阿里漢 Haan 等，在球場上展現了米高斯始創的全面足球 Total Football，進攻流暢，快速悅目。

歐洲足球「教父」告鲁夫。

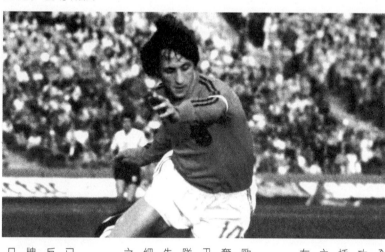

全面足球在當時來說，就是球員自由轉換位置，交替助攻。球迷看到了從後重疊而上助攻的後衛打法，左右穿插助攻助守的中場，後上入攝的射手和飄忽的中鋒，這之後，都成為了所有球隊的戰術典範。荷蘭足球亦從此在世界足球版圖佔上了一席位。

米高斯帶領阿積斯奪過四次聯賽冠軍和 1971 年的歐洲盃冠軍，之後轉往西班牙任教巴塞隆拿 Barcelona，奪得了 1973 至 74 年的聯賽冠軍，打破了皇家馬德里 Real Madrid 的長期壟斷，而且在 1988 年帶領荷蘭國家隊，贏得了歐洲國家盃冠軍，他一直以來都幸運地擁有告鲁夫這位在球場上的天才代言人，為他的足球哲學仔細演繹；而告鲁夫亦一直視他為老師，並且在他退下來之後，承傳了他的哲學，在足球界繼續大放異彩。

告鲁夫在阿積斯穿十四號球衣，其著名的變速轉身已成為了註冊商標，至今仍為不少球員模仿，沒有人會反對告鲁夫被譽為荷蘭史上最優越的球員，他贏取的獎牌無數，但最為人樂道的，是他在巴塞隆拿任教的一段日子。他帶領球隊奪得四次聯賽冠軍，三次盃賽冠軍，

足球的樂趣

68

一次歐洲盃冠軍，一次歐洲足協盃盃賽冠軍，一次歐洲足協盃超盃冠軍。最重要的，是他把巴塞隆拿和西班牙足球全面改革了，始創新穎的青訓制度，儼然是歐洲足球界的「教父」，感染力驚人。歐洲大部份的成功領隊兼教練，都直接或間接秉承了告魯夫的足球哲學，包括了意大利的沙茲 Arrigo Sacchi、前曼聯的費格遜 Alex Ferguson、前阿仙奴的雲格 Arsene Wenger、曼城的哥迪奧拿 Pep Guardiola 和現任阿積斯的鄧克 Erik ten Hag。告魯夫的培育球員和訓導方式，改變了荷蘭球壇和基礎訓導課程，也改造了西班牙國家隊的足球體系。同樣地，他令到今天的英國足球，大大改變了踢法。告魯夫的影響力，不可謂不驚人。告魯夫深信，足球一直在演變中，但球員在球場上如何演繹，至為重要，他說過：「足球一如人生，你需要觀察，你需要思考，你需要活動，你需要尋找空間，你需要幫助他人，一切其實都很簡單。」很多人回應說，那可不簡單呀！

新一代的領隊兼教練中，最炙手可熱的人物，當數曼城哥迪奧拿了，先後任教西班牙巴塞隆拿，德國拜仁慕尼黑和英格蘭曼城的哥迪奧拿，所到之處，無不一征服，把聯賽冠軍據為己有。更重要的是，每到之處，均以嶄新戰術注入球隊中，利用不同的球員，發揮進攻足球的流暢性。這位西班牙加泰隆尼亞成長的教練，曾在告魯夫旗下效力，從而繼承了米高斯和告魯夫的足球哲學，發揚光大，青出於藍。

哥迪奧拿是個緊張大師，又是一個足球癡，非常非常投入，對球員要求也極嚴格，他的長處是每一個經過他教導的球員，幾乎都脫胎換骨，表現出眾。另一方面，他主張從後防漸次進攻，控球在腳，爭取在前場佈防，中場引領兩邊出擊，在對方禁區以三角短傳楔入，或中場後上叩射，入楔甚為精密而準確，是一個極度難得的足球創造者。當然，他需要一班技術良好的球員去執行。

除了四十七歲的哥迪奧拿，好幾個新一代的領隊兼教練都引進了一些新式的訓練方法和戰術。

利物浦的五十一歲教練高普 Jurgen Klopp，就把利隊改頭換面，採取了壓迫對手快速變調的打法，往往令對方措手不及而致勝。英超愛華頓 Eveton FC 的四十一歲路華 Marco Silva 主張中場側擊和後上助攻，也是新一代的表表者。新任荷蘭阿積斯領隊不久的四十八歲鄧克 Erik ten Hag，也被稱頌為新一代的出色人物，他善用青年球員，鼓勵創作和快速壓迫打法，阿積斯比賽節奏明快，而且令人看得快樂。另一個不容忽視的新俊，是現任荷蘭飛燕諾 Feyenoord 的四十三歲前巴塞隆拿後防球員范布隆克斯特 Gio Van Bronckhorst，他在 2017 年帶領飛燕諾奪取了十八年來第一次的聯賽錦標，冷靜而且硬朗，是一個思想型的領導者。

今天一個領隊兼教練的委任或被辭任，均足以影響球隊的形象。但在瘋狂的職業足球世界裡，當然也會往往出現反邏輯的意外。最難忘的顯然是格夫 Brian Clough 在 1974 年的四十四天列斯聯經歷，另外是皇家馬德里和貝尼特斯 Rafael Benitez 在 2015 年的七個月「戀愛」、莫耶斯 David Moyes 於 2013 年在曼聯的恐佈經驗、范加爾 Louis Van Gaal 於 2016 年五月替曼捧足總盃當天即被辭掉、摩連奴 Jose Mourinho 於 2015 年十二月在車路士的鬧劇……都好像有點「兒戲」似的，全都令人覺得意外。

領隊兼教練是嚴肅的工作，一如交響樂團的指揮兼管理人，責任宏大，雖然舊式制度下領隊的家長式管治漸已式微，今天大多數球會雖已系統化管治，但領隊兼教練一職，卻依然吃重，因為他就是決定如何招兵買馬、調兵遣將、部署戰略、定調訓練計劃和針對性戰術等等的主帥，

足球的樂趣

70

球隊的成績和球員的表現，他都要負責，一個與董事局或主席不和的領隊，或是與球員關係惡劣的領隊，成功機會當然非常渺茫。換句話說，除了本身具足球智慧之外，他倒真要有人際交往的智商和能力方可勝任，此人不單只在管理球隊，他實則是引導球隊去幹一些成績超人的事。難怪前阿仙奴的雲格慨嘆：「領隊是一項二十四小時工作的任命，你幾乎要犧牲你在生活上的一切，你所獲得的，大有可能是百份之十的滿足感，百分之九十的卻是挫折感。」可謂道出了領隊的辛酸。海明威曾說過：「我愛睡覺，你知道嗎？如果我醒來，我的生命大有可能隨時崩潰。」這倒也是足球領隊們的生命寫照。

領隊兼教練的工作苦不堪言，永遠都在想下一步、下一個難題……即使身處洗手間大概也沒有私人空間，他永遠在思索中，吃而不知味，睡而不甜，而醒時亦不盡清醒，能夠如曼聯的費格遜執政二十六年或雲格主管阿仙奴二十二年之久者，必然有過人之處。

英超聯是世界上最富有的足球聯賽，但金錢除了不能保證成功之外，也不能購買愛或者仇恨，費格遜和雲格相互間的嫉妒和惡意，由1996年開始延綿幾乎十年。從關於球員的茅招而致種族爭鬥而致打鬥，兩位領隊同樣在場內場外鬥個你死我活，可以想像的是，每逢曼聯與阿仙奴踫頭，半場在休息室的訓話和討論，大概關乎踢法戰術甚少，關乎咬牙切齒的情況必然較多。

但其實則兩隊在場上踫頭，球賽極為可觀，戰術運用和球員技巧的施展，都讓觀眾看得驚心動魄。還記得1999年的足總盃準決賽重賽的一役嗎？仍有球迷津津樂道，此仗可以登錄英格蘭足球史「名人堂」，所有要炮製一場精采球賽應該有的材料都有，而且還添加了不少配料，加

醋加辣兼加咖喱。兩隊首仗零比零賽和之後重賽，這一場重賽是足總盃賽制的最後一次，之後均改為加時決勝。重賽於 1999 年四月十一日在阿士東維拉球場舉行，曼聯的碧咸 David Beckham 首先於十七分鐘以一二三十碼勁射入網領先，隨後阿仙奴有一入球但遭球証判「詐糊」，之後曼聯隊長堅尼 Roy Keane 因第二面黃牌被逐，阿隊的保金 Maria Bergkamp 於六十九分鐘扳平一比一，最後一分鐘阿隊獲二十二碼，曼聯的舒米高 Peter Schmeichel 救出，加時之後在最後的一分鐘，曼聯的傑斯 Ryan Giggs 在中場截得皮球，長驅直奔，連續騙過阿隊五名守衛，再以左腳勁射網頂，阿隊門將斯文 David Seaman 無從挽救而飲恨，曼聯得以二比一獲勝，傑斯的入球成為了足總盃史上的最難忘和最佳入球。

此役後曼聯再以二比零在決賽征服了紐卡素 Newcastle United，捧走足總盃，完成了費格遜在該季的三連冠之夢，贏得了足總盃、聯賽和歐洲聯賽盃。而雲格則因此役之敗，結果在聯賽爭霸之心亦告磨滅。兩領隊的敵對局面，持續經年。倘若其中一人並不在同一時期出現，另一人必然贏得更多錦標，不過，勝果也許並不同樣甜蜜了。

雲格作為一個法國籍教練，他的成就令人吃驚，在短短幾年時間便改變了英格蘭足球的面貌，引進新的戰術和新的訓練方式，至今已成為很多隊伍的藍本。他也在 2004 年協助阿仙奴設計了在倫敦北部 Holloway 的全新球場 The Emirates Stadium，場內的一切設施，皆是他的心血；同樣地，他把幽默和睿智，引入到英球壇而被視為佳話。

費格遜在曼聯執政二十六年後退休，他為球隊贏過三十八次冠軍，此一紀錄前無古人，他

第二章　職業足球

的風格與雲格大相逕庭，他衝動火爆，幹勁衝天永不言敗，他亦善於用人唯才而且非常耐心的去培養和改變他們的壞習慣，曼聯在他退休之後，動盪飄零，要從頭再站起來，相信要好一段日子。雲格在阿仙奴曾奪英超聯賽三次，足總杯七次，慈善盾七次，二十二年之後，在 2018 年宣告請辭，兩人最終惺惺相惜，互贈紀念品告別球壇，而他們之間的爭鬥也終告落幕。

但費格遜和雲格兩人在英格蘭球壇都培育過不少人才。兩人的影響力將長遠地揮之不去。他們的生命穿梭於球場和練習場之間，翻滾於一群頑皮和孩子氣的球員中，浮沉於得失情緒起落邊緣，而且保持堅強的信念和表面歡娛，這看來祇能是小説裡的人物，卻在現實中給球迷烙下深刻的印象，我們這一代看英超聯賽轉播的迷哥迷姐，長時間投入他倆的鬥爭中，就像在看「丐幫」幫主洪七公在華山大戰「西毒」歐陽鋒一樣，十二分刺激有趣。費雲兩人先後退役，反覺有點兒失落。

【二‧四】天才球星與世界盃

這個世界需要天才，因為天才可以為人類帶來驚訝，為生命帶來歡娛和色彩，豐富我們的想像力。

天才有些是上天賜予，譬如百年一遇的畫家米開蘭基羅、音樂家貝多芬、文學家和詩人蘇東坡；天才有些歷經苦難才有成，如畫家梵高、詩人杜甫；也有一些天才本身就天生才氣橫溢，創意無限，如音樂家莫扎特、畫家畢家索、詩人李白。在足球壇也是一樣，沒有天才球員，球賽會顯得乏味和死氣沉沉，足球需要一些「驚艷」，足球的愛好者都常常期望一些才氣迫人的技術球員去填補心靈。事實上大多數足球迷都是有歧見的人，他們會對球場上發生的許多事情都看不過眼，但對於天才球員則極度容忍和寬宏。一直以來，足球界也就是因為不斷人才輩出，令球賽變得生氣勃勃和歷久不衰。每四年一度的世界盃決賽，就是一個讓天才誕生和發揮才華的舞台。

世界盃給予我們百年一遇的球王比利和告魯夫，也給我們石破天驚的馬勒當拿和麥巴比，同樣也帶給我們一些歷經苦學磨練有成的巨星如美斯、施丹和朗拿度。這些球員出身都不一樣，但均各自擁有他的優點和長處，唯一相同的，是當皮球在其腳下時都是快樂的，那種孩提時的稚氣仍在，歡樂無窮，繃緊面孔苦著臉踢球的天才，是不會有的。因為他們都非常享受身處的環境，踢球本來就是快樂的事，對他們來說，快樂源頭，始於足下。也唯如此，他們也娛樂觀眾。

每支成功的球隊，都希望可以擁有一些這樣的天才，而事實上，缺少優秀的球員基本上很難

爭得錦標，才華出眾的球員給球隊帶來獎盃和擁躉，也帶來美好的感覺。

一支球隊要贏取世界盃，就更加需要擁有三數名技術優秀而突出的天才。我們都沒法忘記1970年的冠軍巴西，沒法忘記比利 Pele、捷信 Gerson、查仙奴 Jairzinho、阿爾拔圖 Alberto、拖士圖 Tostao、李維連奴 Rivelino 等天才球星，在墨西哥的決賽圈連勝六仗，第三度為巴西捧走雷密獎盃，這是一支被譽為世界盃史上的最佳球隊，為巴西的「森巴」足球創造了歷史，也因此而使巴西變成了每一屆世界盃的大熱門。球王比利的精采表現，至今仍為人回味無窮。事實上很多球迷都仍然覺得，1970年的世界盃是最難令人忘懷的，球賽水平和球員質素都是那麼地令人讚嘆。

巴西在分組賽以一比零擊敗衞冕的英國一仗，精采絕倫，德國在加時擊敗英國三比二而進入準決賽，同樣精采；隨後德國由碧根鮑華 Beckenbauer 和梅拿 Muller 兩人的領軍下，遺憾地以三比四飲恨於意大利腳下，也是刺激緊湊的一仗。巴西在半準決賽和準決賽先後淘汰秘魯和烏拉圭，勢如破竹，進攻踢法看得球迷如痴如醉。當然，大家都不能忘記的，是巴西與意大利在決賽一決高下的一戰。此役被稱為世紀攻防大戰之最，巴西結果以無堅不摧的攻擊力，通過比利、捷信、查仙奴和阿爾拔圖的精采入球，以四比一大勝，南美洲的優美足球，在此後的十多二十年成為了世界足球典範。

擁有傑出的球員，一直以來是世界盃盟主所渴求的。1974年世界盃德國的碧根鮑華和荷蘭的告魯夫 Cruyff，以嶄新面貌隨意轉換位置的踢法出現，為足球展開了另一新頁，荷蘭結果飲恨

而德國奪標，但兩支隊伍演出同樣令人嘆為觀止，至今難忘。

1978 年的世界盃，阿根廷由隊長巴沙理拿 Passarella 和射手金巴斯 Kempes 帶領下，在決賽以三比一擊退沒有了告魯夫的荷蘭而奪標，令到連續兩屆都在決賽敗陣的荷蘭心灰意冷，而該國足球亦從此沉寂萎縮了一個長時期。

巴西的新一代天才球員薛高 Zico、伊達 Eder 和蘇格拉斯 Socrates 在 1982 年的西班牙世界盃中露面，但巴西鋒芒不再，意大利誕生了一個射手羅斯 Paolo Rossi，成為了意隊征服世界的英雄人物。

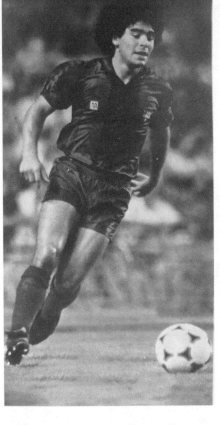

天才橫溢的阿根廷球星馬勒當拿。此照片乃他效力巴塞隆拿時攝。

四年之後，另一位驚人天才，被譽為新球王的阿根廷新星馬勒當拿 Diego Maradona 從天而降，先以「上帝之手」把英格蘭在八強氣走，再以其魔術般的腳法在準決賽撐走了比利時，面對決賽對手德國，馬勒當拿同樣

第二章　職業足球

75

表現出色，在加時壓倒了德國，為阿根廷贏得了世界盃錦標。繼球王比利之後，馬勒當拿是另一個單人雙腳負上推動球隊奪標的另一個天才，他雖然身材短小，但健碩而且腳法精湛靈巧，加上短跑衝刺驚人，守衛大都一籌莫展。如果純以技術而言，很多教練和球員都不約而同地認為，馬勒當拿是史上最佳球員。這位天份奇高的球員，十六歲之年已效力甲組阿根廷青年隊，五年後即以四百萬美元轉會費轉投小保加，1982 年投身西班牙的巴塞隆拿，兩年後赴意大利的拿坡利 Napoli 效力了一共七年，事業達致顛峰，成為了拿坡利的神級偶像，可惜的是，他亦因為在稍後時期染上了吸食大麻的習慣，足球事業出現嚴重挫敗，在 1992 年黯然離開拿坡利，雖然輾轉再加盟了西維拉 Sevilla 和返回小保加，但已經不再是世界球迷曾經所擁戴的同一球王了。

一九九零年在意大利舉行的世界盃，可能是有史以來入球最少的決賽了，五十二場比賽加起來共 115 個入球，即平均每場 2.21 個，但紅牌則有 16 面，黃牌共 164 面，歷年之首。球迷對這一屆世界盃不大滿意，德國贏得他們的第三次世界盃寶座，但只能以一球十二碼擊敗阿根廷，這是一場被譽為世界盃史上最醜陋的決賽，雙方大出茅招，把足球的「黑暗藝術」演繹得淋漓盡致，阿隊最後有兩球員被離場，是一屆值得遺忘的世界盃。1994 年在美國舉辦的決賽，同樣並不見得精采，巴西最後在互射十二碼決勝的情況下，以三比二敗意大利。當然，至今無法忘記此役的，乃意隊的巴治奧 Roberio Baggio，他把決定性的一球射失了。球迷要等候四年，方才在法國看到比較高水平的世界盃。

一九九八年是施丹 Zinedine Zidane 年代，他的驚人表現，聯同柏迪 Petit、利波夫 Leboeuf 和迪沙利 Desailly 等，第一次在世界盃決賽露面，也第一次為法國贏得歷史上的第一個世界盃。

決賽面對巴西，施丹個人獨取兩球，技驚四座，是全場的最佳表現者，柏迪在最後一分鐘再射一球，結果以三比零擊敗了巴西。這一屆世界盃共有 64 場賽事，國際足協估計全球電視觀看球賽者共 36 億人，即每場比賽平均觀眾人數為 5 億 5 千萬人，瘋狂的足球，以此為最。

二零零二年的世界盃決賽搬到了亞洲上演，南韓聯手日本主辦這一次賽事。衛冕的法國，表現驚人地大失水準，首仗即以零比一敗給非洲球隊塞納加爾 Senegal，結果爆冷地以兩和兩敗的戰績，在首圈被擯離出局，而且連一個入球也沒有。今番倒是巴西再度大有作為，在決賽以二比零擊退德國，第五次捧走世界盃冠軍，天才橫溢的射手朗奴度 Ronaldo 個人包辦兩個入球，震驚世界。

大家很難忘記的是隨後 2006 年在德國舉行的世界盃決賽，因為法國施丹的著名「頭球」，就是在與意大利爭霸一役中出現，意大利的馬達拉斯 Meterazzi，因穢語惹怒了施丹，施丹結果以其光頭頂撞他而被罰離場，這位偶像球星經此一頭球之戰，亦宣佈脫離法國國家隊，不再披甲。此役意大利在以一比一賽和法國之後，再以射十二碼決勝五比三奪標。這一屆世界盃敗得最為丟臉的，當數英格蘭，表現一如普通的一支甲組隊伍，其次便是巴西，突然水準大跌，被調為二流隊伍。

西班牙首度在 2010 年南非世界盃決賽稱王，西隊最後以一比零擊敗荷蘭，但此役最令人難以忘懷，卻是歷來最多的十四面黃牌（荷隊九面西隊五面），兩隊爭持激烈，最終艾爾斯達 Iniesta 在第一百一十六分鐘射入致命的一球奪冠。隨後巴西在 2014 年主辦了一屆嘉年華式的「森巴」世界盃，但主辦國卻無緣進入決賽，德國最終以一比零氣走了阿根廷奪標，第四度稱霸。

剛過去的 2018 年在俄羅斯舉行的世界盃，相信球迷仍記憶猶新，本地電視台免費播映了多場分組賽和決賽，頓使世界盃狂熱吹遍了香港。法國最終以四比二擊敗了克羅地亞 Croatia 奪冠，首度參加世界盃決賽的克羅地亞，表現毫不遜色，陣中兩位優秀球員摩迪歷 Luka Modric（效力皇家馬德里）和射手佩里斯奇 Ivan Perisic（效力國際米蘭）均有優異表現，幾乎推動球隊跑出了一個大冷門。法國陣中亦不乏人才，十九歲的麥巴比 Kylian Mbappe，首度披甲踢世界盃，即成功地為法國奪取了冠軍，這位球員速度驚人，控球射球均佳，必成大器。其餘的基利士文 Antoine Griezmann、簡地 N' golo Kante 和普巴 Pogba，都有良好表現，結果為法國第二度捧走世界盃。

優秀突出的球員，是爭勝世界盃冠軍的必要元素，過往歷史都証明，天才在關鍵時刻發揮他們的影響力和領導性，至為重要。2018 年世界盃的其中一個特色，就是所有決賽週的不同隊伍中的球員，竟然有五十名之多是在法國長大或者在法國出生的，在法式足球系統訓練成才，這比其他任何國度更多，若干隊伍如摩洛哥、葡萄牙、塞內加爾和突尼西亞的國家隊，當然也包括法國隊在內，都有來自法國的球員，為甚麼呢？

答案可以從兩方面探索，其一牽涉到第二次世界大戰之後的法國移民政策，其二是關乎法國足球訓練學校的翻天覆地的改革。二次大戰之後，法國全國頹垣敗瓦，重建工作極度急切，卻缺乏勞工，於是國會決定大量從東歐其他國家輸入勞工之外，更向非洲一些法屬的殖民地輸入移民，北非因而有許多有色人種得而進入法國成為公民和工作。這些移民的第二代相繼成長，適逢法國足球總會創新了一套足球訓練體系，在不同的省份和城市大量招募新的年青人受訓，招攬的

包括移民的第二代青少年，部分原因是希望讓這些青少年可以溶入法國社會文化，對法國產生歸屬感，另外則間接為國家不斷培植足球人才。

部分驚人的天才，包括球迷所熟悉的施丹和維拉（二人均為塞內加爾移民），普巴和麥巴比（法國本土出生，父親是喀麥隆移民），都是此青訓計劃的表表者，大家都可能已經覺得奇怪，法國國家隊幾乎全都是有色人種，原因就是這樣。還有很多在青訓出來的球員，選擇返回父母出生的國家效力，法國亦從不留難，所以你看到世界盃參賽隊伍中，有五十人竟然來自法國。誠然，外來移民今天也同時帶給了法國許多社會問題，但這已是題外話，這裡也就不談了。

不過，雖然法國通過起用了一些新俊，在2018年第二度再次稱霸於世界盃，但這一屆奪魁，表現並不十分突出。整個決賽圈的表現普通，如果以決賽的一場賽事而言，對手克羅地亞的進攻足球，反另人刮目相看分克隊的比賽形式是積極進取的，精神面貌是正面的，令人看得快慰。反之，法國的防守性和拘謹踢法，沉悶沒趣。無可否認，麥巴比的驚人速度，令人目眩；簡地的攔截，令人窒息；基利士文的傳送，從容不迫。可是，法國踢的是氣餒性的負能量足球，不是消極，而是被動。或許可能是教練德桑 Diedier Deschamps 的意思，因應不同對手作出的針對方式。但法國這一屆的踢法，相信並不會成為其他球隊仿傚的模範。

克羅地亞先而因曼祖傑茲 Mandzukic 擺烏龍頂入，繼而是裁判根據 VAR 重播判了一個十二碼，認真棒打了兩記悶棍。雖然法國最後通過普巴和麥巴比在下半場連入兩球，終以四比二獲勝，但克羅地亞的整體表現，至今令人難忘：以一個總人口祇四百二十萬的小國而言，實在難得。法

第二章　職業足球　**79**

國稱霸，可以理解，但以他們所擁有的球員質素而言，這次奪標倒是有太多的遺憾和尷尬。

遺憾的當然還有阿根廷的美斯 Messi 和巴西的尼馬 Neymar，對他們來說，這是一次他們最希望在記憶中抹掉的世界盃經歷了。他們在各自效力的球會中，皆時有神來之腳令人「嘩然」讚嘆，但這次的世界盃，雖則令人「嘩然」卻並不讚嘆矣。

在所有世界盃的回憶中，球迷永遠最難忘的，就是那些表現優秀的天才球星，這些人物的火焰令世界盃足球繼續燃燒，歷久不滅。

世界盃決賽週，是環球性最受歡迎的運動。世界上超過二百個國家有聯賽制度的足球賽，三十二枝隊伍進入決賽週，吸引了三十多億觀眾。世界盃已變成了世界語言，祇是說不同的口音和方言。它較之奧林匹克運動會更受歡迎，足球祇是單一項目，球賽規例簡單易明，倘有自身的國家隊在決賽週作賽，則連同不懂足球的公公婆婆，都變成了擁躉，國家隊所引發的熱情，澎湃震撼，是其他運動無可比擬的。這是為甚麼世界盃的衝擊力，如此影響深遠。

天才球星的感染力和影響力，也因為國家隊在世界盃決賽週而令人更加印象深刻。我們也許會忘記不同的球賽情況，甚或忘記球賽的結果比數，但長時間無法忘記一些表演使人讚嘆的球星，我們都無法忘記比利、馬勒當拿、柏天尼、告魯夫、碧根鮑華、碧咸、施丹、朗拿度、美斯、麥巴比……這些名字都是這些世界盃的優秀天才。

優異的天才給世界盃塗上美麗彩虹，令人懷念回味。

【二．五】不老的傳說 - 碧咸

在現今充滿戾氣的世界裡，碧咸 David Beckham 的誕生，為大家帶來了驚喜的正能量，不只是足球圈，而幾乎是所有的不同生活圈子，都給碧咸的燦爛笑容所溶化了。

在此之前，足球是粗糙的、暴躁的、俗氣的、野蠻的，非常地男性化的一種東西，即使是球王比利和馬勒當拿的優秀技巧和力量的表現，都只是屬於男人世界的、屬於球迷的，不能說沒有魅力，但碧咸是違反了這些傳統的一個足球員，他全不粗俗，更不全男性化，他並不是一個技術特別出眾的球員，但他的優雅風格，吹遍了整個世界，形象脫離了足球界，超越了球星身份，今天已四十多歲的碧咸，本身就已是一個世界知名的品牌。

碧咸是一個出奇地英俊的美男，他從頭髮開始由上至下都美不勝收，眉眼口耳鼻都剛剛好的漂亮，頭顱即使在刮淨了頭髮之後，也是完美無瑕的。六呎高（1.83 米），作為運動員，是標緻的，身材不粗獷但健碩，腿腳與上身平均，你不能在他身體上找到瑕疵。他常常笑容滿臉，而且笑起來燦爛可人。上帝捻做的亞當，大概也不外如是。碧咸正是一個所謂「玉樹臨風」的天之驕子。

他得天獨厚，所以形象百變也同樣吸引，英國的女孩都為他瘋狂。他時而轉換髮型，時而穿得非常波希米亞，時而裝扮成倫敦紳士，時而穿得很樂與怒，時而又十分爵士……他無論怎麼個樣子，都好看，天下之美皆為他所獨攬。

第二章　職業足球

足球的樂趣

82

碧咸剛出道時曾經是別人取笑的對象，取笑他說話時聲線稚氣，取笑他常穿蘇格蘭的布裙而看來像個婆娘，更有報章形容他是一個懼內的住家男人，完全受控於他太太維多利亞 Victoria（前流行樂隊 Spice Girls 成員）。1998 年世界盃因被球證以紅牌逐離場，更成了很多傳媒指責的罪人，認為他是英格蘭敗給阿根廷的禍首。

但碧咸擺脫譏諷堅毅地上路，很快便脫穎而出，搖身一變而為英格蘭最具影響力的名氣人物。他以從容優雅的風格，改變了所有人對他的看法，也改變了大家對足球員的偏見。碧咸是流行文化，是時裝界名氣人物，他同時也是足球偶像，是筋肉型的猛男，在球場上是予人永不言棄形象的競爭者，兼備傳統和現代化的風格。離開球場之後，他是時裝界模特兒，一個熱愛家庭熱愛妻子和四個孩子的好丈夫和好爸爸，他成為了男人的模範，是一個全新的男性經典，一個英雄形象，是慈祥的父親，是熱愛生命的性靈，是個專注、忠誠和勤奮的老實人。男性對他羨慕，女人對他迷戀，同性戀者對他仰慕，碧咸是所有人的偶像和寵兒，他顛倒了眾生。

在他整個足球生涯裡，他總不與其他球員逛酒館或上夜總會，他不愛社交生活，崇尚簡潔紀律的職業球員生活方式。他空閒時會花時間陪伴家人，他喜歡為家人下廚，碧咸是一個忠於自己的人，內心寫上了屬於自己的法律，直至今天，他仍然魅力四射。

碧咸以準確的長傳和叩射刁鑽的罰球而著稱，他是一個勤力跑動的中場球員，當 1999 年曼聯成就三料冠軍之時，他是突出的一人，球迷都原諒他在 1998 年時對阿根廷的夢魘。他在那幾年表現最富色彩，他在對熱刺時的精采入球，為曼聯實現了從後迎上而奪得聯賽冠軍之

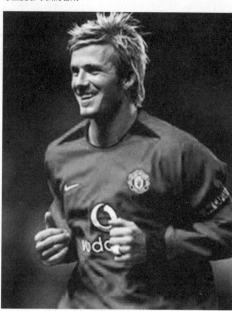

穿上曼聯球衣的碧咸。

夢。他的一記準確的角球傳送，讓蘇士查 Solskjaer 獲得致勝的一球而在歐洲盃氣走拜仁慕尼黑奪魁。碧咸亦從此幫助推動了足球走向宏大的商業贊助新紀元，他與維多利亞的華麗而又火焰般的戀愛和婚姻，也給碧咸帶來明星模樣的名人效應。西班牙的皇家馬德里看準了這一塊商業皇牌，重金把他拉攏，一個球季之內，碧咸的複製 23 號球衣銷售超過了一百萬件，佔了整體皇家里複製球衣銷量的百份之五十，而贊助球衣的 Adidas，更是從製造為碧咸專門設計的波鞋賺取了豐厚的回報。

碧咸於 2007 年投身北美洲聯賽的洛杉磯銀河球會 LA Galaxy，五年間成為了美國家傳戶曉的人物；即使對足球完全一無所知的群眾特別是女性觀眾，皆蜂擁到球場去一睹碧咸風采，所到之處，較諸荷里活明星有過之而無不及。

經歷了二十年的足球生涯之後，碧咸終於在 2013 年為法國的巴黎聖日耳曼踢完他最後的一場球賽，從此掛靴。他在二十年共贏取過十九面冠軍獎牌，代表英格蘭國家隊超過一百次，當了六年國家隊隊長，後來也成為了英國足球大使。

第二章　職業足球

但這個偶像人物在掛靴後，倒更加紅透半邊天，而成了一個世界性品牌。他投資到著名的英國男性服裝 Kent & Curwen 成為股東之一，該品牌以縫製男仕服裝和划船及欖球等體育服裝而享盛名。碧咸順理成章是品牌的廣告代言人，美麗的英格蘭玫瑰和三獅的徽號，提供予碧咸一個時裝鉅子的新形象，剛好妻子維多利亞也擁有她自我創造的時裝品牌，夫妻兩人成了時裝雜誌封面人物的寵兒。設計師 Daniel Kearns 專門設計了一系列碧咸時尚服飾，把這個原本是穿球衣和時常滿頭大汗的俊男，打扮得時髦極了。在此同時，他也是若干男仕用品的投資者和代言人，和擔當著不少慈善公職。

碧咸今天身價非比尋常，但他依然是一個害羞和友善的老實人，熱愛妻子和四個孩子，燦爛的笑容背後，他的純真和誠懇，令他更惹人鍾愛。

他曾經在 2015 年被美國一本流行雜誌選為世界上最性感的男人。這部雜誌，說他是個「極為羅曼蒂克的丈夫，忠誠獻身的父親，也是一部真空吸塵機！」這位吸力驚人的英俊小生，全身有四十多款紋身圖案，全是妻子和四個孩子的名字和配對的圖案或畫像。迷戀他的女孩對他又愛又妒又羨慕，這樣子的一個男人，你可以到哪裡去找？

碧咸是一個踏上甚麼東西都會專心一致的人，堅持非要成功不罷休。但足球似乎仍然在碧咸的血液中奔流，他結合了一班股東，在 2014 年組織了一支以美國佛羅列達州的邁亞米為基地的國際邁亞米球隊，申請在北美聯賽競逐。球隊幾經重重關卡和障礙，終於獲得承認，而且獲批准興建一個可容二萬五千觀眾的球場。由於球會的選址乃拉丁裔聚居的地區（邁亞米有 70% 是拉丁族裔居民），大多數人都熱愛足球運動，這支球隊在 2020 年球季開始參加北美聯賽競逐時，

必然轟動。

碧咸的願望，是希望組織一支具曼聯精神面貌的隊伍，一支天才橫溢而又勇猛全攻型的球隊，好讓當地人可以擁有一份驕傲，也好讓孩子們參與足球運動和體會這種運動。

另外，在家鄉的英格蘭，碧咸和他當年在曼聯的隊友，也合資收購了一支非聯賽的球隊，沙福特城 Salford City，該隊基地在曼徹斯特城市北區，在英格蘭北部超級區域賽競逐（屬英格蘭第五階梯的比賽），碧咸與傑斯 Ryan Giggs，尼維利兄弟 Gary and Phil Neville、史高斯 Paul Scholes 和畢特 Nicky Butt，各擁百分之十股權。其餘的百分之五十股權，為新加坡一華裔商人林榮福 Peter Lim 所擁有。在 2019 年五月，沙福特城終得償所願，以驕人成績奪得升上聯賽比賽的權利。

碧咸是一個極度感性的人物，歷史上沒有一個足球員像他一樣，既具原則性而又擁有不同的可塑性，女人視之為夢幻戀人，男人視之為足球偶像，廣告界視之為超級模特兒，時裝界視之為性感的象徵，他自己則認為自己是個球痴和一個祇想回家的男人。

根據 2018 年 Celebrity New Worth 雜誌的估計，四十三歲的碧咸這個名字身價淨值四億五千萬美元，他與妻子維多利亞每年合共賺取的報酬約四千五百萬美元。巴斯隆拿的美斯，大概要自嘆不如。

如此感性而又性感的足球員和廣告明星，上帝直到今天，只捻造了一個。

第二章　職業足球

【二．六】傳承的重擔

曼徹斯特城連續兩年 2017 至 19 連奪五個錦標，在英國超級聯賽的「統治」，被譽為是英格蘭足球有史以來最優秀的隊伍，雖然他們並未在歐洲聯賽盃有過任何成就，但在英格蘭本土賽的驚人紀錄！在兩季的聯賽中一共 228 分的賽事，竟然獲 198 積分之高而創造歷史。當年 1999 年的雄師曼聯勇奪「三連冠」，在英超只拿 79 分，2008 年再度稱霸，也只獲 87 分。大家無法不承認，這支由一班財力雄厚的集團，通過了一班極具智慧的天分的人才，似乎已做到了雄霸英格蘭的目標。

不錯，雖然金錢在足球有著肯定性的作用，但相比同樣花費巨大的法國球隊聖日耳曼，曼城便顯得更有魅力和成就。

阿聯酋的石油資本，也委實把一支窮困潦倒的曼城完全改頭換面。在此之前，這所球會幾近一窮二白，連球員所穿的球襪，也是千瘡百孔的，球衣同樣陳舊。阿聯酋投資者為球隊改頭換面，也難怪擁護者喜上眉梢。但正當他們在歡欣地慶祝 2018-19 年度球季的聯賽盃、英超聯賽和足總盃三料冠軍之際，歐洲足協卻大潑冷水，公佈正在調查曼城的資金用於不公平交易買賣球員，也有不正當的檯底交易以支付不同費用，事件已愈來愈政治化。

對領隊教練哥迪奧拿 Pep Guardiola 來說，這一切看來對他極不公平，他三年前受聘，重整球隊的青訓和把甲組隊改頭換面，花了不少心血，之前在巴塞隆拿和拜仁慕尼黑的成就，不保證

他在英格蘭可以獲同等尊崇，事實上他的第一個球季便吃了悶棍，無大作為。

第二個球季即 2017-18 年，真正的考驗降臨，奇怪的是他沒花巨額金錢收購超級巨星，卻獨具慧眼，收納了一批他認為可以改造的球員。

如果倒數回 2011-12 年，以球員如阿古魯 Sergio Aguero 和德布勞內 Kevin De Bruyne 為例，在其效力的球會並不甚得意，今天在曼城，兩人的驚人表現，儼然超級球星。

從意大利轉會曼城的大衛施路華 David Silva，從利物浦轉會的史達靈 Raheem Sterling 和從烏克蘭轉過來的法蘭甸奴 Fernandinho，這兩屆的演出也完全不同風範。

另外的獲加 Kyle Walker，布拿度施路華 Bernado Silva，李美沙尼爾，干度根 Ikay Gundogan，洗真高 Zinchenko 以及從愛華頓轉會的史東斯 John Stones 和巴西守門員艾迪遜 Ederson，同樣都是在加盟曼城後而有脫胎換骨的表現。當然，原隊的隊長孔帕尼 Vincent Kompany 和法蘭甸奴 Fernandinho（2013-14 年球季冠軍隊球員），仍舊舉足輕重。

這支重建的隊伍與哥迪奧拿在巴塞隆拿和拜仁慕尼黑任教時並不一樣，曼城幾乎是一個新組合新嘗試。結果下來，無論是誰以正選出戰，曼城所踢的足球原則性不變，主要還是爭取控球在腳，從後防推進佪機入攝，失球即快速追截搶回。這些看來都是以往英格蘭球隊比較少見的踢法，很多人曾經提出過質疑，曼城這種歐陸式踢法，能否在英國的濕地和寒冷天氣獲得成效，但

足球的樂趣

88

事實證明是可以成功的。

當然，沒有一個球季會是一帆風順和無風無浪的，在敗仗的日子裡，更衣室的氣氛和球員在跌倒後再度站起來的精神鼓舞，就是哥迪奧拿和別人不一樣的分野。他除了是具卓見的戰略大師，也是富魅力的領導者，可以使每個人堅定地朝著目標前進；而個別球員，均能恰到好處發揮，難能可貴。

也許阿聯酋的石油資金和政治背景在某程度上給球隊蒙上陰影，但以足球來說，曼城的表現，令人嘆為觀止。我相信令到哥迪奧拿特別感到快樂的是，在完成曼城的重建工作時，心裡會有一種樹立了紀念碑的感覺。

同樣地，英超利物浦領隊高普 Jurgen Klopp，同樣驕傲地帶領球隊重新找回失去的光輝，自從 2015 年接管利物浦後，高普在青訓系統，球隊組織和球員的去留方面，花了不少精神和心血。

利物浦歷史悠久且曾經成就輝煌，重建是絕不容易的事，從許多報導中得悉，高普是一個毫不造作的人，對人對事的真誠態度始終如一，而且友善和喜歡與人溝通，這種性格運用到建立球隊的團體意識上，十分有效。所有人都被他的熱誠和坦率所感動，他很快已進入利隊的傳統中。

在球隊的戰術和踢法方面，他幾乎以全新姿態改變了一切，他是一個精密的反守突擊計算

者。在德國多蒙特 Borussia Dortmund 時期，他已特別喜好 4-2-3-1 的排陣，強調反攻時的快速變奏和搶截，他的哲學很簡單：「搶回皮球的最佳時機，就是在你失球的一剎那快速反攻搶截，這個時候對手正在考慮如何重新組織再進，你給予壓力令他們在壓力下出錯，就是最有效的。」

這顯然就是利物浦從 2016 年開始一直採用的政策，與曼城不一樣的地方，是利物浦並不特別強調控球在腳漸次滲入的踢法，他設法利用球員的速度和個人的創造力，為球隊帶來令對手震懾的壓迫感，無論是軒德遜 Henderson、費明奴 Firmino、沙拉 Salah、曼尼 Mane 和羅拔遜 Robertson，都是以速度見勝和快速搶截傳球的能手，反擊往往令對手措手不及。2017 年後損失了哥天奴 Coutinho，對利物浦是最大的遺憾。因為他剛好是高普的戰術中，最具彈性的一個創造者，利物浦在採用 4-3-3 戰術之時，哥天奴會從左翼鋒變成後上扣殺的棋子，這是高普喜愛的方式。

在 2018-19 年球季利物浦添加了守門員阿里遜 Allison 和把韋拿頓 Wignaldum 在中場，加強攔截之後，利物浦加強了防守力量，中堅雲迪加 Virgil van Dijk 的一柱擎天和右衛阿歷山大阿魯的聰敏踢法，為利物浦提供了更大的變化。另一個舉足輕重的新加盟中場球員沙基利 Shaqiri，同樣為球隊提供了更多的進攻板斧，從統計數字可見，沙基利每次上陣，幾乎都是傳球進入禁區，和在禁區內作短打次數最多的一個。

當然，縱使利物浦已出做了「九牛二虎」之力，在 2018-19 年球季的聯賽仍告飲恨，以一分之微而失去了奪取英超錦標的機會。還記得球季的最後一場賽事，在同一時間曼城作客白禮頓 Brighton，如有差池，則利物浦如在主場擊敗狼隊，就會是二十九年以來第一趟稱王。

像平常的週末一樣，利物浦擁躉在晏菲路球場高聲哼著會歌，那迎著風浪昂首向前，心存希望的永不獨行的歌聲，響遍球場，清澈而雄壯，九個月和三十七場比賽之後，這一天是追夢的最後關鍵，球迷的心中希望仍在。

從球員的準備工夫和餐單，從球場的草坪而至拾球童的訓練，利物浦無一不準備妥善，大家都清楚地知道球場上的時鐘，不會是朋友，它會毫不客氣地按章辦事，一切均只能靠球隊自己，因為球隊必須取勝方有希望。對手狼隊在這一仗可能只是舞伴，但利物浦依然必須在傳送和攝入方面算得很準。

十六分鐘曼尼看準了在右路出擊的亞歷山大阿魯予以一記長傳，快速攝入中路迎回底線的傳球，叩射入網。在同一時間的另一邊廂，曼城卻並未打破白禮頓的大門，晏菲路球迷在收音機聞訊，更是興奮莫明。這是一個五月陽光普照的下午，利物浦球迷正在享受那領先的片刻，好幾分鐘之後，消息傳來，白禮頓的梅利 Murray 剛替球隊打入一球，利物浦球迷興奮之情幾近沸騰。

但陶醉只維持 83 秒，曼城的阿古路 Aguero 破網為曼城追回一比一，二十分鐘之後，曼城再有進賬，隨而連下三城，以四比一擊敗白禮頓取得勝利，蟬聯英超冠軍。

利物浦雖以二比零征服了狼隊，但期望 29 年來的第一次稱王機會，宣告幻滅。從這個角度來看，足球是殘忍的，九個月的辛勞，並無補償，而且這一次的一分之差，是痛心的。正如利物浦的「傳奇」人物山奇利說過，如果你是第二名，便等於什麼也不是。

足球的樂趣

不過，利物浦的堅持和努力最終還是有理想回報：歐聯盃的一連串勇戰之後，最終在2019年六月的決賽以二比零擊退熱刺，第六度再成為了歐洲霸主。高普總算得償所願，歐聯盃乃他的至愛。

高普毫無疑問把這一個球季弄得驚心動魄，一如希治閣電影未到結尾無法知道結果，利物浦表現脫胎換骨，球迷繼續期望，也許來年，會是利物浦的一個豐收年。

重組一支具歷史傳承的球隊，絕不容易。另一支正在掙扎中的曼聯，就體會到其中的痛楚。蘇士查在2019年初接管後曾有過一段「蜜月期」，但球隊隨即暴露了不少弱點，麥畢士 Matt Busby 和費格遜 Ferguson 的輝煌成就不容易重複，但我也不大相信，蘇士查會是答案。

曼聯過去三年給人的印像是一支各自為戰的球隊，個別球員薪酬豐厚，對爭取榮譽卻並不雀躍，欠缺熱情，對於秉承曼聯的傳承精神，更無興趣，球隊的團體精神似乎式微，費格遜時代的「死不認輸」風格更加沒有了。

一個可以肩負重組曼聯責任的領隊，不容易找。況且，如果董事局仍然急功近利，只欲收購明星級球員在短期內刺激鬥心，亦不會容易成功。曼聯需要一個具魅力和領導才能的領隊去重建，而且一切還須耐性，很多結構性問題有待從頭再來。

直至曼聯可以找到這樣的一個人，能具魄力將球隊帶來一次翻天覆地的改革，否則，球隊要爭取錦標，機會甚是渺茫。

第二章　職業足球

91

第三章　足球世界

【三‧一】拉丁足球的煩惱

一直以來，香港球迷都鍾情於南美洲形式的足球，其中尤以巴西和阿根廷為至愛，每四年一次的世界盃，大家都把巴西捧成熱門，有點屬情意結使然。我們崇拜巴西的「森巴」足球，希望他們的球員吐氣揚眉，大概是因為我們對球賽的深層體會與他們的足球哲學有溝通的空間。大概我們之間都覺得，足球是一種娛樂藝術，不大同意它是一種科學，南美足球永遠都注重在足球中尋找樂趣，從街頭足球到沙灘足球到球場足球，都強調與生命節奏的協調，享受當中帶來的歡樂。但西方人倒並不一樣，歐洲足球注重知識的運用，理性和科學地講求戰略戰術的鋪排，甚少接近羅曼蒂克式的體會。

南美足球較富於想像力而少於紀律性，富於對個人技術發揮的關切而少於團體戰術運用的思考。也唯如此，長久以來，稍缺專門化和科學化，歐洲和南美足球各有風格，近年來已開始相互取材學習，足球愈是進步，則在思想上的要求愈是嚴格，更加趨於邏輯性、理性、客觀性和專門性，和原始式你追我逐的足球形式已然有天淵之別。

東方文化有點討厭科學的極端理論，東方人尤以中國人為然，特別強調儒學宗旨，藉道家和佛學的胸懷和思想，去理解所有關於生活和精神上的一切，包括對足球運動的態度，倘要求華人以西方思想方式對待足球，在紀律上和在職業態度上，大概還需要一段很長很長的日子。目前而言，反彈力仍強。

第三章　足球世界

93

我們大都喜歡在足球從小培養樂趣的尋覓，讓球員享受踢球的趣味性，發揮個人的想像力，這比任何的教練形式來得更重要。正如在哲學或者文學上中國人很難出現一個康德 Kant 和叔本華 Schopenhauer，或者是莎士比亞 Shakespeare 和約翰米頓 John Milton，但中國可以有一個有教無類和人性化的孔子和從容曠達的莊子，或者是安於天命的白居易和甘於淡薄的蘇東坡。在足球領域，中國人可能更喜愛去學習一些接近南美式踢法的優秀球員如拖士圖、朗拿度或美斯，而很難會是碧根鮑華或者告魯夫；雖然我們都尊崇施丹和伊布謙莫域治，但我們卻更加崇拜比利、馬勒當拿和美斯，一如很多香港球迷一樣，喜愛的球賽形式不必一定是經過科學加工的戰略性和防守性的足球，在不近人情的真理和具有想像力的詩意之間，我們大都喜歡選擇後者，娛樂性豐富和技術流暢的足球，永遠是華人球迷所鍾愛。業餘的足球愛好者，就更加選擇以踢快樂足球為優先了。

我們眼見巴西在過去二十多年與世界盃冠軍無緣，大都感到失落。很多時目睹巴西隊的頹喪表現，大家都搖頭嘆息。但發出悲鳴的失落者，倒以巴西的國民為甚，足球是他們的信仰，國家足球隊是他們的驕傲，這些年來在世界盃決賽週卻如喪家之犬，傷痛之情可想而知。

長久以來，巴西足球被視為一個不敗的王朝，但近年歐洲各國足球的冒起，大大掩蓋了這個王朝的光芒。閃閃生輝的黃色球衣，曾於 1958 至 2002 年間五奪世界盃冠軍，現今予人大大褪色之感。球迷依然對巴西足球充滿熱情，但國家隊的表現卻持續地尷尬。2018 年世界盃在半準決賽以一比二落敗於比利時腳下，而該場比賽正好反映了現時巴西足球和歐洲足球的分野。

巴西在個人技術方面依然突出，個別球員亦展示了優秀技巧，但整體來說，組織能力卻大有商榷之處。比利時在整個世界盃賽中表現了團隊的組織能力，戰術亦運用得宜，加上球員個人技術純熟和鬥心高漲，儼然強旅的格局。

巴西足球雖然依舊令球迷看得開心和雀躍，但在錦標收穫方面卻已經長時間交了白卷。2019 年七月在南美洲國家盃決賽中，在尼馬缺陣和捷西斯被逐的情況下，以三比一擊敗秘魯，是自 2007 年以來的首次奪標，暫解球迷「相思」之苦，也算是近年球迷最佳禮物了。但對大多數巴西人來說，祇在自己家門的南美洲稱霸，絕對大大偏離理想。

巴西足球在國際賽褪色，其國家和足球總會，均急需想想辦法。也許從不同角度去探究其背後原委，大概有如下三點。

其一，國內長期政治局面不穩，經濟衰退和街頭暴力，使巴西大多數人對國家產生憂慮；家庭生活不穩定的結果，使人們對足球的熱情亦打了折扣。加上失業率持續處於令人頹喪水平，國家足球隊的成績，就在個人尊嚴受到威脅之時，而顯得並不重要了。近年巴西國內群眾對國家隊的熱情和期望，亦大大褪減。隨著 2014 年世界盃遭西德狂數七比一的敗辱，巴西群眾的驕傲感，已然蕩然無存。

其二，優秀球員對巴西足球同樣缺乏信心，他們都選擇離國他往，若干國家隊的球員對巴西球迷來說，竟然非常陌生，主要就是因為他們年青的時候，已經改投歐洲球會。除了輸出大

豆和礦石之外，巴西亦大量輸出不少足球員。我們所熟悉的一些英超球員如利物浦門將阿里森 Alisson Becker、曼城門將艾達臣 Ederson、車路時的威廉 Willian、大衛雷爾斯 David Luiz、利物浦中場費賓奴 Fabinho、前鋒菲米諾 Firmino、曼城中場丹尼路 Danilo、前鋒捷西斯 Jesus、曼聯的中場費特 Fred、彭利拿 Pereira、愛華頓的前鋒賓納 Bernard 和理查利森 Richarlison、熱刺的莫拉 Moura、西咸聯的安德遜 Anderson 等等。另方面，投身西班牙的巴西球員，歷年都人數眾多，由於言語上障礙不大，很多南美球員都嚮往到西班牙踢球賺取歐羅元。

很多優秀的球員在被挑選入國家隊，卻極少參與集訓，祇是在一些國際友誼賽時才碰在一起，他們在踢世界盃時，很明顯缺乏良好的默契，球隊慣性倚賴球員個人的發揮，隊型和組織性自然大打折扣。

相對之下，歐洲的一些國家隊，球員即使分散在其他歐洲地區踢球維生，但因地理環境便利，所以都可以常常走在一起，集訓方便，而且球員大都魁梧健碩，體力驚人，即使小國如冰島，球隊的表現個人技巧雖並不超卓，卻勝在攻守快速，攔截勇猛，人口只數百萬的克羅地亞，同樣表現較巴西更高效率。多年來巴西在國際賽均處處歐洲球隊之後，有其內在因素。

其三，十多二十年之前，南美洲足球在大型國際賽中即使是球會水平，表現均勝歐洲隊一籌，尤以巴西和阿根廷為甚。曾幾何時，一些超卓球會如巴西的山度士、寶地花高、富明尼斯和阿根廷的河床、小保加等等，實力均已大不如前，球員質素下降和日益積弱，反而一些亞洲和非洲球隊，冒起得更令人刮目相看。

也因為球會實力衰退，觀眾的入場人數也大不如前。今天巴西的本地聯賽，平均入場人數衹六千至七千之數，即使山度士對富林明斯，也衹獲平均七千多觀眾的入場數字，以往的萬人空巷盛況，已成陳跡。相對來說，英超球賽每仗平均可吸引二萬四千多觀眾，以及德國聯賽平均的入場人數三萬一千多，大有天淵之別。觀眾踴躍捧場，球會自然力求進步，球賽水平亦隨之帶動，巴西足球愈來愈感危機四伏，難復當年之勇。世界各地球迷都在引頸觀望，希望「森巴足球」能在世界盃再度大發神威。巴西本土的足球愛好者，何嘗不望穿秋水，希望國家隊能重拾尊嚴和希望，也好給國民在精神上一些安慰。眼看巴西對意大利的一場女子排球大賽觸目哄動，足球迷可謂心酸透頂。

走下坡也許仍然有很多深層的原因，是我們無法理解的；但大家都在期待，這個足球王朝，能再重整旗鼓。

另一支可能較巴西更加陷入悲痛深淵的南美洲足球強國，是阿根廷。自從馬勒當拿在 1986 年領軍在墨西哥的決賽中奪得錦標以後，阿國已有一段很長的時期在掙扎中求存。一如巴西般，阿國長時間經濟動盪，大多數具才華的球員都往外跑，本土足球已面目全非。

阿根廷在 2018 年俄羅斯世界盃決賽的驚惶失措表現，顯現了球隊的不足地方，爭勝的必需要素，他們都沒有。他們缺乏事前準備，缺乏可以依附的領導，缺乏新血而造成青黃不接，缺乏戰略方向……。領隊兼教練森寶利 Jorge Sampaoli 顯示的不是阿國足球的病症，而是其徵候，因為該國的真正疾病，是阿根廷足球總會三十五年來的嚴重貪污和腐敗，會長高朗當拿 Julio

Grondona 自 1979 年始一直掌控阿根廷足球總會，直至 2014 年去世而結束。他也曾經是國際足協的副會長，他已被法庭確証貪污嚴重，陷阿國足球長期在他的貪污網絡之下而動盪不堪。他去世之後，阿國足球領導的貪污情況並未因此而得到改善。

阿國最受打擊的，是整個青訓制度的崩潰。阿根廷是 2001 年、2005 年和 2007 年在二十歲以下青年世界盃的冠軍，其中約二十名球員躍升為國家隊的骨幹。這之後的青年球員幾乎無以為繼，在俄羅斯的世界盃，祇有兩人是來自青訓的成果，明顯青訓方面已出現斷層，這與歐洲各國有很大分別。

大家都很了解，一支國家隊要在世界盃爭取佳績，是一個長期球員培育和準備的歷程（冠軍法國給予大家一個很好的證明），球會和足球總會在青訓方面的工作做得不好，後繼無人的話，球會和國家隊自然是受害者，

如果不是巴塞隆拿的美斯勉為其難地再度披上阿國戰衣在俄羅斯露面，阿國國家隊更加不堪。美斯與馬勒當拿不一樣，馬勒當拿出身於阿國的小保加，是阿國青年軍出身，他雖然之後改投他國，但卻為所有阿國人所認同。在他為阿國捧得 1986 年世界盃之時，他已變成了英雄。即使今天，雖然經過了多年的亂七八糟的荒唐行徑，但仍被視為英雄。美斯則自小移民西班牙，他是巴斯隆拿訓練出來的青年球員，阿國沒有任何人視他為英雄人物，尤其是他從來沒有為國家贏過世界盃，卻會在他表現不理想時破口大罵。

可憐的美斯，他曾經多年為阿根廷付出不少，最後因太失望而曾於2016年宣佈退出國際賽，並嚴厲地批評阿根廷足總的極度不職業化的行徑，以及其對球員的不負責任態度。但阿國依然並無很大改善，在整個世界盃外圍賽中狼狽不堪。最後還是要「低聲下氣」，懇求美斯再度披甲。阿根廷足總很清楚，如果沒有美斯在陣，球隊好可能連贊助經費也不保。

其實在2011年至2016年期間，美斯為國家隊花了不少心血，在多個國際賽中，未嘗一敗。可惜在2014年的世界盃決賽中，在里約熱內盧於加時賽時，以零比一敗於德國腳下。否則，美斯就已經是阿根廷的第二個英雄了。

當然，足球賽沒有「如果」，唯一可惜的是，阿根廷每在敗仗之後，均有人指責美斯未盡全力或不完全投入阿根廷。但阿國以外的球迷都知道，美斯在國家隊並未有其他隊友可以互相幫助，與在巴斯隆拿的踢法不盡相同。

每一次披上國家隊戰甲，對美斯來說都是一種折磨。在2018年的俄羅斯決賽週中，阿根廷球員對教練森寶利完全缺乏信心，而森寶利本人也實在是六神無主，結果再一次把重任放到美斯身上。可憐的美斯眼看隊友都無所適從般在場上奔跑卻無法配合，委實身心疲憊。阿根廷首仗分組賽以一比一賽和冰島，次仗慘敗零比三於克羅地亞腳下，之後則頗艱辛地僅以二比一擊敗尼日利亞進十六強，隨即又以三比四敗於法國，成為了繼西班牙之後最混亂和最令人失望的參賽隊伍。

阿根廷需要的重整，好可能是從足總內部開始，祇批評球員在場上的表現，已經於事無補。

2022 年的世界盃在卡塔爾舉行，屆時美斯和阿根廷能否再見，實是未知之數了。

南美洲兩大足球強國巴西與阿根廷，都似乎在掙扎中尋求重生，其他南美洲國家如烏拉圭、秘魯、智利等，更加困難重重。無可否認，南美洲仍然不斷在出產一些技術出眾的球員，可惜他們在很年青的時候，已為歐洲的各大球會所搶走，除了是南美球壇本身貪污腐敗之外，球會基本上都不可能在財力方面與歐洲球會相比。長此下去，南美洲便大有可能祇是生產球員的基地，成果則由歐洲球會所享用了。

南美洲在足球所獲取的資金，過去三十多四十年，都跑進了私人袋口裡，發展足球的基金，乏善可陳，頓使足球運動，萎縮得面目全非。大家祇能希望有一天，足球可以在這些國家重生，這麼的一個足球藝術「伊甸園」，我們又怎可忍心讓他慢慢消失。

【三‧二】全面足球再現？

很少國家的足球，是像荷蘭般起跌無常和瘋狂多變得那麼長久的日子。自從 2010 年南非世界盃決賽以一比零落敗於西班牙之後，荷蘭一直沉淪。從以往位列國際足協排名首四位而跌至三十六位，2016 年無法躋身歐洲盃決賽圈，而 2018 年的世界盃在外圍賽中，也告翻船而出局。

不過，這支穿著橙色耀眼球衣的荷蘭國家隊（橙色是荷蘭皇室的顏色），在 2018 年末歐洲足協國家聯賽盃中，卻予人煥然一新之感，新面孔的表現令人覺得荷蘭也許很快會再度予世界球壇一個驚喜了。在過往的輝煌歷史中，荷蘭享受了好幾代的超級球星，先是體驗了驚世天才告魯夫年代，繼而是雲巴士頓年代，之後是高魯域 Patrick Kluivert 時期，也曾有過魯賓 Robben，雲迪衛達 Van Der Vaart 和舒耐達 Sneijder 等出色球星的出現，但當他們都隨足球的巨輪轉走之後，荷蘭要苦候直至今天，才終於再見新秀球星甫現。

世界盃之後在歐洲足協的國家聯賽盃的表現，果然令人刮目相看。以三比零大勝德國的一仗，更是給荷蘭球迷帶來了燦爛的橙色笑容。雖然稍後在歐洲國家盃外圍賽以二比三不幸敗回一仗給德國，但仍舊展露了相當不錯的全新風格。稍後再而在歐洲國家聯賽盃的準決賽以三比一力壓英格蘭，晉級決賽，最後給葡萄牙以二比一淘汰，卻已開展了重整雄風之路。

跟告魯夫年代不同的地方，是荷蘭不再是在「全面足球」這個意識形態上的踢法兜兜轉轉了，領隊高文 Ronald Koeman 將荷蘭隊踢法建立在一條優秀的防守線上，運用控球傳送和中場壓迫

第三章 足球世界

101

搶截突破的戰術，以全新形態作戰。他們擁有很好的守門員和後衛，加上領袖人物雲迪加 Virgil Van Dijk 守中路指揮若定，祇十九歲的年輕新星迪禮德 Matthijs de Ligt 的八面玲瓏，使荷蘭後防穩如泰山。中場的超級天才球星法蘭基迪莊 Frankie de Jong（這位祇二十一歲的天之驕子，已選定 2019 年夏天從阿積斯轉投巴塞隆拿，必將成為加泰隆尼亞的新寵兒）、雲比克 Sven van Beek、和韋拿度 Georginio Wijnaldum 的合作無間，攻守兼備，十分具效率；前鋒迪比 Memphis Depay、迪羅遜 Javairo Dilrosun、比榮 Steven Bergwijn 等，全是年青饑餓的射手，在多場比賽中，荷蘭演出日益成熟，看來大有可能在未來的國際賽事中主足稱霸。

一個國家和地區的足球是否可以在國際球壇創造佳績，其中主要因素是新人輩出。荷蘭過去十多年的青訓成績斐然，新一輩球員除了體力充沛和快速之外，更是具抱負的聰慧思考者，能夠敏捷地在球場上提供不同的建設性動作。他們對「成功」有著饑餓的慾望，雄心萬丈，荷蘭正在朝創新途徑大步向前。甲組聯賽水平大大提升，正是江山代有人才出，阿積斯、燕豪芬和飛燕諾等傳統球隊，都以嶄新面貌出現，而且踢法新穎，令到球迷看得眉開眼笑，大家對未來的日子非常樂觀。「全面足球」大概未致於重現，但橙色兵團似乎已在反思之後重新再出發。荷蘭在青訓系全面改革，經年的努力結果令人振奮。

反觀他們的「死敵」德國，同樣也身陷尷尬的年代中尋求改革，能否再接再厲叱吒風雲江湖，便得拭目以待。德國長久以來都是位列前茅的國際兵團，2018 年世界盃是一次委屈受辱的體驗，隨之而來的歐洲足協國家聯賽盃，也不好過。在短短數月之間，這支世界雄獅先後敗陣於較次級的隊伍腳下，而且是屬於被純技術擊倒，使德國整體的足球架構和發展受到了質疑，未來也許會出現一些大變化。

一支國家隊的起跌也是頗為正常的，大家都可以接受，因為永遠的長勝軍幾無可能，德國無疑正陷低潮和尋求突破。在 2018 年俄羅斯失誤，其中主要因素大有可能包括以下幾點：

其一是教練佐堅勒夫 Joachim Low 對球隊的信念太強。執教國家隊超愈十二年的勒夫，一直以來都有很理想的戰績，從奇利士文 Klinsman 手中接管球隊之後，他帶領德國兵團晉身 2008 年歐洲國家盃決賽，僅在半準決賽中敗於西班牙，2010 世界盃名列季軍，在 2012 的歐洲國家盃，亦僅敗於意大利。隨後 2014 年則在巴西的決賽中，表現驚人，以不敗姿態入準決賽，然後再以駭人聽聞的七比一大勝主辦國巴西而進入決賽，再以一比零攃低阿根廷而為德國捧得了第四次世界盃冠軍。

勒夫一帆風順，毫無壓力，2018 年盡皆將信念放到去一批舊將身上，而且沿用著較為舊式保守的戰術，部分有不俗表現的新人卻沒有起用，結果在世界盃的俄羅斯決賽，震撼地在分組賽中出局。

歐洲歷史告訴我們，德國從未在俄羅斯贏過任何戰爭，這一趟同樣要敗走俄城。

其二是德國隊的鋒線頗為脆弱，高美斯 Gomez 和韋納 Werner 兩個箭頭似力有不逮，後來在歐洲足協國家聯賽盃補選了曼城的利萊桑尼 Leroy Sane，卻仍見火力不足。該隊所採用的戰術極度依賴一位傳統型的中鋒人物，但當時未見一個合適者，也許他們日後會考慮更改戰術了。

其三是球隊有點青黃不接之態，況且球隊中的部分舊將亦有口和心不和的情況，對球隊的合作性大大打了折扣。

半年之後勒夫以大刀闊斧決心，把球隊改頭換面，換上了一批新秀，重新上路。我們無法知道德國可否在短期內力挽狂瀾，但該國足球極為興旺，而且青訓也是組織上佳的，也許這些年是一個轉折期。但有理由可以相信，未來的日子應該不至於太悲觀。

頗為悲觀的，卻大有可能是另一強大的傳統之伍意大利。曾幾何時，意大利足球是歐洲的天之驕子，球隊富可敵國，新人輩出，球賽水平超卓。近年卻正好倒了一個轉，球會嚴重財困，球員流失，球賽水平亦走下坡。這十多年來球壇貪污腐敗，政局不穩，把足球拖垮得面目全非。

球會財政緊絀是意大利足球的死結，過去二十年因破產而宣告重組和隱沒而去的聯賽球隊共153家之多，其中大部分是乙丙丁組球會，而險告沒頂的拿玻里 Napoli，也是在 2004 年重組和納入新投資者和新董事方能再獲新生。而這一次的重組，果然使拿玻里耳目一新，兼且於 2017 年力壓祖雲達斯 Juventus 一舉而奪走甲組聯賽冠軍。但拿玻里是一個成功的例外，而且具備地理和歷史的優勢，其他球會則沒有那麼幸運。加上近年意大利政局不穩和經濟萎縮，皆予足球發展有很大的打擊。

意大利曾經贏過世界盃四次，個別球會亦在歐洲各項盃賽中戰績彪炳，對意大利球迷來說，這些都是令他們津津樂道的輝煌往事。足球就是這樣一直以來，成為支撐意大利在政局動盪時的

精神支柱，政黨政客亦從中間接獲得生存空間。可惜自從 2006 年世界盃之後，意國足球卻如江河日瀉，每況愈下。在過去二十年，球壇是亂七八糟得跟腐敗的政壇無異，非但球會在各項歐洲盃賽事中連年失利，國家隊亦先後在 2010 年和 2014 年連續兩屆在世界盃分組賽中飲恨，被淘汰出局，2018 年世界盃更不堪提，意大利壓根兒進不了俄羅斯的決賽週。

近年意國國家債務轉趨惡劣，益加令政府嚴重缺乏了公信力，政壇常見國會在議席和國家議題上紛爭不休，再加上反中東移民的浪潮，銀行堆積如山的壞賬，工廠倒閉和大量年青人移民他國，這種種不利因素益使意大利國民頹喪不堪。這個擁有文化傳統和豐厚足球歷史的國度，唯有寄望國家隊和個別球會可以在即將的未來帶來一些希望和曙光。

過去十年以雷霆萬鈞之勢六奪聯賽冠軍的祖雲達斯，大膽地以歐羅一億二仟萬（約美元一億四千一百萬）轉會費，在 2018 年從西班牙羅致了年薪美元約六仟四百萬的射手朗拿度 Ronaldo，本意就是希望給意大利足球打一枝強心劑。簽妥了朗拿度之後，果然在二十四小時之內，祖雲達斯把印上朗拿度名字的七號球衣賣掉了 520,000 件，價值美元六仟萬，不錯，是二十四小時之內！加上球衣贊助商需付球會約百份之十到十五的製衣收益，祖隊看來是做對了這一次的賣買。

是的，朗拿度事實上也在實力方面大大增強了祖隊的攻擊力，壓倒排名第二的拿玻里，2019 年再度奪魁成為盟主。但這卻不完全顯示了祖雲達斯和甲組其他球隊的財政正在邁向健康之路。祖隊本身是一所市值不大的上市公司，借貸槓桿其實已超愈百份之一百，債務危機迫在眉睫。

第三章　足球世界

傳統以來，祖雲達斯的名字，與整個意大利的北部密切聯繫一起，球會象徵著北部的富裕和興旺，北部亦事實上乃歷史以來都享受著繁榮熱鬧的地域，社區建設發達和商業發展較佳；意大利南部則發展較遲，一切都起步得比較慢，而且在文化和生活及飲食習慣上南北意人均有極大分別，南北意人亦互相不太喜歡對方，足球隊和擁躉亦然。

祖雲達斯一直以來都在意國球壇佔上一席重要位置，2006 年的賄賂球證醜聞使得他們顏面無存兼遭重罰，並降落到乙組，但很快又捲土重來，而且在球隊的基地都靈市建造了自己的球場，可容四萬多觀眾。自從 2011 年開始即以此為主場，較諸其他球會更有利，因為大多數意大利球隊，是沒有自己的球場的，在歐洲來說可謂是現代足球的大缺憾。

祖隊以往的頭號死敵是同市的拖連奴 Torino 球會，有著百年的積怨。不過，自從南部球會拿玻里重組且脫穎而出以後，祖隊已視拿隊為大目標了。祖雲達斯出戰拿玻里，可以說是「南北戰爭」。拿玻里不單祇代表了那不勒斯這個地區，它代表了整個意大利南部群眾。這裡是一個接近拉丁民族文化的地域，是意大利歌劇的發源地，也是意大利薄餅 pizza 的起源地。那不勒斯與北部意大利可謂水火不容。當年阿根廷的馬勒當拿 Maradona 投效時曾被奉為神靈，今番球隊在 2004 年後重生兼於 2017 年奪魁，給那不勒斯贏回了不少尊嚴和面子。自此，祖雲達斯就是他們的頭號競爭對手了。

比較祖拿二者的踢法來說，祖雲達斯在過去兩年的踢法以快速上落和長傳反擊為主，效率甚高，現有前線球員包括朗拿度、迪保拉 Dybala、哥斯達 Costa、加拉度 Cuadrado 和文祖基治

Mandzukic，都是優秀殺手，快狠準兼備，後防的車連尼 Chiellini 和加沙里斯 Caceres 亦很穩健，不易對付。反觀重新發奮圖強的拿玻里隊，好幾年來踢法皆為可觀悅目，有濃厚的拉丁足球味道，性感而又羅曼蒂克，甚得南部球迷喜愛，征服了整個南意大利之餘，也打破了祖雲達斯的長期壟斷，這看來就是意大利那不勒斯最為人酒餘菜後議論紛紛的話題了。

拿玻里陣中有高利巴利 Kowlibaly 和麥斯莫域治 Maksimovic 鎮守中路，利用右衛馬吉地 Malcuit 的後上助攻，也是不錯的安排；中場法比安 Fabian 和斯連斯基 Zielinski 皆為好波之人，前鋒由安斯尼 Insigne 和米力 Milik 擔大旗，雙箭頭打法甚具效率。可惜 2018 至 2019 年球季在領隊安斯洛堤 Ancelotti 領導下戰績不如期望般理想，看著祖雲達斯拿走冠軍，拿玻里心酸之餘也祇能寄望來季了。

祖雲達斯領隊阿萊格里 Allegri 在 2019 年五月宣佈與球隊分手，祖隊日後如何佈署，則有待觀察了。本來阿格里自 2014 年開始執教祖隊後，成績頗為穩定，本身是意大利人的阿萊格里是中場球員出身，有精密的思考能力，他被譽為是一位優秀的戰術大師，對球隊的戰術運用和球員的走位指導極為深思熟慮。他喜歡以快打慢方式，排陣通常優先選擇 4-2-3-1 格局，不太喜歡排出雙翼踢法，反其道以兩衛或中場後上側擊，對手不容易捉摸，有朗拿度助陣，增加了其鋒線的變化能力。但祖隊與阿萊格里分道揚鑣後，如何重整去延續與拿玻里的長期鬥爭，將十分惹人注目。

但除了祖拿兩隊外，其他的意大利球會均因連年財困而大傷腦筋，全都需要積極向海外尋

找資金贊助，即使傳統的大球會如國際米蘭 Inter、羅馬 Roma、米蘭球會 AC Milan、森多利亞 Sampdoria 等球會，均有資金短缺之苦。這些球會其中的大缺點是並無自己擁有的球場（這與英格蘭球會有很大分別），甲組球隊中只有三支隊伍擁有自置的球場——祖雲達斯、阿特蘭大 Atalanta 和沙素羅 Sassuolo，其餘皆只分租一些地區政府所擁有的球場作賽，在門票收益分成方面大打折扣，對球隊財政亦甚不利。

以目前意大利的政局和經濟環境來看，足球要再度起飛，實在不容易。這個傳統的足球國度，有著眾多豐富想像力的天才球員和教練人才，如果足球因政治而被拖垮，委實令人惋惜不已。

在歐洲一直被忽視的葡萄牙，這幾年人才輩出，反而令人刮目相看。這支充滿活力的 2016 年歐洲國家盃冠軍，再一次驚喜地在 2019 年的歐洲國家聯賽盃封王，以一比零力壓荷蘭奪魁，領隊山度士 Fernado Santos 屢創佳績，已明顯地建立了一支戰鬥力驚人的年青隊伍，2020 年的歐洲國家盃，已被認定為大熱門。

陣中的施路華 Bernardo Silva（效力曼城）和祇二十二歲的翼鋒居迪斯 Goncalo Guedes（西班牙華倫西亞球員）已成球隊支柱，老大哥朗拿度自然也居功不少。這三年來葡國新人輩出，與鄰國的西班牙不遑多讓，由於葡國經濟環境不盡理想，球會祇好極力培育新人轉售他國謀取利益，青年球員出國後技術大有進展，再回歸國家隊之時，演出效果甚為理想。

這種暗渡陳倉之法，卻原來已經是大部分歐洲國家訓練青年一代的新潮流了。

【三‧三】青訓潮流

英格蘭人自詡是足球之父，是因能把組織性足球運動介紹和輸出到世界各地，令到這種運動風靡全球而感到十分自豪；英超聯賽，更是首屈一指的激烈爭持的聯賽，世界球迷均沉醉其中。遺憾的是，五十歲以下的英人，從來未目睹過國家隊在國際賽捧盃，或者可以說是從來沒見過國家隊有過甚麼優異難忘的演出。

這大概是英國人感到極端委屈的事。英人性格倔強高傲，國家隊的長期劣績，使足球界自信大大受挫，納悶非常。大家也因此而長年議論不斷，包括怪責青訓欠理想、聯賽賽程太密麻麻、球員對國家欠缺責任心或壓力太大、英隊踢法陳腔濫調、領隊教練欠水平、傳媒給予過大期望或批評太甚等等……種種不同的理由都拿出來談過了，不過這麼多年來，倒也無大改觀。

英隊曾經放下尊嚴打破傳統，邀請外國領隊教練執掌國家隊，但艾歷遜 Eriksson 和加比路 Capello 兩位在球會級相當成功的教練，去到英國卻一籌莫展，尷尬收場。兩人無法摸得透英人的古怪脾氣，弄不清楚球員的心理狀態，更無法安撫得了英傳媒的怪誕挑剔脾性，結果還是給攆走了。

英人最終只能讓英籍教練接管，鶴臣 Hodgson 之後，大膽聘用了新俊教練修夫基 Southgate，而修夫基又大膽地把球隊改頭換面，大量引入新人，看來也有跡象在打開了新的局面，擺脫了以往的枷鎖，英隊在 2018 年世界盃及隨後的歐洲足協聯賽盃和歐洲國家盃，都有不錯的

第三章　足球世界　109

表現，新人把責任感和堅毅精神再次帶進了國家隊，這真樂壞了英格蘭球迷，他們的傲氣又回來了，自從 1966 年藍西爵士 Sir Alf Ramsey 領軍贏得世界盃以來，已很久很久未見這種娛悅驕傲的心境，特拉法加廣場 Trafalgar Square 從此可熱鬧了。

修夫基 Gareth Southgate 成為英格蘭的領隊，所走的路絕對屬反傳統，以往作為英格蘭領隊的人選，都曾經在國際賽或球會級經驗豐富，才獲考慮。以修夫基之前的鶴臣 Roy Hodgson 為例，他在 2012 年被委任英格蘭主帥之前，已有超過主理十二支球隊的經驗。修夫基唯一擔任過的領隊工作，則只是 2006 至 2009 年時在米度士堡 Middlesbrough，而當時他因為尚未有足總認可的教練牌照，所以他的委任，是經過英超的特別批准方能成事。米度士堡 2009 年降班，而修夫基未有獲續約，他後來正式拿了教練牌照，在 2013 年被委任為足總二十一歲以下的英格蘭代表隊教練。

鶴臣在 2016 年 6 月因英隊在歐洲盃以一比二敗給冰島之後辭職，新任領隊阿勒達斯 Sam Allardyce 只上任主理了一場比賽，即因賄賂醜聞舊賬被解僱。修夫基當時勉為其難，答允充當臨時領隊，主理四場比賽，但足總一直沒能找到人選，事實上也沒有其他人申請擔任該職務。足總在沒有任何選擇的情況下，正式聘任修夫基。

修夫基之前是一個後衛或中場球員，在水晶宮 Crystal Palace 出身，曾擔任過隊長，一直被認為是具領導才能的人物，後來先後效力過阿士東維拉 Aston Villa 和米度士堡。

他擔任了國家隊職務之後，大膽地全面起用新人，漸次淘汰舊的一批成員。在戰術運用方面，亦全面改革過來，主張歐陸式踢法，球隊以控球在腳和在前場截擊搶球快速反擊。英格蘭雖然在2019 年六月歐洲國家聯賽盃準決賽因後防錯誤而致荷蘭以三比一淘汰，但修夫基仍然堅持他信奉的「從後防控球漸次推進」的方式。

英格蘭在他的領軍下，委實是改進了不少，不過他們需要用錦標去證明這一點，歐洲國家盃將是考驗的下一個目標。

英格蘭足球近年水平有顯著的不同，主要好可能是新人輩出和外來球員優秀水平帶動，二來是因英超球會的班主（大部分是外國財團）願意花資金改善球隊組織的和重金禮聘外國領隊兼教練（英超球隊大部分用外國教練），球隊踢法已大大改變，同樣地推動了英球壇足球戰術運用的大革新，與歐洲大陸其他球隊踢法十分接近，競爭勝數加深不少。也許，以後的三數年，英隊有可能突圍而出，在國際賽事中佔上一席位。

聯賽水平間接影響國家隊的組成和踢法，這在其他歐陸球壇也都一樣。近年西班牙國家隊在國際賽屢創佳績，這與他們高水平的聯賽有極大關係。

也許很多外國球迷，都會覺得西班牙的 La Liga 甲組聯賽，衹是皇家馬德里 Real Madrid 和巴塞隆拿 Barcelona 所壟斷，其餘隊伍都是陪襯角色，其實不然。不錯，皇巴兩隊實力橫強，每年都幾乎是聯賽的熱門，但其他隊伍卻絕對不是等閒之輩，實則 La Liga 聯賽競爭之劇烈，水平

之高，與歐洲其他國家相比實有過之而無不及。

很多人可能認為英超聯賽乃世界最激烈的聯賽，不錯，英超最受人注目和最受歡迎，而且組織最健全，但以質素而言，西班牙聯賽堪與匹敵。很多時英超球隊在歐洲各項盃賽中，在淘汰階段往往都栽在西班牙球隊腳下。事實上2019年之前五年的歐洲盃冠軍，全是西班牙天下。過去十二個年頭，英格蘭球隊只嚐過兩次歐洲盃冠軍，曼聯在2007至08年度，車路士則在是在2011至12年度，這大概亦反映了歐洲足球水平並非以英格蘭為馬首是瞻。英超球隊大概也認識到這一點，所以近年都大量邀請了外籍教練和外籍球員，期望把英超的質素提升。在2019年終於擺脫長期的不祥厄運，英超球隊獨霸天下，四支決賽球隊分別在兩大歐洲盃賽爭冠，利物浦與熱刺在歐聯盃決戰，而阿仙奴則與車路士在歐霸盃爭標，這是歷史少見的局面。

說回西班牙的聯賽，早年曾任教英超愛華頓和曼聯的教練莫耶斯 David Moyes，曾經從2014至15年球季執教於皇家蘇斯達 Real Sociedad，整整一季均無法令球隊擺脫困局，祇能浮沈於聯賽榜的下層。另一名前曼聯的加利尼維利 Gary Neville，更在西班牙碰得一鼻子灰，他於2015至16年球季任教華倫西亞 Valencia 之前，曾經仔細研究過，如果在十一月接管球隊，接著而來的聯賽對手，都應該看來是平平無奇之輩，他們都是於榜末掙扎而受降班威脅的隊伍而矣，包括格達菲 Getafe、華利堅奴 Rayo Vallecano、拿斯巴馬斯 Las Palmas 和貝迪斯 Betis。結果嘛，九場球賽下來，他執教的華倫西亞連一場勝利都沒有，他也在很短時期之內遭解僱。尼維利事後承認，他完全低估了西班牙聯賽的水平，也錯誤地估算了其他球隊的頑強鬥心和驚人體力。他常常以為英超是最艱辛的聯賽，他坦承他錯了。華倫西亞在他掛冠後一直都努力掙扎求存，

足球的樂趣

雖然每每都在聯賽榜的中游地帶，但在歐洲各項盃賽的表現，卻非常搶鏡，可知其水準絕不平庸。

若干球隊在晉身各項歐洲盃賽時，大多害怕一早便碰到西班牙隊伍，他們都是在歐洲各項盃賽的常客，除了皇家馬德里和巴塞隆拿之外，另外的一些西班牙球隊如馬德里體育會 Atletico Madrid、畢爾包 Bilbao、塞維利亞 Sevilla、華倫西亞 Valencia、貝迪斯 Real Betis 等等，都是一班極頑強和鬥心驚人的球隊。

事實上西班牙的聯賽並無「魚腩」部隊，二十支參賽球隊都不能等閒視之，否則極容易打錯算盤。我們也常常見到皇家馬德里和巴塞隆拿栽在所謂弱隊手中，其實 La Liga 是每仗均為硬仗，如非全力以赴，不易獲勝。

與英超不同之處，是西班牙的球會不容易在電視轉播權中獲得厚利，所以特別注重在球員轉會買賣中謀利，而且幾乎每隊都有一個優良的青訓架構（告魯夫的遺產至今仍在），爭取培育一些有潛質的球員為球隊效力。亦唯如此，La Liga 聯賽的水平長時間都保持得頗為穩定。他們除了本身後起之秀不斷之外，從南美洲和其他東歐國家過來投效的球員，也絕不是少數。這些過江龍技術也頗不俗。

大概也因為聯賽的水平優秀和青年球員輩出，所以反射到國家隊的實力中去，過去十多二十年西班牙在國際賽的成績，同樣是表表者，該隊在 2010 年贏得過世界盃冠軍，也曾經在近年兩度奪取歐洲國家盃冠軍（2008 和 2012 年奪標，也曾經很久以前 1964 年捧盃）一直以來都是

其他隊伍所害怕的對手。在 2019 年六月三十日的二十一歲以下的歐洲國家盃賽中，西班牙也順利告捷，以二比一擊敗德國奪得冠軍，陣中多名年青球員必然又將成為明日之星。

在俄羅斯的 2018 年世界盃，可以說是西班牙最糟的一次國際記錄，這與他們陣前易帥有莫大關係。由於本來是國家隊教練的盧柏迪古 Julen Lopetegui 出發赴俄羅斯不久，爆出了已與皇家馬德里簽約的消息，他也承認會在世界盃之後即履約，惹怒了西班牙足球總會，馬上把他解僱，轉而安排由費爾南度耶羅 Fernando Hierro 臨時接管。球員在驚惶失措的同時，亦無所適從，多月來習慣了的比賽形式和陣式，均出現變易，球隊結果演出極為差勁，成為整個賽事最令人感到失望的其中一隊。而遭解僱的盧柏迪古，轉往皇家馬德里任教，也沒好日子過，他在球隊三個月，七場比賽中敗陣五次，而且以五比一之數遭死敵巴塞隆拿羞辱，結果隨即被解僱。

如果要追尋西班牙足球的聯賽水平之所以能在歐洲首屈一指，還得要感謝荷蘭的米高斯和告魯夫，尤其是告魯夫。他在巴塞隆拿期間建立了一套青訓體系，整個西班牙球壇結果都以之為藍本，間接成就了不少世界級的球星。所有西班牙球隊的踢法均極為側重控球在腳和強調傳球的準確性。球員從小開始已在腦袋裝上了這兩種教條式的灌輸，加上西國天氣比起其他歐洲國家和暖，強調個人技術的發展容易得到天時地利的配合。反觀在英格蘭等地方，天氣寒冷場地濕滑，球員從小習慣長傳空襲的形式有很大分別。

英超球隊大都極為體力化，快速上落而且衝撞情況特別多，看得觀眾大呼刺激。但對球員個人技術的磨練卻大打折扣，結果英超還是要從外國找些技巧優勝的球員，去配合部分只是體力見

勝的隊友。即使教練，近年亦非找外人不可。當然也有例外的技術高超球員，但始終為數不多。

近年曼城的哥迪奧拿和利物浦的高普引進的新穎踢法，迫使英超球隊改變了不少。

我們在談論西班牙足球之時，似乎無可避免地同時為他們的聯賽擔憂，原因是近年弄得滿國風雨的加泰隆拿要求獨立惹起的政治風暴，使不少人對 La Liga 關注起來。

沒有人知道這場風暴會持續多久和結果會是甚麼樣子。眾所週知，加泰隆拿這個地區，就是巴塞隆拿球會的基地所在，大家都十分清楚，倘若加泰隆拿爭取獨立能夠得償所願，西班牙政府必然要求 La Liga 聯賽組織把巴塞隆拿驅逐。一直以來加泰隆拿對於西國的經濟和足球，都有很大的建樹，如果分裂，對兩者都是損失。加泰隆拿的足球水平趨向萎縮不在話下，即使 La Liga 本身，亦將大大削弱了競爭性。除了巴塞隆拿這支隊伍之外，愛斯賓奴 Espanyol 和吉羅納 Girona 同樣也是加泰隆拿地區的球隊。間接和直接都產生長遠的影響。當然，聯賽大有可能因為吸引力減弱而導致贊助商退縮，球賽收益大打折扣，從而影響了足球水平和國家隊的實力。所以目前的政治紛爭，也成為了球壇的大議題，整國都在擾嚷，西班牙很多人把足球看成信仰，如果聯賽分崩離析，可不是有趣的事。

對於青訓，大多數歐陸國家均十分重視。同樣在過去三四十年均注重培訓青少年球員的法國，2018 年世界杯也見證了成果，法國新進的天才球星委實不少，而且幾滿佈全球，這個國家的青訓做得十分全面，而且由於外來移民的第二代第三代的混雜，令他們的新一輩球員更富色彩和多元化。

這些優秀球員當然並不是從天而降，而是經歷過長時間的艱苦鬥爭始能有成。有秘訣嗎？

根據一位心理學家艾歷臣 Anders Ericsson 在他的研究調查報告書中所得出的結論，孩子的天分能否獲得充分發揮而成功，背後必然有一位具慧眼和耐心的成年人，從小盡心培育。艾歷臣曾經調查過很多優秀的天才，包括從事游泳、網球、鋼琴演奏、數學甚至雕刻藝術家，在他們的成長過程中，必然有一位對他極度支持和賞識的成年人在左右。這位伯樂，不單祇獨具慧眼，而且不斷對孩子作出鼓勵和讚賞。孩子在接受到理想的訓練系統而又能有一位「師傅」式的人物長期指導和激勵，加強了他對訓練的信念，而且更願意去接受一級比一級更高的深層訓練，或者是嘗試一些特別超卓的技巧培訓。長年累月反覆練習需要一位循循善誘的「師傅」，這倒不是很多人有機緣可以碰到的。

法國的青訓培育，特別創造了這種機緣予移民的第二代。來自貧苦家庭的孩子，許多亦是在單親家庭中成長，在被挑選到足球訓練學校之後，他們就像走進了一個大家庭一樣，感受到截然不同的氣氛。教練們就像是家長式的「師傅」一樣，給這些孩子長期的鼓勵和愛心，讓他們開展了爭取更上一層樓的信心，不知不覺間這些訓練學校都跑出了很多才華出眾的優秀人才。

法國足球有廣泛不同種族的天才球星，明顯都是從小受到有緣人的支持而成長。很多歐洲球會都瞄準了法國的新星，拉攏他們加盟，法國國家隊亦從而得益不淺。

同樣擁有一個完善青訓制度的德國，為什麼近年國家隊水平卻大不如前呢？這倒是一個很有趣的問題，引起了國際間教練的討論。

在 2006 年至 2014 年間擔任國家隊隊教練佐堅勒夫 Joachim Löw 助手的費力加 Hansi Flick 在2018 年世界盃之後，在接受傳媒訪問時曾經表示，德國的失敗與球員過分信賴既定的訓練體系和戰術大有關係，他們都不欲改變。

自從 2006 年世界盃以後，正當各國的隊伍都去深入研究和改變踢法的同時，德國卻仍沿用十多年來持之以恆的穩守突擊踢法。教練們相信這個戰術是最穩妥的，球員亦深信不疑，問題是在形式上和運用上卻有點一成不變。費力加認為，球員太相信這種戰術必然可以自我完善，每當其中一個球員失準或在場上失球，自然地會有另一人補上而保不失。然而，這個體系是假設所有隊友的個人能力都是超卓的，這就容易出現問題了。

青訓教練工作經驗豐富的德籍教練哈巴拉 Peter Hyballa 就不諱言地指出德國的青訓工作，過度注重戰術的運用而忽視了培養球員的個人技巧。哈巴拉認為，德國的青訓體系，必需重新改變，從強調配合一貫的戰術而改變為多元化，而且必需要鼓勵個別球員培養自己的獨特技巧和風格，協助發揮球員的個人技術。

哈巴拉在其著作《教練，我們甚麼時候才踢球？》（Coach, When Are We Playing？）一書裡說，德國在其足球總會最初成立青訓計劃之時，足球界最貧乏的知識是戰略和戰術上的運用。不過，今天這個鐘擺擺已回轉，德國足球最匱乏的，是個別球員在個人技術上的發展，以及個人性格的培育。一直以來，青訓太著重於整體戰術的配合而窒礙了個人技術和風格的發掘，這是德國青訓必須急於改變過來的重要課題。

第三章　足球世界

117

曾經是拜仁慕尼黑球隊的星探默梳高 Lars Mrsoko 也有這種觀察感受，他認為青訓體系不錯，給予每一位球員都接受到良好的訓練課程，井井有條。不過，卻嚴重地缺乏性格，個別球員無法樹立自我踢球風格。即使是教練課程，同樣有條不紊，但課程是提供考取牌照的教條式規則，完全無法協助學員去尋找自我的足球哲學和理念，結論是所有畢業者都是倒模出來的一樣。如果他個人不往外闖和向其他不同的體系學習取經，他會是十分機械化的產物，思想僵化。

今天的德國聯賽，就有這種沉悶的機械化式足球的傾向，球隊很多時都得依靠邀聘外來一些年青新俊，方能添加在踢法方面的一些色彩，幾近所有隊伍均如此。教練們打開他的筆記簿電腦，都很到家地高談闊論一些戰術上的問題，但卻無法為球員提供改善傳球和如何騙過對手的獨門技巧和腳法。德國人自己最大的感嘆是，我們全國有牌照的教練無數，但苦惱是，具個人思想和理念的傑出教練，卻人才凋零。

看來德國足球大有必要從基本青訓和教練培訓重新再來一次革命，這也許就是他們在 2018 年世界盃失敗痛定思痛之後，需要積極進行的大計了。

【三‧四】足球科學

曾經在 2008 年至 2011 年間於英格蘭球會車路士擔任體能訓練師的摩亞 Magni Mohr，是來自法國的運動科學教授，他後來與其他研究人員合作寫了不少有關於足球運動調研的報告文章，其中多篇曾發表於《足球運動的科學和醫療》（Science and Medicine in Football）期刊中，詳盡研究足球員在比賽中的跑動量，得出的結論是：今天的足球員，在球賽中的短跑衝刺次數，質和量均大大增加，改變了球賽的本質，也改變了球員的訓練方法。

如果你一直都有長期觀看歐洲各地不同的足球或電視轉播，足球賽的本質事實上在過去十年已經改變了不少，球員在球場上的變化是強烈和多樣化的。有些時候，球賽會集中於某一禁區或邊緣間激戰十分鐘至十五分鐘之久。但有些時候，則兩隊的進度都緩慢仿如踱步。比起八十年代或七十年代的足球賽，今天球賽進行的速度快得驚人，幾乎剎那間即轉而混戰衝撞個不亦樂乎，而球員的短跑頻率亦甚駭人。不過，球賽卻不一定攻守相稱或效率更佳，很多時球賽又急劇地平靜下來。

摩亞曾經在好幾年開始已經研究英超聯賽，在他調研過近五百場英超比賽後，其中之一個發現是，由於球員短途衝刺頻密，所以他們亦相應地很容易疲乏，需於五分鐘的急劇衝刺後休息踱步約兩三分鐘，然後再度進行短跑式的衝刺，而短跑的頻率次數較諸十年前起碼超越了百分之五十。

中堅球員可能是除守門員之外，短跑衝刺最少的一個，這是配合球隊踢法的因素使然。換句話說，球員大都在一輪短跑衝刺後，球賽速度會緩和若干分鐘，才可以重新再度激戰，週而復始。這種科學式的發現，結果大大改變了球隊的訓練模式，從研究每一位個別球員的奔跑情況和他的回氣踱步習慣中，不同的體能訓練便相應地引入了日常的操練之中。

另外一位一同參與研究的丹麥科學運動教授加洛士杜魯 Peter Krustrup，亦曾經指出，大多數球員在球賽的最後二十至二十五分鐘左右，會感到較為疲乏和提不起勁。也因為這個原因，給予對手襲擊機會。足球賽很多例子都顯示，球賽的最後十五分鐘，入球通常都最多。他以 2016 年歐洲國家盃決賽週的調研作藍本，指出該次的決賽週，有百分之二十六的入球，是在比賽尾段的十五分鐘內出現。

六七十年代的足球賽，奔跑頻率不大，而球賽大多數在比較穩定緩慢的節奏中進行，和今天的比賽節奏明顯地分別很大。如果球隊要在節奏突快或突慢的情況下進行，如何以新模式去訓練球隊，就變成了很大的學問。

其中的一個更具效率的比賽戰術，就因此而引申出來，那便是增加「控球在腳」，從後逐漸引球出擊的踢法。近年大多數球隊已經採用這種戰略部署，但這種踢法一如其他戰略一樣，同樣有它的弱點，而且因要求球員持續不斷奔跑的緣故，球員容易短暫疲累乃無可避免，而稍一失神，會誤傳或放棄奔跑而闖禍。科學研究的結果是你要特別注重在某一球賽區域或時間上的節奏以明快為主，而另一段時間和區域則需把球賽的速度主動地緩慢進行。

大多數實力比較強和球員素質較佳的球隊，就會通過不斷的操練而把球賽節奏控制得理想一點；球員質素平凡的，就只可因應自己的長短處去採用其他的踢法。例如水晶宮 Crystal Palace 的領隊鶴臣 Roy Hodgson 和般尼 Burnley 的領隊戴治 Sean Dyche，就會因應球員的能力而祇採長傳急攻的踢法；另一名主張以守為攻的領隊雲尼亞里 Claudio Ranieri，一直以來都堅持 4-4-2 反守突擊的踢法，他這種模式在 2015 至 16 年度帶領李斯特城 Leicester City 以不敗之身贏得了英超聯賽冠軍，震驚球壇。可惜翌年的李斯特城在失球馬上進行回防的踢法，因內部出現不和而效果大打折扣，最後雲尼亞里還是要黯然掛冠而去。

早年的曼聯領隊費格遜則完全相反，他主張全攻型的踢法，主控中場區域，快守快攻，迫對手後防犯錯誤。

每種戰略都有它的缺點，球隊教練的主張如何學與他的足球哲學有關係，也與他擁有的球員質素有關係。當然，如果一個教練能自由地選擇他需要的球員而又可以在轉會市場上成功地獲得，成功的機會就比較大了。

科學調研的結果的另一重點發現，是球隊在失去控球權的時候，越能快速搶回皮球的，則越有利。

大家都知道，足球比賽明顯是雙方在互相交替轉換攻防戰的遊戲，當其中之一隊遭受對方攻擊之時，必然盡其所能把皮球給搶回來，然後設法再由守轉為進攻。這種時刻在交替的節奏有時

候可以很快速，倘若某一方能有方法把對手的後防漏洞暴露，便有機會入球，越能快速地轉守為攻，越能增加入球的機會率。但整個由守轉攻的過程中，最重要的便是要控球在腳，不能隨便給對方攔截了去，更不能無端把球交失，這就關乎個人技巧的純熟，加上靈活運用戰術使然。

任何一個球員在失球後，需馬上主動作出反應及行動把球搶回來，前鋒球員變身為一個防守球員。球隊的整體合作和相互溝通瞭解，便得從日常的操練中找尋答案。現代足球的教練工作，比以前來得更加吃重，是因為他必須是一個戰略家、思想家、設計師兼心理學家，方能完全掌握球隊從訓練中尋求出具效率的作戰模式。除了理解球員心態，大概還要有一顆童心和幽默性格，以免精神崩潰。

英超曼徹斯特城的教練哥迪奧拿 Guardiola 目前是首屈一指的戰術大師，之前在巴塞隆拿和拜仁慕尼黑，均調校出優秀的球隊，這兩年曼城所踢的足球，同樣令人嘆為觀止。哥迪奧拿要求所有球員必須在失球後設法盡快搶回，仿如餓犬搶骨頭般雄心萬丈，至疲方休。他常常強調，球不在腳下，你有多大本領都沒有用。

同樣是英超的利物浦，也是自從教練高普 Klopp 上任後，是特別強調快速攔截搶球的隊伍。利物浦之所以令對方頭痛的地方，就是中前場球員搶球效率高，很快即以守為攻。高普特別強調的，是球員在失球的一剎那，就是球搶回來的最佳時機，因為對手得球尚未站穩陣腳，也未有時間變奏去進攻，你如果能即時在中前場搶回了皮球，只一兩腳傳球，就深入禁區叩關，迅雷不及掩耳，對方防不勝防。

優秀的教練，都從科學研究得出來的結論獲得啟示去調校他們的操練模式。球隊在操練戰術的時候，都秘密地進行，謝絕外人參觀，以免外洩「獨門秘方」。當然，許多時有球會都會聘請秘密私家偵探，去窺探對手練兵情況，這在英超聯賽球隊發生得特別多，幾近公開的秘密。針對性的戰術，往往都會在不同的球賽中出現，尤其是歐洲的各項盃賽，不同國家的球隊對壘前，都會秘密多番派出密探，在隱蔽的地方拍攝對手操練的細節，包括其死球戰術的運用，然後作出適當的部署作為防範。今天的足球金錢利益掛帥，爭取佳績是球隊贏取豐厚贊助和廣告費用的要素，為了球會聲譽和生存價值，大都各出奇謀。

但無論如何，一支球隊的成功與否，首先是先定下全盤的方針和組織球隊的戰略，始能有成。正如古代兵法家孫子的中心思想一樣，先而戰略後而戰術，戰略決定成敗得失，所以必以考慮為先；倘戰略方針不正確，那麼戰術的努力便顯得徒勞無功。

這在國家隊和球會級別，同樣重要。

第三章　足球世界

123

【三。五】足球未來趨勢

意大利無緣競逐於 2018 年的世界盃決賽週，可謂是足球的「現代啟示錄」。荷蘭亦無緣參與，同樣是橙色年青戰士的慘痛一課，銳氣稍挫。而南美洲智利的失敗，則被指乃球員花天酒地所贏得的「報復」。

國際性賽事對國家和球迷那麼重要嗎？ 如果這幾隊熱門球隊無法晉身決賽週而惹得國內群眾失望和憤怒，那麼，一些新興力量的崛起，倒顯示了環球足球水平的快速發展。此起彼落，國家顏面和軟實力是算上了。

球會級別聯賽是由八月至翌年五月的長期鬥爭，其刺激性和變化，加上難以預料的賽果，使聯賽保持長時期的吸引力。擁躉擁護一支球隊，抱著「總有一天可以出頭」的心理，希望擁護的隊伍五百尺竿頭，而各會亦各出奇謀，力圖振作。

在歐洲而言，能夠晉身參與歐洲盃賽甚而歐洲足協的歐霸盃，對球會從門票和贊助及電視轉播的收益宏大。愈成功的話，愈能增強財政實力，愈能可以羅致更有才華的一級球員加盟，令作戰力更強橫，相輔相成。

也唯如此，球會級賽事水平似已超越了國際賽，即使在球隊的戰術運用和教練水平而言，球會似乎更較國家隊來得具創意。球員由於是合約的受薪者，對所效力的球會自然更盡心和賣命。

在某程度而言，世界盃衹是每四年一次的「足球派對」，各國球迷都會興高采烈地為自己的國家隊搖旗吶喊，陶醉於熱鬧繽紛的氣氛之中，在整整四個星期的情緒高漲日子裡，每天都是足球和賽後派對，正是「酒醒衹往球場鑽，酒醉還須球下眠」，這個盛會就是讓人樂不思蜀。

但就足球水準的提升而言，球會級的比賽水平不斷進步卻舉足輕重，這將間接協助推動國家隊的發展。就以球隊的作戰陣式為例，過去十年國際足球賽所見，大部分歐洲球隊所採用的比賽陣式，均以 4-2-3-1 為主，這個陣式踢法在西班牙、英格蘭和德國等球會級的賽事，均已沿用當年。換句話說，國家隊亦順理成章因此得益，漸漸採用了在球會級獲得成功的戰術而球員亦駕輕就熟。

當然，國家隊的水平，亦很多時受該國的政治和經濟狀況所影響，反而一些新興的經濟國度因雄心萬丈，往往在不大受注目下取得良好成績。世界盃已不再長時期衹由小部分強國所壟斷，發奮圖強的新興國家隨時可以一鳴驚人。

另方面來說，新發展的國家，足球教練的數量遞增和水平普遍提升，也是國家隊進步的要素，讓不同的球員可以接受更優質的訓練課程。雖然特別出眾的領隊教練人才仍寥寥可數，能具創造力和影響力的更屈指可算，但具職業水平的教練為數不少，他們常予不同的地方提供更有系統的訓練已毫無疑問。

就以地域細小和人口不多的冰島為例（冰島人口只三十四萬左右），2018 年歷史性地晉身

世界盃決賽週，而且表現也還真的不俗。由於天氣關係，該國早前建設了不少室內的國際標準大球場應用，也在戶外鋪設了若干人造草的球場，大力鼓勵青年參與足球運動。在2003年，冰島具歐洲足協認可的足球教練，一個也沒有。到2018年，具歐洲足協A級和B級教練資格的人數，一共八百多個。他們協助了冰島走向更有系統的青訓工作，培育了不少新秀。

同樣地，一些非洲和亞洲的國家，也都在教練水平普遍提升和青訓工作改善的情況下，足球發展比前大有進步。

正如先前所言，一個地方的聯賽和球會整體水平冒升，是刺激國家隊爭取佳績的一個主要內在因素。球員必須從高水平的競爭性比賽中方可成長，閉門造車的集訓方式委實好不了多少。就這方面而言，歐洲足協近年始創了一個國家聯賽盃，將球隊劃分不同組別，各自進行計分制的比賽，而且有升降體系，歐聯盃的成績也將用來決定歐洲國家盃的出線權和種籽隊伍編排，這倒是協助國家隊大力發展的一個方案。雖然這個方案並不為大多數超級球會所認同（反對原因是因為球員比賽太多引致體力的過度消耗），但卻為各國足球總會所認同。看來國際足協亦極有可能在全球推行同類型的比賽形式。無可否認，歐聯盃的賽事也確實是較一般的友誼賽更為刺激和具吸引力，只是這樣一來，整個歐洲的球賽編排，也實在是排得密密麻麻，球員變了機器，確是弊病。

歐洲足球自十九世紀初開始，從奠基到發展已走了好一段長遠的路，從球會級別的組織和管理到足球總會的行政體系，皆愈見成熟，無論是本地聯賽和國際賽級別，皆已遠超北美洲、非洲和亞洲很多。近年非洲和亞洲的球隊，往往都可以在世界盃決賽週獲得讚賞，是否正在預告在可

見的未來，這些亞非國家，有能力去挑戰歐洲霸權嗎？

國家隊的水平，反映某一地區的足球發展狀況，而當地球會級的水平，又會間接影響了國家隊，從這個邏輯來看，亞非洲要追上超越歐洲，在可預見的將來，似乎尚未有可能。

我們看到一些新興的足球國度，在聯賽方面，球會廣招外援球員，以增強比賽的水平和吸引力，例如美國的北美洲球隊，中國的中超聯賽球隊，甚至日本和澳洲，皆以銀彈政策把球賽吸引力大大提升。不過，實質這種做法可以短暫刺激球壇興旺一段日子，或同時間接協助提升本地球員的比賽水平。但長期發展足球，始終需要由根基做起，如果沒有完善的全面性青訓和足球訓練體系配合，這個國家要在國際賽事或世界盃嶄露頭角，並不容易。即使幸運地晉身外圍賽一兩級，到頭來也還是要接受力有不逮的現實。

也許很多人都奇怪，中國有十三億人口，中超聯賽也十分熱鬧，為什麼國家隊長久以來均表現不太理想？ 理由之一就是足球在中國，基本沒有長時期從根基默默耕耘開始，足球改革也衹在近年推行，外援助陣可以帶來刺激和提升華人水平，但一切仍須要從全面青少年訓練體制的建立開始。事實上中國足球發展日子仍短，尚有漫漫長路要走。其二是中國在職業足球的精神和氣質方面，則尚未摸索清楚，足球「硬件」可以學習，而且做得很好，但「軟件」則非得長時間浸淫領悟不為功。

從國際足協發放的資料顯示，世界各地以人口比例而言，對足球興趣濃厚的國家，中國排名

次序大大落後二十名以外，難怪很多外國教練在參觀各省各市的足球發展的觀後感是：「中國的孩子，根本都不熱衷去踢足球。」從小學開始至中學以致大學，足球並不是教育課程中吃重的一環，倘若足球只倚賴個別財團和個別球會推動，效果不會太好。

相較之下，新興足球國家如日本、南韓和美國，反而在基層方面，發展得更全面。

至於非洲足球則是另外一個更為嚴重的問題。

非洲球員遍佈全世界，可謂泛濫，中國、香港、美洲、歐洲、中東，甚至喜瑪拉雅山的尼泊爾，都有非洲球員。而他們很多所能獲得的待遇，可能僅足糊口，甚至乎不得溫飽。雖然足球長久以來在非洲都是很多國家的主要運動，尤其是西非，許多年青人都崇拜那些在歐洲名成利就的非洲球星，夢想有一天能飛黃騰達，踏上星途。但非洲本地的足球聯賽的球會，大都在貧困的環境下掙扎求存，很多都付不起工資予球員，造成了大量球員往外跑，優秀的青年好有可能為歐洲球會所吸納，大量平平無奇的則往亞洲去鑽，這些球員都是拼搏精神有嘉，但卻是技術平庸和不大精明的運動員，不少球員為了賺取額外報酬，在很多國家如緬甸、尼泊爾、哈薩斯坦等地方作出不同的詐騙和非法勾當，漸次製造了不少社會問題。

正如前文所提及，足球員的發展，很多時都受到國家的政治氣候和經濟狀況所影響，非洲國家的足球，就是這方面的受害者。所以要非洲和亞洲的足球媲美歐洲水平，實在還有太長太長的一段路要走。

你可能不太相信，歐洲國家（其中英國、西班牙最顯著）和美國方面的女子足球，發展速度可能較諸部分亞非洲的男子足球還要快。

根據尼爾遜 Nielsen 的一份報告，全球性女子足球的發展成長，速度驚人。這份調查報告在不同的國家調研，包括英國、美國、法國、德國、意大利、西班牙、澳洲和新西蘭。

結果顯示：

* 從 2013 年至 2017 年，商業性贊助女子足球增長了 37%，而資金價值增長是 49%

* 最多電視觀看的英國女子足總盃決賽是車路士對阿仙奴，有一千六百萬人，當天入場人數則是 43,423 人

* 對女子足球產生興趣的運動人士超過 84%，其中 51% 屬男性，49% 屬女性

* 在所有調研的國家得出的數據，女子足球觀眾合共約一億零五百萬，超過 91% 人口會進場或從免費電視中觀看女子足球賽

美國於 2019 年七月在法國再度奪得女子世界盃冠軍，表現出色，據尼爾遜 Nielsen 的報告，美國在七月七日決賽力撼荷蘭三比一之戰，在美國本土看電視轉播的觀眾有一千四百三十萬，竟較 2018 的俄羅斯世界盃決賽還多 22%，能不嚇人。

毫無疑問，女子足球未來十年的發展，將會把足球世界改寫，似乎當不同的女士聚集在一起

去幹同一件事的時候，那種威力是男人想像不到的。

歐洲足協公佈 2016-17 年度女子足球員在歐洲的註冊人數共 1,270,481 人，其中有好幾個國家特別興旺，例如在西班牙，女子足球員已超過四萬四千人。雖然大多數國家並未完全發展女子職業足球，但很多地方如英國、西班牙等，都逐漸向女子足球員提供不錯的薪酬，小部分則已全職業化。由於商業贊助的資源不斷增長，相信全職業化女子聯賽在歐洲某些國家出現，為期不遠。

如果你有留意英國、美國、德國和西班牙等地的女子足球，你會發覺他們在基層開始發展的水平，已相當不錯。比較起其他所有運動，女子足球受歡迎的程度已名列前茅，女子歐洲盃賽和世界盃賽，惹人注目，贊助商和廣告商已確認潛力驚人。尤其是在美國，女人去看美式足球和壘球為數不多，但看英式足球的女性觀眾，卻佔上百分之四十之眾，女子足球觀眾就更不用說了，果真巾幗不讓鬚眉。

不要低估女人的力量，尤其是有夢想的女人，她們的堅毅通常都會令男人瞠目結舌。可以預言的是，未來十年，是女子足球吃香的年代。

【三‧六】心馳神往歐聯盃

歐洲足協主辦的歐聯盃（歐洲盃前身），大概已被公認是最為人注目、水平最高和最受歡迎的足球錦標賽了。在同一球季要贏取本土聯賽和盃賽雙冠軍，在歐洲球壇來說，是極不容易的事。

在西班牙而言，直至 2019 年止，巴塞隆拿是雙料冠軍八次，皇家馬德里四次。不過，要同年又再在歐聯盃奪標就更難了。皇家馬德里在歷史上稱霸十三次，是其他歐陸球隊難以比肩的。

要在本土聯賽和盃賽爭勝，每支球隊都覺得是莫大挑戰，球隊需要長時期保持高水平和堅強鬥志，直至季尾。在聯賽而言，球隊互相對壘兩次，而兩仗均是同一對手的比賽最不容易全勝，稍一不慎，則此起彼落。在盃賽方面，則須面對一些不熟悉的對手，而且由於陣容通常不一樣，爭取勝利更需充滿熱誠和野心。

在西班牙，無論是教練抑或球迷，都不約而同地認為聯賽冠軍更加寶貴，皇家馬德里的施丹就一直都強調，贏取聯賽冠軍是第一目標。在英超聯賽，曼城的哥迪奧拿，論調一樣。

更何況，如果你要參與歐聯盃角逐，就非得先贏本地聯賽不可。歐聯盃是世界上競爭最劇烈的球會級賽事，要進入決賽爭盃，你要通過與不同的高水平對手爭逐。這項賽事中，沒有容易的對手，稍一不慎，後悔莫及。正如 2019 年法國的聖日耳曼和西班牙的巴塞隆拿，先後飲恨於兩支不同的英超球隊曼聯和利物浦腳下，至今無法釋懷。

以此而觀，贏取本地聯賽和歐聯盃便是球會夢寐以求的雙錦標了。在某程度上，這比要贏取世界盃更困難。歐聯盃在初賽分組賽已有六仗，在淘汰階段由於是主客際作賽，錯誤更容易發生。

阿積斯於 2019 年五月在五萬名擁躉面前，在主場的準決賽最後時刻，看著熱刺的摩拉Lucas Moura 突如其來的完場前入球，心也碎了，在主場即時頹靡地倒在草坪上，欲哭無淚。這些峰迴路轉高潮迭起的劇本，電影大概也難以模擬，而球賽轉播時編導的鏡頭獵取，更是完全屬真情的反映，全無虛構誇大。足球賽果未到最後一刻，鹿死誰手往往難料，球員球迷情緒之起落，更是要命。這一仗準決賽，對熱刺來說是興奮莫明，對阿積斯則殘忍得難以置信（此役首仗在倫敦作賽阿積斯先勝三比零，次仗熱刺在阿姆斯特丹反勝三比二）。

同樣地，巴塞隆拿的美斯和蘇亞雷斯的黯然，與利物浦的喜出望外，是那末強烈的對比（此場準決賽首仗，巴塞隆拿主場先勝三比零，利物浦次仗在主場反勝四比零）。

利物浦此仗之勝，為他們鋪下了重獲歐聯盃盟主之路，在決賽以二比零勝熱刺而奪標。

球會對歐聯盃的重視，加上傳媒和商業贊助的大力支持和擁躉的熱情，已明顯地把這個比賽推上高峰；而事實上在眾多體育大型項目中，歐聯盃已近乎位列前茅。

從技術層面來說，歐聯盃的水平較之世界盃更不遑多讓。在世界盃決賽週參與的隊伍，有部分水平並不特別出眾，賽例顯示每隊大概在一個月內共踢七場比賽。但在歐聯盃，參與的隊伍均

代表一定的實力，而且進入決賽圈的隊伍，均需在分組賽比賽六場，在淘汰階段亦要踢六場，方始進入決賽。由九月至五月，共踢十三場硬仗，絕非易事，而且要保持水準穩定，益加困難。賽事場場精彩，球迷都理解到其中的難度，也因此覺得特別刺激。

唯一在娛樂性方面可能有問號的，反而可能是最後的一場決勝負的決賽。這場比賽很多時屬於反高潮，緊張而欠精采。但這是球賽所不能預告的事，決賽往往欠缺準決賽賽事的高潮起伏。不過，如果是擁躉的話，就不會有意見了，只要自己擁護的隊伍捧盃便行。正如 2019 年決賽利物浦最後以二比零擊敗熱刺奪標，球迷歡喜若狂之態，超越球賽的娛樂性多矣。

球會注重歐盃，當然還有一個極為重要的因素，那就是歐聯盃所帶來的金錢回報。

歐聯盃是各大球會均欲染指的賽事，除了因球會聲譽之外，賽事所帶來的金錢利益龐大，總體歐聯盃的獎金達 17 億 3 千英鎊之數，即使一支在分組賽中被擯出局的隊伍，仍可獲 430 萬英鎊分成。分組賽共三十二隊參加，每隊可分成 1,320 萬英鎊，贏波的一隊可獲額外獎金 230 萬英鎊，和波各得 77 萬 6 千英鎊。

最後十六強每隊獎金 820 萬英鎊，如果進入半準決賽，則增加多 900 萬鎊。半準決賽隊伍每隊可獲 10 萬零 3 千萬鎊，進入決賽，每隊各分 1,290 萬鎊。

利物浦最終以二比零在 2019 年六月一日決賽中奪標，另再得獎金 350 萬英鎊。從開始到最

後獲歐聯盃冠軍，利物浦大概進賬數字加起來約為 6,700 百萬英鎊。這還沒有計算電視的轉播分成（粗略計算，利物浦的電視轉播收益，將不少於 3,100 萬英鎊）。除此之外，他們順理成章隨即在翌年的球衣等贊助費以倍數升值。

這當然就更分地解釋，今天歐聯盃為甚麼已成各大球會各出奇謀爭取參與的比賽項目了。

第三章　足球世界

135

第四章　一切從李惠堂開始

第四章　一切從李惠堂開始

【四‧一】 李惠堂與南華

相信大家都記得中國的卓越戲曲家梅蘭芳，這位傳統京劇表演藝術的泰斗，通過其深厚京劇根基去勇於改良，創立了「梅派」藝術而繼往開來，影響深遠。

梅蘭芳品格高尚，勤奮專注，在清末民初的二三十年代時期，在上海極為哄動，也享譽世界，在美國演出七十二場，場場轟動，他也曾帶領過梅劇團於 1938 年到過香港演出。梅蘭芳的男扮女裝技巧出神入化，梅腔則悠揚而具餘韻，把通俗的戲劇演繹成優秀的文化藝術，讓觀眾對優美古典的情懷，感受深刻。

當年大家都說「看戲要看梅蘭芳」全不誇張。他可以說是完全改寫京劇藝術的一人。

在足球界，三十年代也出現了一個把中國和香港足球歷史改寫的人物，他便是大家所熟悉的「中國球王」李惠堂。

很多時坊間傳說或老人談舊日球人球事，往往比正式的歷史記載來得更傳神和更有趣，想像力似乎永遠都較現實情況更強而有力，我們憑老一輩球人敘述香港足球王國的種種故事，永遠都那麼引人入勝，也容易選擇去相信。

英國人帶來了鴉片，也帶來了足球，大概十九世紀末到二十世紀初，香港已有一些由外籍

人士或士兵組成的球隊作賽。但大家也許會更加相信，香港足球的一切由南華足球會開始，而足球之所以在這裡植根，乃李惠堂開始，兩者的故事，都是那麼地說之不盡。

在某種程度來說，沒有李惠堂，就不會有所謂香港足球王國。李惠堂可以說是隻身雙腳改寫香港足球史的人，前無古人後無來者。

南華受眾多球迷擁護，大概始於三十年代，而其中的星級人物，當然就是李惠堂。祖籍廣東的李惠堂傳聞以盤扭善射著名，他在三十年代替南華披甲曾於十年內奪過八次甲組聯賽冠軍，打破了外籍洋人球隊在香港足球的壟斷局面。當時的南華陣容中還有包家平、李天生、譚江柏、黃紀良、曹桂成、葉北華等可以獨當一面的球星。當時的中華民國政府通過委任李惠堂為隊長，在港選拔代表隊，參加 1936 年在德國柏林舉行的第十一屆奧林匹克世運會，二十二人的球隊中，有十四人就來自南華。

這支隊伍在奧運前南下亞洲作巡迴表演（其中主要原因是籌募參加奧運經費），比賽二十七場，獲勝二十三仗，受到華僑的熱烈歡迎。隨後參加奧運，亦有優異的演出，為香港華人足球樹起旗幟，也為南華會築建厚實的根基。

李惠堂隨之打造了香港成為遠東足球王國的稱譽。他在 1954 年以教練身份選拔一批新俊，主要亦是由香港球員組成，包括鮑景賢、劉儀、侯榕生、唐相、吳祺祥、鄧文治、陳輝洪、鄧森、侯澄滔、姚卓然、朱永強、李春發、司徒文、何應芬、莫振華、李大輝等，參加在菲律賓馬尼拉

舉行的第二屆亞洲運動會，結果一鳴驚人，多場勝利之後進入決賽，再以五比二擊退韓國，贏取了一面難能可貴的足球金牌。李惠堂之名從此更無人不曉，而亞洲足球王國之譽，便為香港享用。

四年之後，在日本東京舉行的 1958 年第三屆亞運會，李惠堂再度領軍組隊參賽，清一色全是從香港挑選，成員包括姚卓然、莫振華、何應芬、鄧森、劉儀、陳輝洪幾名舊將，另外加選了郭秋明、劉建中、郭錦洪、羅國良、羅北、何志坤、李國華、林尚義、劉添、郭有、周少雄、劉瑞華、郭滿華、楊偉韜、羅國泰、黃志強，實力較四年前有過之而無不及。連番惡戰之後再入決賽，又碰上了南韓，九十分鐘激戰以二比二言和，加時再戰，全場最矮小的黃志強頭球建功，贏得了另一面足球金牌，也是最後的一面，因為台灣其後因政治因素已無球隊再參加亞運。

李惠堂於 1979 年在港病逝，他的事蹟留芳百世。三十年代在上海流行的一句話：「看戲要看梅蘭芳，看球要看李惠堂」，仍然是一些前輩球人，特別喜歡掛在口邊的球人球語。

曾經在「星島體育」負責主持球迷信箱的前輩退休球員「佛爺」黎兆榮，對李惠堂的評語是：「善射，腳力驚人，尤善百步穿楊遠射和臥射。」

李惠堂一門三傑，他的兩個兒子育德和炳德，也是善射的前鋒，但父子三人，均嘗過斷脛的滋味。李惠堂在 1937 年隨南華遠征南洋，在印尼爪哇一個叫三寶壟的地方，對著當地的選手隊，南華二比零領先，但在完場前三分鐘，當李惠堂正準備以左腳叩關時，遭對方守衛攔截一腳踏下，左脛慘被踏斷。

第四章　一切從李惠堂開始　**139**

曾經效力過南華、星島、東方和傑志的黎兆榮很多年前曾告訴我，李惠堂被送往當地醫院，以石膏封了左腳，苦不堪言。翌日，當地的足球總會主席連同一批球員，手持鮮花到醫院道歉問候。李惠堂後來策仗返港，養傷了好幾個月。

李育德是長子，曾效力南華成為主力射手，他是第二屆亞運會的香港代表隊成員，他輾轉效力過東方和傑志，在1961年為傑志披甲在花墟球場對警察的一役，與洋將摩士爭球時遭踏斷了右脛，同樣要養傷好幾個月。

李惠堂於1937年在印尼比賽時斷腳，離開醫院時攝。

李炳德則是星島射手，他在 1968 年入選華協會代表隊，在對香港隊爭當時舉辦的一個督憲

盃時，與對方的陳錫祥相撞，右腳折斷，又是休養多月方能復出。

父子三人皆曾受斷脛之苦，李惠堂曾與人打趣地說：「想不到斷脛也有遺傳！」

關於李惠堂，也有坊間傳聞，說他速度驚人，從小酷愛踢球，家窮沒有錢買球，所以曾經試過射球射穿

踢著一個椰子走路上學，練得一雙鋼鐵般的腳頭，而且因射球勁道十足，所以每天

網！與這位球王李惠堂有過數面之緣的金融界商人詹培忠對我說：「這大概是龍門網剛好穿了洞

罷，尼龍網怎能射穿？」

不過，有一個傳言應該是確實，就是李惠堂射術優秀，曾試過在一場比賽，取得七個入球

的紀錄。

李惠堂十七歲開始投身南華，他可說是與南華一起成長，二十年代開始南華由莫慶主理，

到三十年代已是成就非凡的華人隊伍。二次世界大戰之後，香港足球要到 1946 至 47 年的球季

方才重新再開始，但李惠堂卻已屆掛靴之年，改而擔任教練。

這個時候，一支新勢力隊伍出現，那便是有「噴射機」之稱的星島。南洋富商胡文虎的第

三子胡好，是星島報業的創辦人，他熱愛足球，二次大戰後投資組織了星島球隊，因為踢法快上

快落，所以被冠以「噴射機」之名。

第四章 一切從李惠堂開始

141

胡好雖然是星島班主，但也投資另一甲組隊伍傑志。而傑志，就是「香港之寶」姚卓然出身的地方了。1949 至 50 年球季，也就是姚卓然與傑志氣走了南華，奪得甲組聯賽冠軍之隊伍。

胡好造就了星島和傑志，他其實也是造就了南華進入五十年代十年黃金歲月的傳奇人物。

胡好在 1950 年入閣南華會，並且把姚卓然和朱永強及部分傑志球員，一起帶了上山投南華，開展了南華的盛世。

五十年代初南華與九巴及傑志三強鼎立，南巴大戰的故事，家傳戶曉，傳頌至今。非常可惜的是，胡好卻在 1951 年因飛機失事身亡，無緣目睹他引入的多名猛將，為南華立下的汗馬功勞。南華在十年內八奪聯賽冠軍，1955 年的「三條煙」姚卓然、莫振華與何祥友，更是球迷津津樂道的歷史。

其中一場 1950 至 51 球季爭取賽寶座的南華九巴碰頭，被譽為最經典一役。全季聯賽完結之後，南巴各得三十七分，由於當時並無得失球的計算，按賽例南巴需進行冠軍爭奪戰。

九巴當時有不少猛將助陣，其陣容為守門員余耀德、後衛侯榕生、莫錦松、中場鄧森、孔慶煜、馮坤勝、前鋒何應芬、鄒文治、李春發、譚奐章、李大輝。

南華則有守門員譚均幹、後衛霍耀華、劉儀、中場唐相、高保強、鍾福麟、前鋒司徒文、李育德、朱永強、姚卓然、莫振華。

雙方勢鈞力敵，大家都預期會有一番激戰，球賽被安排於 1951 年 4 月 28 日在銅鑼灣的香港會球場舉行，該球場座位 14,000 個，門票售一元二角，不設預售。開賽前半小時前已賣了個滿堂紅。但聞說負責秩序的警察和足總人員估計，當天大約有二萬多三萬人擠滿了禮頓道體育路一帶，希望可以購得一票，萬人空巷，可想而知。

開賽後南華即告狂攻，三十分鐘南華由莫振華接得李育德底線傳中，首開紀錄。換邊作戰後僅一分鐘，鄧森以高球吊入南華禁區，門將譚均幹出迎時間失誤，遭何應芬門前掃入，追成一比一。十分鐘後，鄒文治再為九巴禁區邊叩射入網，以二比一超前。

本來南華在二十四分鐘由於高保強強出，只能以十人應戰。但九巴卻未能把握優勢，反而南華在完場前三分鐘，被姚卓然偷襲得手，以二比二扳平。全場轟然，聲震跑馬地。球賽加時二十分鐘續戰，雙方再無建樹，要擇日重賽。

重賽被安排在 5 月 4 日舉行，場地仍舊是香港會球場，同樣地，球票一早售罄，全場滿座。球場一帶，又是人山人海，擠個水洩不通，向隅球迷，只好從收音機收聽比賽過程。

開賽僅五分鐘，九巴的侯榕生鉤跌了李育德被判十二碼，南華由朱永強主射入網領先一比零。九巴在二十九分鐘亦得一十二碼罰球，但鄒文治卻宴客，錯失扳平機會。

換邊再戰，只兩分鐘，姚卓然憑技術過關斬將，再從底線傳出，李育德中路接應得手，凌

空抽射入網成二比零。九分鐘，姚卓然再大顯身手，越過出迎的門將余耀德，射入空門，成三比零。屋漏兼逢夜雨，九巴稍後因李春發侵犯宋靈慶而被逐離場，結果大勢已去，朱永強在禁區邊推過鄧森，叩射得手，下半場二十一分鐘，南華已是四球在手，後來九巴雖由譚奐章頂球入網破蛋，但聯賽錦標已失，南華奪標而回。

聽前輩說，這一天剛好是當時九巴主帥雷瑞熊的三十七歲生辰，晚上酒席本已訂妥，卻無緣與球隊一起慶祝冠軍。

連續幾年下來，南巴大戰同樣震撼人心，膾炙人口，成為了球壇的傳奇故事，待得 1955 年南華添得何祥友而組成了鋒線的「三條煙」，南華就更見稍佔上風了。

六十年代來臨，南華仍然是「擂台躉」，與九巴、星島及愉園分庭抗禮，尤其是後來有張氏兄弟子岱和子慧坐鎮的星島，與南華爭霸了好一段日子。

張氏兄弟均善射，甫一出道即一鳴驚人，記得足總第一次在 1966 至 67 年度球季開始設置最佳射手獎項，即由子岱子慧囊括冠亞軍，大哥射入三十六球，弟弟射入三十四球，成為佳話。

到七十年代職業足球的來臨，南華則遇上了精工這個強勁對手，情況又完全不再一樣了。

但香港足球之所以曾經多姿多采和趣味盎然，一代球王李惠堂和南華會，就是功不可沒的最大因由。

【四‧二】胡好與星島

南華會與李惠堂以外，南洋富商胡文虎之子胡好，和他一手創立的星島足球隊，相信是另一在香港足球史上留下深刻烙印的人物和隊伍。

胡好在 1940 年組織星島球隊，隨即向南華及多支對伍挖角，組成了一支實力雄厚的隊伍。當時的球員包括麥紹漢、侯榕生、宋聖靈、梁榮照、徐亞輝、葉北華、郭英祺、黎兆榮、馮景祥、楊水益。陣容鼎盛，頗為赫人，而且由於行軍快上快落，因此有「噴射機」之稱。

翌年，日本空襲香港，足球聯賽中斷，星島在 1946 年至 47 年球季再度參與競逐，表現驚人，旋即奪得士丹利木盾七人賽、高級銀牌和甲組聯賽冠軍。球隊在 1947 年夏天遠征歐洲，成為中國史上第一支往訪歐洲的華人球隊。

當年星島 1946 至 47 年的冠軍人選有守門員余耀德、守將侯榕生、劉天申、劉松生、謝錦洪，中場劉慶材、黎兆榮，前鋒何應芬、馮坤勝、馮景祥和曹秋亭等。

胡好原籍福建，1919 年生於緬甸仰光，乃商人胡文虎的第三子，在新加坡接受教育，1938 年 8 月在香港出版《星島日報》和《星島晚報》，當時他只二十一歲。

胡好熱愛足球，對足球員亦十分照顧，記得多年前星島領隊許竟成曾告訴我：「胡好這個人

很熱心幫助人，記得曾在二次大戰期間，也有協助過一些足球員。戰後依然熱心提供幫助，一班球員對他甚為感激。」當時的香港球壇，都稱之為「胡波士」，他作風豪邁，不拘小節。

星島當年遠征頗為哄動，征歐前先在南洋一帶作賽受到各地華人的熱烈歡迎，比賽二十五場二十二勝一和二負。征歐首訪荷蘭，但兩戰皆負，再而轉戰英格蘭。

當年星島曾在英格蘭比賽過九場，其中一場最為哄動，就是在倫敦的車路士主場的史丹福橋 Stamford Bridge 比賽，相信香港隊球隊在此球場作賽，星島是唯一的球隊了。星島在英結果九戰二勝七負。星島征歐大軍，包括有余耀德、朱少恆、侯榕生、莫錦松、劉天申、馮坤勝、劉松生、宋靈聖、許景成、張金海、何應芬、朱永強、馮景祥、鄒文治、黎兆榮、曹秋亭等。

但胡好年少氣盛和以財力挖角，受到外界嚴厲批評，而且當時在 1940 年進入甲組比賽時，是獲足總特別優待直接參加而非正式由丙組遞升，這亦惹來劣評。結果星島在甲組叱吒風雲兩年之後，於 1948 年夏季退出甲組行列，從丙組再來，而胡好則改而資助另一甲組隊傑志。

傑志在胡好的大力支持下，獲得多名好手投效，包括「小黑」姚卓然。結果傑志當年大力挑戰南華和九巴，表現極佳，且於 1947 至 48 年和 1949 至 50 年兩度奪取聯賽冠軍。

胡好在 1950 年突轉而入閣南華，而且幾乎把半隊傑志球員拉了上山，姚卓然和莫振華就在此年投效南華，可惜胡好在 1951 年乘搭專機從緬甸往馬來西亞時，飛機在泰國大馬邊境失事墜

毁，機上八名人員包括胡好，全部罹難，當時胡好只三十二歲。

南華在他拉了上山的一班傑志球員組成了一支橫強的隊伍，從1950年起連續奪取了八次甲組聯賽冠軍，胡好無緣目睹此一優秀球隊的成就，始料不及。

足球總會為了紀念胡好對足球的貢獻，與新加坡足球總會共同創辦了「胡好盃埠際賽」，輪流在兩地舉行。

「胡好盃」首屆賽事從1952年在新加坡舉辦第一屆，最後於1998年停辦。

星島球隊後來由許竟成帶領下，於1964至65年度重返甲組作賽，延續著「噴射機」的名聲，成為大力挑戰南華、九巴和愉園的強旅。這個時候，「阿香」張子岱從英格蘭返港輾轉再投星島，與其弟張子慧並肩，在1964年開始，連續三屆協助球隊奪得甲組聯賽冠軍，是星島的黃金年代。張氏昆仲亦因而成為了球壇的天之驕子，魅力四射。

星島往後持續培育了不少後起之秀，包括守門員朱柏和、何容興、守衛譚漢新、霍柏寧、區永雄、中場麥天富、袁權益、前鋒曾聰言、何耀強等，日後都成為火紅的星級人物。

其實星島亦是第一支引入外援的球隊，當年在南韓有最佳中鋒之譽的許允正，在1968年11月在本國軍役期滿後抵港。不過，許允正卻非以職業身份效力星島，因應南韓方面要求，他祇能

以業餘身份註冊。

　　星島再獲得許允正加盟後，實力增強不少，當時星島的陣容是守門員何容興、後防謝國強、霍柏寧、譚漢新、李炳德、中場袁權益、馮紀魂、前鋒區彭年、張子慧、許允正、曾聰言。當時是職業足球推行的首年，星島也有一班擁躉，可惜在70年代之後，大多數球員均為別些強隊以高薪拉攏，星島亦因此而改組青春班，實力已不如前。當時的許竟成就說過：「因為現在已經是職業年代，財力雄厚的球隊難免會四處網羅好手，星島成為被挖角的對象無可避免，但如果我們能訓練得一些新人投身各隊，其實也算是為足球出一番力了。」他的豁達胸懷，事實上也成就了不少明日之星。

　　可惜星島在許竟成退休後，已難維持而漸次走下坡，今天更已湮沒。

【四・三】 「三條煙」和「四條煙」

五十年代的美國爵士樂壇，出現了一位才氣橫溢的喇叭手和作曲家戴維斯 Miles Davies，他於 1955 年組織了一支五重奏的樂隊，隨即震驚世界爵士樂壇，這支樂隊所灌錄的唱片，予人驚喜和欣羨。直至今天，發行商以 CD 形式重新複製，依然暢銷全球。

這支樂隊組成之初有「三條煙」之稱的台柱人物，除了戴維斯 Davies 之外，就是高音色士風手高川 John Coltrane 和低音提琴手杉巴斯 Paul Chambers。他們組合起來，創作和合演了無數優異的樂曲，百聽不厭，包括 Round About Midnight 和 Milestones 等名曲。這「三條煙」再加上鋼琴手嘉蘭 Red Garland 和鼓手鍾士 Philly Joe Jones，馬上被視為爵士界的寶石組合，傲視同儕。

這塊瑰寶的眾多作品中，有一傳頌經年傳戶曉的創作，就是爵士樂歷史上銷路之最的《Kind of Blue》。這隻唱片於 1959 年三月至四月之間在紐約灌錄，是哥倫比亞唱片公司的製作。此製作更多邀了高比 Jimmy Cobb 當鼓手，艾雲斯 Bill Evans 玩鋼琴，艾德利 Cannoball Adderley 奏色士風，基利 Wynton Kelly 則客串鋼琴手演繹其中一曲。此唱片面世後，顛倒爵士界眾生，無不奉為圭臬。唱片裡的多首作品，其形態和特徵均以反傳統姿態演奏至憂怨、婉轉、節奏明快抑揚而又富動感，迷倒了數以億計的爵士樂迷，至今銷路未止，裊裊餘音，永不言倦。《Kind of Blue》大大影響了後期爵士樂的發展路向，其他樂隊皆視之為「葵花寶典」，爵士樂家和評論家，均推舉此唱片為歷史上最優秀的爵士樂創作。

足球的樂趣

150

同一個年頭在地球的另一面，香港球壇也欣逢了「三條煙」的崛起，哄動球壇，創造了歷史，他們就是南華會的姚卓然、莫振華和何祥友三人。他們的光輝歲月，也是始於1955年，當時的南華鋒線，以此三人為台柱，配合李育德和朱榮華，形成了一條銳不可擋的攻擊部隊，在1955-56年度球季即為南華奪得了聯賽冠軍。老一輩的球迷對此有說不完的逸事和傳聞，讚嘆不絕，三人為香港足球史寫下有趣的一章，被捧為無敵組合。而南華的新穎陣式和踢法，也成為了其他隊伍相繼模倣的對象。

人稱「牛仔」的莫振華出身於東方球隊，1950年投身南華串演左翼，同年姚卓然則從傑志轉投，職司左輔鋒，其時兩人已為南華寫下光輝戰績，但「三條煙」尚未顯現。綽號「肥油」的何祥友出身星島乙組，他則要到1954年方被邀上「少林」。

根據當年星島的許竟成提供的資料顯示，五十年代初期有不少從上海或廣東一帶移民到港的球員，加上一些本地的新秀配合，若干隊伍都頗具實力，球員搶手，轉會頻密。南華當時喜以英式WM 2-3-5方式列陣，攻擊力甚佳。當時他們以姚卓然和莫振華從左路突破滲進為主，配合了右翼的司徒文，加上中路的朱永強和李育德（球王李惠堂之子），進攻流暢銳利。當年強勁對手星島剛好暫別聯賽，而傑志主力球員亦已四散，結果南華是年在二十二場比賽中，射入了八十四個入球，勇奪甲組聯賽冠軍。該年度甲組共有十二支隊伍參賽，包括南華、九巴、陸軍、傑志、光華、警察、港會、海軍、中華、聖若瑟、東方和空軍。

九巴和陸軍是當時兩支相當不錯的勁旅。不過，在隨後的兩個球季，1951-52和195

2 - 53 年度，南華均仍技壓群雄，兩度再奪聯賽錦標。1953 - 54 年度雖然在兩個循環的聯賽的著名戰役「南巴大戰」中均落敗，但卻仍力挽狂瀾，壓倒少林而勇奪聯賽冠軍。

但九巴發奮圖強，在雷瑞熊的領導下，1953 - 54 年度雖然在兩個循環的聯賽的著名戰役「南巴大戰」中均落敗，但卻仍力挽狂瀾，壓倒少林而勇奪聯賽冠軍。

南華教練朱國倫 1954 年補入了從星島轉會的何祥友，名震江湖的「三條煙」，初露端倪。

朱國倫是當時教練的顯赫人物，他在廣州中山大學畢業，戰後 1949 年重返南華甲組任教（他戰前曾於南華乙丙組任教過），1954 年引入何祥友之後，早期即把他安排踢右輔，當時何祥友是左腳「單蹄馬」，表現不佳，備受批評，大都認為「肥油」右腳差而不應踢右輔。但朱國倫不為所動，反鼓勵何祥友勤練右腳，並訓練其搶截功夫。

前輩球人許竟成和黎兆榮多年前在憶述這段歷史時指出，朱國倫許多時以 2-3-5 戰陣作賽，但又會間中以 3-2-5 形式出戰。朱國倫亦對助攻助守的球員情有獨鍾，在當時來說，並不多見，所以積極培養何祥友擔任此一角色。結果「肥油」毅力驚人，短時間內把右腳練至運用自如，在球隊扮演了一個相當重要的角色。他可以助攻助守，截擊功夫了得，常在回防時搶截成功，旋即突破。南華當時常以何祥友踢墮後右輔配合朱榮華、李育德、姚卓然和莫振華，可謂無堅不摧。其時足球仍未廣泛在戰術上琢磨，南華已憑三人的獨特技術條件，所向披靡。

南華採用的戰術，旋即為各球隊做效對象，紛紛爭相以墮後輔鋒踢法排陣，但成敗不一，

主要當然就是球員個人質素有別之故。「三條煙」可不那麼容易翻版，何況何祥友這類攻守兼備的球員，當時為數到底不多。

報章球評就在這個時候，為姚莫何三人冠上了「三條煙」的美名。這「三條煙」初露頭角，即在 1954-55 年度為南華贏取了冠軍。聯賽二十四戰得四十分，射了 103 球，踢法相當悅目，而關鍵的一戰，就是在次循環以三比二壓倒次名的九巴，以兩分之微超越對手。同年在高級牌賽，亦先後擊退了星島、傑志和陸軍三支勁旅而奪標。「三條煙」之名，威振江湖。所謂「三條煙」，乃取材自撲克牌遊戲中的「十三張」，三張煙士牌先行，意即最強。

姚卓然腳法瀟灑而且腰力驚人，盤弄傳送和射術均佳。而莫振華則善假身騙過對手，腳法秀麗技巧高超，勇猛快速，底線傳中甚為恰到。別具一格的何祥友，攻守皆宜，腳法優美射術精湛，更為球隊提供了多樣化的進攻型式。「三條煙」自成一格，均非等閑之輩。

不過，故事還沒有完，1957 年從澳門跑來了一個黃志強，更讓南華踢法增加了變化。黃志強綽號「牛屎」，個子不高，但健碩硬朗，死纏爛打，腳法純熟而快速，每次比賽，必然設法騙過對方守衛，進入底線。正如曾與他並肩作戰過的黃文偉所言，「他是硬要落底線而守衛想拉也拉不住的真正翼鋒，必然可以底線傳中」。

黃志強的加盟，把南華鋒線從「三條煙」變成了「四條煙」，他與莫振華成了「雙牛陣」和「雙翼齊飛」，加上中鋒李育德，南華擁有無比攻擊力，結果在 1957-58 年度和 1958-59 年度，連

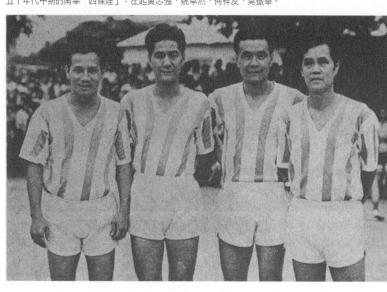

第四章　一切從李惠堂開始

153

續兩季再奪甲組聯賽冠軍。

當年四人所到之處，例必惹起哄動，前呼後擁，風頭一時無兩。姚卓然鋒芒最勁，天之驕子，黃志強亦喜交友，為人頗風趣；其他兩人則較低調，何祥友與莫振華均極為內斂，不苟言笑，彬彬有禮。

之後，由於姚卓然在 1959 年下山加盟東華，而莫振華亦於 1963 年隨之往東華，南華「四條煙」結果只能永遠成為球迷的懷念。

姚莫雖然離隊，但南華仍能通過何祥友黃志強兩人肩負了帶領作用，在 1960-61 及 1961-62 球季，為球隊爭取到連續兩季的聯賽冠軍。但「四條煙」的傳奇，則衹成追憶了。

【四・四】儒將何祥友與黃文偉

村上春樹說：「如果你年青而又具才華，那你等如長了翅膀。」

五十年代球壇，長了翅膀的天才，委實不少，其中的表表者如十六歲出道的張子岱，與小他只一歲的弟弟張子慧，便一起在星島甲組披戰衣，而且兩皆鋒芒畢露。何祥友同樣是十七歲於星島出道，之後投效南華直至掛靴。黃文偉十五歲在愉園出道，十六歲已代表中華民國台灣參加羅馬奧運會，他後來與南華會的淵緣，也屬球壇鮮見。一如十五歲成名的畢加索和十六歲已是職業球星的馬勒當拿一樣，這些長了翅膀的天才，均別具一格，張氏兄弟的衝鋒陷陣，何祥友和黃文偉兩個智慧型的中場穿針引線人物，皆予人深刻印象，長時間活在球迷記憶中。

何黃二人，是足球圈難得的儒將，風度典雅，謙謙君子而且球藝出眾。中國人喜歡在談論一個人的創作或其表演藝術時，先看其品德，學問淵博或演藝出色卻品格卑劣者，必難受他人敬重，何黃兩人受尊敬，大概是德行使然。

何祥友是繼李惠堂之後，南華會的另一個傳奇性人物。他在星島出身，1954 年開始投效南華，結果在「少林寺」度過了十四年。

何祥友綽號「肥油」，五十年代的黃金歲月就是與姚卓然、莫振華並肩，開展了南華的「三條煙」年代，及後從澳門到港的黃志強上山，變成了南華「四條煙」。何祥友一直是南華的重心

人物，靜如處子，動若脫兔，左右腳射球均強勁，長短傳送的球恰到好處。他在南華十四年協助球隊贏取了無數錦標和聲譽。

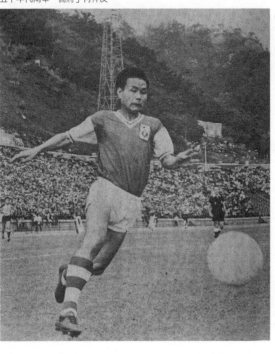

五十年代南華「儒將」何祥友。

很多人大概不知道何祥友早期上山，原本只是「單蹄馬」，只用左腳，結果他在南華每天都加課苦練，南華特別為他在西邊看台座位下築建了一幅小石牆，每天讓他對著小石牆狂練右腳，他的無比毅力終於把右腳練好，成為了左右腳均能運用自如的「雙槍將」。以往球員左右腳均能運用得自如的為數不少，張子岱、張子慧、姚卓然、莫振華、黃文偉、張耀國、何新華、胡國雄、陳鴻平、袁權益、鄧鴻昌、曾廷輝、鍾楚維……多不勝數，全都自我苦練有成，「單蹄馬」通常較吃虧。

何祥友一直以勤奮見著，這位有「亞洲之寶」之稱的球員，據黃文偉所述，屬好好先生一名，從不發脾氣。，曾與他作賽過的隊友或對手，均對他推崇備致，任何粗野的對手，見到何祥友都會「收手」，而事實上他即使被踢倒或撞得四腳朝天，也只

第四章　一切從李惠堂開始

155

會馬上再站起來作賽，從不還手，從不介意，亦無報復之心。球迷均景仰非常，踢球能以德服人者，只此一人。

何祥友沉默寡言，不苟言笑，喜歡獨處，不愛應酬。當然，孤獨會是冰冷的，但平靜。寧靜為「肥油」帶來無限能量和戰鬥力。

他在「少林寺」得享特別待遇，南華的球員說，他以前在加路連山的南華宿舍，統帥部專為他在北邊安排了一個細小的房間，該處雅潔清靜，一張床和衣櫃之外，便是一張書桌和幾張木椅，房裡放了琳瑯滿目的銀杯和獎牌及旗幟。何祥友喜歡集郵，收集了很多與運動有關的郵票。他也喜歡讀書，書桌上除了一個收音機之外，便是書籍了，很多都與電訊技術有關，而且何祥友亦有上夜校，非常勤學。那個年代像他那麼紅透半邊天亦不忘勤學者，實屬少見。他的住處亦獨偏一隅，從後門下山，沒有人會察覺，所以常予人神出鬼沒之感。

何祥友代表香港參加過不同的國際賽，享盡盛譽，亦曾被選為亞洲足球明星。他在三十八歲時毅然掛靴退休，轉而投身成為一個航海員，在一貨輪擔任電報收發員，大大出人意表，這個結局，從沒有人猜得到。何祥友在 1969 年退隱，翌年星島體育在舉辦選舉六十年代十大球星之時，何祥友以二千九百六十一票獲選為首席球星，可知他是那麼受球迷懷念。

收山之後三年的 1972 年六月，何祥友為當時的港英政府推薦，獲頒英女皇所授 MBE 名譽勳銜，是香港足球有史以來的首名。一個完全沒有大牌球員壞習和驕氣的星級人物，香港球圈，

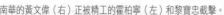
南華的黃文偉（右）正被精工的霍柏寧（左）和黎寶忠截擊。

不容易有第二人。

大概唯一可以媲美何祥友「好好先生」形象的六七十年代球星，會是有「神童」之稱的黃文偉了。不同之處是「偉仔」浮沉進出南華多年，不如何祥友般幸運地可以不離不棄，屹立少林。

與何祥友不一樣的是，「偉仔」是完全動態的，性格開朗善談，而且相識滿天下，春風滿面皆朋友，場外場內，均予人和善親切之感。

黃文偉出身愉園，十六歲的時候已被選代表中華民國台灣，參加1960年的羅馬世運會，所以有「神童」之稱號。他的足球生涯橫跨五十、六十、七十、八十共四個年代，曾效力過愉園、南華、怡和、市政、東方和菱電。

「偉仔」在愉園披甲七個年頭，愉園因於

球的樂趣

1967 年暴動時期退出了甲組聯賽，他轉投南華，與何祥友並肩作戰只一個球季，黃文偉便獲剛升班的怡和垂青。只跟何祥友共事一年，他轉投南華，但黃文偉卻深深受到「肥油」的感染，「偉仔」在憶述時說：「我受他的影響很大，我也視他為榜樣，他踢球風格高尚，個人技術全面，助攻助守，攔截叩射，樣樣皆精。合作一年我便轉會，我最初也有點失落。」

他們並肩的這一年，南華獲得了甲組聯賽冠軍。

黃文偉當年轉會的原因，是怡和除了高薪聘用之外，也予他一份工作，在六十年代來說，那可是非常難得的機遇。

作為球員，他長時間以中場穿針引線策劃者身份出現，風格瀟灑俐落，傳送準確，射術優秀，與何祥友一樣，他從不使茅招，球品為人稱頌。他最得意的日子，始終是在南華，緣分特別深。「偉仔」在 1967-68 年度協助過南華奪甲組聯賽冠軍，兩年後怡和退出聯賽，他再度重返南華，在 1971-72 年度，聯同新加盟的仇志強和胡國雄，為南華奪走總督盃、高級銀牌和甲組聯賽三料冠軍，這是他在南華最得意的一年。

隨後連續四年，黃文偉仍在南華擔當重心人物，為球隊保持了連續五年的甲組聯賽冠軍席位。但在 1978-79 年球季卻遭南華新的管理班子棄用。黃文偉輾轉到 1983-84 年球季才再度重返南華，但身份則已經是教練之身，直至 1990 年。但那個時候球壇已經改變了很多，由於足球總會削援，隨著寶路華、精工等退出聯賽，職業足球已大不如前。黃文偉見證了香港足球從業餘

年代，走入後期的職業日子，又體驗了職業足球從盛轉衰顛簸之路，感慨萬千。

南華在八十年代後期和九十年代初，也曾有過一段掙扎圖強的日子，企圖在足球入場人數萎縮之際，力挽狂瀾。適逢在同一時期，接收了一些寶路華和精工的華將，球隊實力有所增強。

在此同時，一位令人耳目一新的新秀山度士，脫穎而出，讓擁南躉雀躍萬分。山度士曾經在十六歲時到過荷蘭隨一甲組隊受訓一個月，在 1985 年披上南華戰衣，球技受到讚揚，秉承了穿上十號球衣的傳統。而南華也在八十年代末期和九十年代初，享受過一段戰績優異的日子。

這之後，南華在 2006 年成績一落千丈，而再一次需要降班，申請留級獲批准後，主任羅傑承再次執掌帥印，再求振作，雖然也曾有過一段快樂時光，最終仍逃不了隨著香港足球水準下降而輾轉走向窮途。

南華的盛衰浮沉，反映了香港足球的起落，他們在 2017 年自我要求降班，脫離在港超聯作賽，令人不勝唏噓。南華目前由林大輝擔當主任角色，實行了長期的培育青年球員計劃。也許，從另一個角度去看，會是協助推展足球更普及化的更佳途徑。

黃文偉也承認，南華因自備球場和具歷史傳統，本來是最富條件建立成具規模的職業球隊，樹立榜樣和為香港足球多出一分力。「可惜，我在南華這麼多年經歷，也不諱言地說，球會的管理行政結構，後期已有點接不上。」黃文偉說。

「偉仔」從十五歲開始便在球圈打滾，這些年來目睹足球從盛轉衰，也是感慨良多。「世情有變，無可避免，但足球總會也得負上管理不善之責，每況愈下，一蟹不如一蟹。」他說。

已屆七十六歲之齡的黃文偉，最懷念五六十年代踢球的日子。球人心無旁騖，專心致志，雖然當時香港社會生活艱辛，但作為球員的相當受群眾尊崇，出入儼如大明星排場，球迷前呼後擁，在精神上是快樂充裕的。

「但以足球水平而言，則以八十年代初期最高最佳，精工和寶路華擁有優秀外援，質素相當高，是香港球圈從未有過的。當時的大部分球隊皆盡力謀劃，引入不錯的外來球員，球賽相當可觀。而事實上高質素的外援協助了磨練華人球員，那時候的華人球員水平亦相對較佳。」他說。

五六十年代的足球則比較簡單，球隊以個人技術自我發揮而已，看球是看個人表演，欣賞他們的不

南華元老隊最近在修頓球場作賽時攝，後排右起第四人是黃文偉。

同和獨有的技巧。「七十年代初期外援水平普遍並不特別出眾，也有些甚至比華人球員更差，2000 年後至今的亂點鴛鴦式就更不用說，完全無法與八十年代初期的質素比較。」黃文偉說。

以往足球員均自我艱苦磨練成器，今天的青年通過多重關卡受訓始出道，反而難再有像姚卓然、何祥友、黃文偉、張子岱、胡國雄等的才華人物可見，讓足球的愛好者均黯然。

黃文偉早年在退休後曾創立了「黃文偉足球學校」，指導成年人踢球技術，但如今已真正退隱了，該足球學校則交由其他球員導師主理，自己和太太前電影明星白茵，則多在家弄孫兒為樂。

不過，球員其實是不會真正退休的，他祇是換上新球鞋，便又上陣去了。「偉仔」仍是個極度活躍的業餘足球愛好者，與一班多年來皆常聚的南華元老隊經常踢球。如果你有幸，也許有一天，你會看到這個老年「神童」在他出身的灣仔修頓球場重現，一如往昔般展現著他的笑臉和童真。

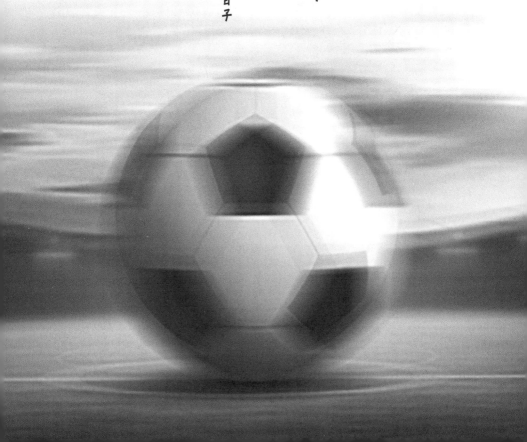

第五章　香港足球的繽紛日子

【五‧一】從業餘到職業

香港自開埠以來，有過不少令人難以忘懷的優秀球員，一些前輩球人在談論五六十年代的球星時均趣味盎然地雀躍萬分，聽他們娓娓道來，用詞生動，仿如聽老廣東說洪熙官與方世玉的故事，精采百出。

事實上前人論足球，很多時均用上了武術名詞，而且兼附招式，如前鋒的「百步穿楊」，守門員的「雙龍出海」，頭球攻門的「獅子搖頭」……諸如此類，非常引人入勝。大多數傑出的球員，均有外號冠之，較早期的例如「鐵腿」孫錦順、「佛爺」黎兆榮、「球王」李惠堂、「飛將軍」葉北華、「銅頭」譚江柏等；較後期的例如「小黑」姚卓然、「大黑」何應芬、「牛屎」黃志強、「牛仔」莫振華、「繡腿」朱永強等。聽故事的特別感到親切，說故事者則如講章回小說，妙趣橫生，引人入勝。

這些香港足球的「英雄榜」人物，對年青人來說，雖然都是一些很遙遠很陌生的畫像，一些超乎大家想像的個性人物，但他們卻都老實地為香港足球鋪設了一個美麗堅實的歷史，遺下一些感人的回憶。今天，香港也許已淪為亞洲的萎靡頹廢的足球城市，球迷也許經歷了失望或無奈，但大家都永遠不希望抹掉一些輝煌歷史。

大概就是這個情意結的糾纏，足球圈曾力圖嘗試在七十年代把香港足球引領到一個職業紀元，希望重新延續著五十年代的黃金日子。最初引入職業足球的時候，七八十年代足球圈熱鬧繽紛

足球的樂趣

164

紛，是足球的夢幻年代。不錯，這個年代擁有不少技術優秀的華人球員，也出現了一些高質素的外援，提供不少娛樂性豐富的比賽，入場觀戰的球迷也有增長，熱烈過好一段日子。

但在同一時期，也暴露了香港足球的不足，組織上的簡陋和行政管理方面的失誤，未能配合職業足球發展所需。由於香港職業足球的不規範性、不完整性和不成熟性，結果導致了八十年代末期的快速萎縮，從此一蹶不振。

曾經參與過那個年代的足球愛好者，無論身份是甚麼，無論曾經苦惱過或嘆息過，那些年，倒是無法忘懷或不想忘懷的時光。管他是好的、壞的、醜陋的，往日情懷給大家帶來說不完的懷舊話題，帶來歡樂笑語，一切歷歷在目，或如余光中所言：「記憶像路軌一樣長。」

職業足球雖然早於六十年代中期已有討論，但真正實行則始於 1968 年至 69 年球季。當時的足球總會主席王澤森和主席陳肇川，不遺餘力的鼓吹推行職業足球聯賽，其中有隱藏的政治因素，有為鞏固權力和利益的背景，也有為杜絕球會與球員之間進行檯底交易的原因。加上當時的香港業餘奧委會的壓力，結果在稚嫩條件下和尚未清楚考慮配套安排，急就章地把足球推向職業之路。

第一支宣佈組織職業球隊的，是商業機構怡和集團屬下的隊伍，怡和在 1968 至 69 年球季升上甲組，隨即宣佈以全職業身份參加甲組聯賽。隨後以職業身份參賽的隊伍是星島、流浪、巴士和元朗。甲組聯賽共十二隊競逐，卻有七隊仍保持了業餘或半職業的身份參賽，包括東昇、電

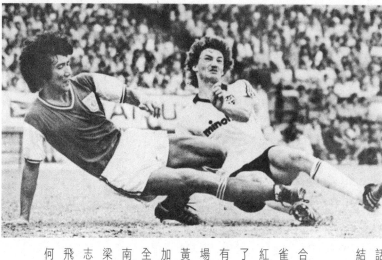

八十年代南華中堅蔡育瑜（左）。

話、東方、警察、加山、陸軍和最受球迷擁戴的南華，結果聯賽變成職業和業餘隊伍一起參與之混合聯賽。

剛成長的孩子，活潑可愛，必然為眾人所喜。混合聯賽之初，相當熱鬧歡樂，球賽也十分可觀，球迷雀躍，好的戲碼座無虛席，界限街花墟球場也是連場紅旗高懸。記得有好幾支球隊的實力都很不錯，形成了球賽競爭氣味濃厚，趣味盎然。怡和被稱班霸，擁有守門員郭德先，後衛駱德興、龔華傑、陳少雄、中場陳鴻平、鄭國根、張耀國、前鋒李國強、葉尚華、黃文偉及鄺演英，隨後於1968年十二月力邀張子岱從加拿大回流，如虎添翼，「阿香」幾乎個人把怡和完全脫胎換骨。但當時實力最強橫的，卻是擁躉稱冠的南華，他們的守門員是劉建中，後衛羅桂生、彭志光、梁兆華、鄭潤如，中場是郭錦洪、何承榮、鋒線是黃志強、何祥友、陳朝基和陳錫祥，該隊踢法以雙翼齊飛見著，配合了初生之犢的中鋒陳朝基和攻守兼備的何祥友，踢法驚人地效率奇高。

與南華抗衡的是有「噴射機」之稱的星島，守門

員是何容興，後衛謝國強、霍柏寧、譚漢新、李炳德，中場是馮紀魂、袁權益、麥天富，前鋒是何耀強、張子慧、曾聰言。你當然不會忘記張子慧這位「武士式」的典型中鋒，永不言敗就是他的座右銘。當時的南華大戰星島，一票難求。

大力主張足球職業化的流浪隊畢特利，首年組織了一支虎虎生威的青年球隊，同樣地給球賽帶來無限的驚喜，陣中守門員是邱志強，守衛陸萬先、黎寶忠、梁維光、黃文光，中場黎耀林、鄧鴻昌、宗啟明，前鋒郭家明，黎新祥、歐陽純。流浪雖然在爭標的路途上不大順利，卻活力十足且成為了培育青年球員的溫床，從流浪出道的明日之星，為數不少。

畢特利 Ian Petrie 是一個傳奇人物，這位來自蘇格蘭拉斯哥的足球愛好者，是一個癡情的狂熱發燒友，他全副精神放到流浪球隊身上。職業足球開始後的第二個球季，他改寫了遊戲規則，從蘇格蘭找來了三位年青的外援球員，香港足球可從此多姿多彩了。

這三位外援是「大水牛」華德 Walter Gerald、「耶穌」居理 Derek Currie 和「長頸鹿」積奇 Jackie Trainer，三人的焯號都是特別安排的，好讓本地球迷容易記憶和具親切感。三人是一個中鋒，一個翼鋒和一個中堅，這可把所有對手都威懾了。他們的出現，使本地球員完全摸不著頭腦，結果流浪在 1970 年度捧走了甲組聯賽和高級組銀牌的雙料冠軍，而他們的成功，亦導致了其他隊伍相繼引進外援，力求爭取佳績。曾經有一段時期，足球圈壓根兒外援泛濫，而且由於良莠不齊，也衍生了許多爭議和糾紛。

難得的合照，左起：胡國雄、姚卓然、施建熙、陳朝基、黎新祥、朱柏和、黃金福、李惠堂。

但無可諱言，外援球員把本地足球提昇到另一境界，質優的外國球員雖不多見，但他們的出現刺激了本地球員的鬥心和比賽態度，也逐步推高了球賽水平。

流浪自 1970 年聯賽稱霸之後，連續好幾年都成為了爭標熱門之一。可惜 1977 年畢特利最終因財力不繼，流浪成績一落千丈而降到乙組。雖然畢特利於 1980 年捲土重來，但仍難以阻止球隊再度降班。畢特利是一個奇才，在職業足球圈叱吒風雲好一段日子，最終迷失於職業足球浪潮中。卻原來，職業足球並不全是黃金，智者不一定成功，反而根深蒂固的傳統球會，老而彌堅地免於枯萎。南華足球會是屹立不倒的典型，在香港，也可能是只此一家。

不過，當後期足球弄致一塌糊塗之時，即使南華，也難逃一劫了。

南華足球會源於 1908 年的華人足球隊，後期於 1910 年改稱為南華足球會。早於 1918 至 19 年球季已在甲組聯賽角逐，是歷史上奪得甲組冠軍最多的球隊，凡四十次，其次亦多番奪得高級銀牌賽、總督盃和足總盃，一直以來，都是最多擁躉的球會，但卻是最後一批以職業身份參加聯賽的球隊之一。1971 至 72 年度因怡和解散而羅致了黃文偉及守門員仇志強而實力大大增強，兼且在東昇挖走了天才球員胡國雄，更是如虎添翼。仇胡二人當年

正當火辣辣的盛年，兩人皆有極為惹人不斷「嘩然」驚異的演出。這一個球季在遭遇兩年的四大皆空之後，南華終於奮勇地成為了「三冠王」，連奪甲組聯賽、總督盃、足總盃冠軍。自從「三條煙」姚卓然、莫振華、何祥友時代以來，這一年可以説是南華最光輝的歲月。當年的南華陣容由仇志強把守大關，後衛駱德輝、梁兆華、羅桂生、陳世九、中場曾鏡洪、胡國雄、黃文偉、前鋒黃志強、陳朝基、陳錫祥。於此一季，南華聲蕙更是倍增，也間接引領了香港的職業足球進入一個盛年時代。電台和電視台重視了足球圈的一舉一動，報章更是以大篇幅報導足球和有關球賽的消息和評論，大街小巷，酒樓食肆，總會有球迷高談闊論，那時候即使是的士或小巴司機和剪髮的師傅，都是球評家。

電台直場轉播足球馬上成為了時尚，相信大多數球迷都對一些足球評述員耳熟能詳，包括盧振喧、葉觀楫、何鑑江、何靜江、林尚義、蔡文堅等，他們的聲線抑揚頓挫，用詞生動有趣，很是傳神。對於在工作中和無法親臨球場的球迷，實在是大福音。

南華在聯賽稱冠的 1971-72 的那一年，甲組有十四枝球隊伍角逐，但仍然以職業和業餘的混合制方式進行，各隊爭持激烈，積分接近，成績結果下來，排名次序是南華（26 戰共 37 分）、加山（33 分）、消防（30 分）、星島（29 分）、東方（28 分）、東昇（28 分）、流浪（27 分）、愉園（27 分）、元朗（26 分）、電話（25 分）、警察（25 分）、九巴（24 分）、荃灣（21 分）、陸軍（4 分）。

七十年代其中一個難忘的時刻，是擁有球王比利的巴西山度士兩度訪港作賽，八場球賽全部

球王比利（白衣）在1972年於政府大球場上演的一場山度士大戰紐卡素的賽事中，表現出色，附圖是比利胸口控球，轉而以大腿再停定了球，再轉身抽射的一剎那。

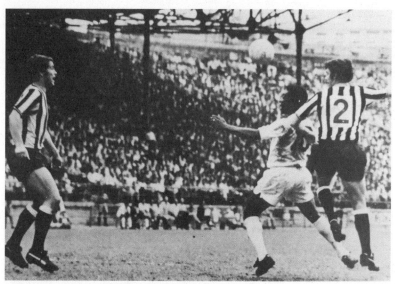

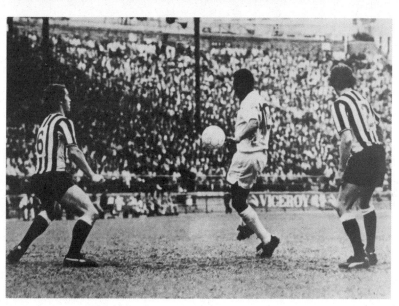

賣了「滿堂紅」，幫助了足總籌得不少經費。1970年山度士訪港時的賽事，包括四比一勝香港隊，四比零勝港選，五比二勝港聯和四比零勝華聯，球王比利從容不迫的傳送叩射和瀟灑的盤弄，令球迷嘆為觀止。1972年再度重臨，南華曾經迎戰而力抗，最後以二比四敗陣，次仗另一甲組隊消防，也吃了一比三的敗仗。當時最轟動的一仗，是山度士大戰英格蘭的紐卡素的一役，比利施展渾身解數，看得球迷如痴如醉，兩隊激戰九十分鐘後，山度士最終以四比二獲勝，除比利之外，大家都難忘右翼伊度技驚四座的演出，山度士最後一仗對加山，結果輕鬆以四比零取勝。球王比利訪港，無可否認是七十年代的一個令人懷念的時刻。

這個時期香港足球圈是熱鬧的日子，然後，砰地一聲雷，石破天驚地跑出了一支嶄新面貌的全職業球隊，又再把足球遊戲來了一次大顛覆。

【五．二】 精工的崛起

精工球隊的崛起，改寫了整個香港足球史。泰國華裔商人黃子明當時在港經營生意之一，是代理日本精工錶，在決定組織球隊的時候，就把名字用上了，其中自然包含廣告意味。記得報業名人韋基舜在憶述精工當年組軍之初，是他與黃子明和其子黃創保商議後的結果。黃創保當時主理寶光實業的生意，在1970年，延聘了曾經畢業於克藍瑪教練訓練班的陳輝洪負責組班，從內組開始參賽，順利於兩年後升上甲組角逐。

升上甲組之後不久改由弟弟黃創山全權主理，早期也找來了金融界的詹培忠協助，大展鴻圖，擴軍增兵，有盡收天下精兵以弱諸侯之勢，開展了長達十四年的鴻圖霸業。自第一年1972-73年球季始，他們曾經奪取超過四十個獎杯，主要的包括九屆甲組聯賽冠軍、八屆高級組銀牌冠軍、六屆總督盃冠軍、六屆足總盃冠軍，在整個香港足球史上，精工是繼南華之後最成功的球隊。最為人津津樂道的，是他們所引入的外援球員，都是高水平的表表者。尤其是在八十年初期，聘請了荷蘭教練盧保和荷蘭國腳級的韋伯、南寧加、加賀夫等多名荷藉外援，實力強橫。球迷同樣無法忘記一批優異華人球員如胡國雄、何新華、陳鴻平、霍柏寧、陳長強、胡順華、黎寶忠、盧福興、區永鴻、賴汝樞、霍柏寧、何容興、林芳基等。

精工在1972-73年度球季首次於甲組角逐，馬上把胡國雄從南華拉了落山，又從流浪畢特利手上，以三萬五千元轉會費羅致了「耶穌」居理和「大水牛」華德，再而簽得西班牙藉兩將曼奴與湯瑪士，加上華人班底出眾，簡直傲視群雄，實力大超班。當時精工的陣容是守門何容興、

後備朱國權，防線有郭佳、任國安、陳長強、霍柏寧、黎寶忠、區永雄、中場有陳鴻平、何新華、胡國雄、郭鎮華，前鋒有曼奴、華德、湯瑪士、居理，人才濟濟。

精工在是年的第一個淘汰賽金禧盃，曾三戰陳瑤琴的加山，當時加山擁有好幾名外援猛將，實力不差，其中守門員黃金福和中堅古廉權來自大馬，守衛安德遜，中場夏飛、麥根尼高和前鋒的沙維治及麥洛連等，則來自英國，加上華將如潘長旺、李桂雄及陳毓等，演出頗具氣勢，結果首仗一比一打和，重賽則二比二賽和，第三仗決戰，雙方爭持激烈高潮迭起，最終於加時後均無入球要以射十二碼決勝負，加山憑六比五的紀錄得勝捧盃。

但精工在一星期後，痛定思痛，終而奮發圖強，在總督盃決賽以三比一擊敗東方，敲響勝鼓，奪得了他們在甲組的第一項錦標，並且力戰至季尾而成「三冠王」──包括贏得總督盃、高級銀牌和聯賽冠軍，開展了其十四年的強勢征途。

精工的陣容每年都在變動，外援持續出現新面孔，有來自南韓、英國、巴西、西班牙、荷蘭等地……大大刺激了球隊爭標的鬥心，也給球迷帶來新鮮感。反之，南華則長時間保持了全華班參賽，雖然華人球員亦時有變動，但球迷不覺陌生。有好幾年的南華精工大戰，戰況激烈，也往往峰迴路轉，戰果出人意表，兩隊各有擁躉。埔頭互相較量，好不熱鬧。當中最經典和最為人難忘的，自然是 1976 年十一月的聯賽大戰，大球場二萬八千多觀眾吶喊聲響遍埔頭，南華甫一開戰即搶攻，先後由尹志強、施建熙和馮志明連下三城，隨後精工更輸掉一個十二碼球，由尹志強

被加山三名守將纏繞的精工胡國雄。

操刀射入，三十分鐘內南華竟以四球領先，半場完結前，精工才由韓國外援金在漢以頭球破網追回一球，跟著胡國雄再添一球以二比四完上半場。然後，在完全不可思議的情況下，精工下半場大舉反擊，金在漢和胡國雄再各入一球，在二十分鐘內追成四比四平手，精工乘勝追擊，三分鐘後「耶穌」居理近門射入，結果精工反勝五比四。從精工的角度去看，反擊得精采絕倫，從南華的角度去看，則是震驚和尷尬，仿如三國時代的赤壁之戰，曹操在完全穩操勝券之下慘遭敗辱。當年的兩隊陣容，南華是守門員何容興，後防陳世九、蔡育瑜、陳國良、駱德輝，中場賴汝樞、陳國雄、梁能仁，前鋒是施建熙、尹志強、馮志明，後備是李少培。精工陣容守門

精工黃創山於23歲時接管球隊，將它發揚光大。

員卡鎬瑛，後防區永雄、麥哥利、古廉權、張炳衡，中場胡國雄、張子慧、何新華，前鋒居理、金在漢、曼奴，後備康基郁、李桂雄。

南精兩隊在整個七十年代，幾近壟斷了球壇，互相各有勝負和贏得獎杯，互相之間的爭鬥，一直延至八十年代初期。這段時期的職業足球頗可觀，加上其他很多隊伍都甚積極，球壇顯得熱鬧沸騰。

174

1981-82年球季，引進了中堅韋伯、迪莊、華希思、穆倫、史唐及門將加納等，隨後的一兩年內，亦添加了南寧加和連尼加賀夫等世界盃級人物，大大增強了實力，其後也邀聘了職業領隊張遠協助，加強行政運作，反而南華實力倒漸次削弱了，逐步陷入困境。

精工其後於八十年代初期，更大肆擴軍，又延聘了荷蘭教練盧保和世界級的荷蘭球員，在

黃創山從二十三歲開始，已執掌管理精工，球隊長時間以班霸姿態屹立球壇，他花了無比心血可以理解。我所認識的黃創山是一個急性子、火氣猛兼牛脾氣的年青人，但在建立一支球隊時，倒顯得十分冷靜和有耐性，費盡腦汁不斷變更球隊的打法和人選。自從把胡國雄納

為旗下之後，精工一直環繞著胡國雄去佈局不同的陣容，不同國籍的外援，他都引進過，別人還沒有想到的，他都搶著先幹了，外援球員的變動刺激了球隊的衝天幹勁，也刺激了觀眾入場的興趣，長期保住了精工傲視球壇的地位，爭取了不少擁躉。

黃創山亦是魄力驚人的足球愛好者，先後引進過若干擁有世界級球星的外隊訪港，球迷大飽眼福。其中包括 1979 年陣中有碧根鮑華的紐約宇宙隊、1980 年擁有告魯夫的華盛頓外交隊和擁有奇雲基瑾的西德漢堡、1981 年陣中有馬勒當拿的阿根廷小保加、1984 年陣中有多名星級大將的南美明星隊和巴西哥連泰斯等，全都掀起高潮。

精工最終因足球總會削減外援球員而於 1986 年六月退出甲組聯賽，這之後，職業足球漸次式微，再難復當年之勇了。

第五章　香港足球的繽紛日子

175

【五‧三】百花齊放

七十年代參與甲組聯賽的隊伍中，最早期有三間球會最具能力去組織理想隊伍、培育新俊和建立成一間能長遠發展的球會。他們分別是南華、愉園和東昇。因為他們有傳統，有傳承，有存在的特質，而且背後亦容易獲得資金的支持。

南華條件最佳，他們是一間有歷史和規模的體育會，形象正面，他們也擁有一批忠實的擁躉。在制度上，他們將足球部獨立於其他部門後，解決了法律上和稅務上的問題，而且南華以足球部主任贊助出資和全權掌控，雖然任期有限制，但結構簡單。更難得的是，南華是唯一擁有自己球場的球隊，球員操練較其他隊伍方便和優勝。

職業足球的發展，其中有一個因素不能忽視，那就是一間球會的內涵性，它在歷史承續中發展出來的球會精神，和它一直堅持的概念和傳統，這些東西都不是一支純商業性隊伍所可以在短時間模仿的。倘若容許甲組聯賽隊伍可以隨時轉換商業贊助，然後將名字掛上，足球便失去了那含蓄的延續精神和持久性，觀眾亦欠缺了心靈依附的無形情感。早期的球隊都忠誠地從組織體育會開始就成立球隊，按部就班地從丙組到乙組到甲組建立堅實基礎，給予球隊一個獨一無二的烙印。南華、愉園和東昇都有這種歷史，在職業足球掀開戰幔之時，亦曾銳意圖強，各有擁護者，具大會風範。

南華起源於 1908 年，是首支香港華人參加當時由英國人主控的足球賽事的隊伍。1910 年

更名為南華足球會，於 1916 年遷往跑馬地樟園之會址，及正式加入香港足球總會，次年首次加入乙組，翌年加入甲組聯賽參賽，令到球隊分成在甲、乙兩組與其他的英人球隊競逐。

南華奪得香港甲組足球聯賽冠軍次數最多，共 40 次，比較第二多的精工高出 4 倍。此外，南華二十九次奪得高級銀牌賽冠軍、八次總督盃冠軍、十次足總盃冠軍和三次聯賽盃冠軍。其中兩次（1987/88 年及 1990/91 年賽季）囊括聯賽、高級銀牌、總督盃和足總盃四大錦標成為「四冠王」，成績屬前無古人，後無來者。而南華過去面對外隊亦屢有佳作，其中擊敗聖保羅、熱刺、南斯拉夫以及借將對洛杉磯銀河勝出等都為人難忘。

南華足球隊在大戰前時期由於是少數的華人足球隊，加上擁有「中國球王」李惠堂，故此一直受到足球迷的喜愛。1950 年代之前，南華雄霸球壇，奪標無數。五六十年代，南華受到九巴及傑志等的挑戰，不過由於南華實力雄厚球迷眾多，也有姚卓然、何祥友、莫振華、黃志強等押陣，更是威風八面，始終在前列位置爭霸。七十年代之後，職業足球令到球會在多方面改變了不少，但南華依然長時期與精工愉園等分庭抗禮，遺憾的是，隨著聯賽制度的「遊戲規則」一而再再而三的變更，即使如南華這百年樹木，亦告枯萎，在 2017 年，宣佈退出港超聯賽角逐。

在七十年代，南、愉、東的背後持續地有商人提供資金支持，在整個職業足球的發展史中，是舉足輕重的隊伍。可惜到八十年代後期因種種複雜的人為或政治因素，這些球會也聯同足球一起走向式微，光輝不再，可惜之至。

七十年代後期愉園進攻的「鐵三角」：左起鍾楚維、張子岱、劉榮業。

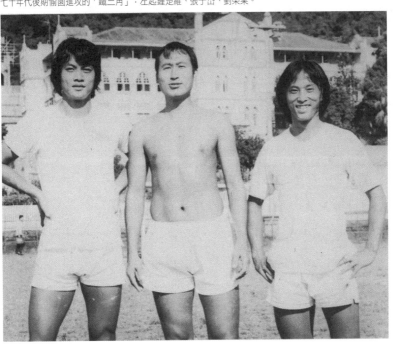

愉園足球隊英文名字是 Happy Valley，意即快活谷，中文名字用「愉園」兩字，逸趣橫生，別緻得很。該隊早於五十年代後期已加入甲組聯賽角逐，在那個年代，一直被冠以「左派」球會名號。在1967年暴動期間，一度退出過聯賽，一年後旋又重新加入丙組角逐。1970年重返甲組，剛好搭上了職業足球的列車。兩年後，從解散了的怡和手中，羅致了張子岱，加上陣中的一班優秀球員如朱柏和、黃文光、鄭國根、黎新祥、梁師榮、鄭潤如、吳炳南、余國傑、劉榮業、鍾楚維等，愉園有好幾年給球迷提供了上佳的娛樂性足球，有一班忠實的擁躉，在1975至76年度精彩地贏得了總督盃冠軍，隨後的一季再勇奪高級組銀牌，踢的足球是流暢悅目的，不讓南華精工專美。

張子岱從右向左，使球壇起哄了好一陣子，褒貶不一，視乎你站在那個位置。但無可否認，

張子岱的加盟，給愉園添加了靈活性，在戰術上運用起來順暢自如，靈活灑脫。

「阿香」在中前場負責控制球賽節奏，他的準確傳送協助造就了翼鋒劉榮業和射手鍾楚維兩人的驚人成就。鍾楚維被譽香港本地的最佳中鋒，他也於1978年至79年度獲得最佳射手的美譽。劉榮業較鍾年青約六年，當時是初生之犢，快速刁鑽，善於利用張子岱的長傳為愉園從左路進行突擊，他也為鍾楚維提供了不少入球的妙傳。兩人之後為香港代表隊效力，也配合得十分出色，可謂相得益彰。愉園那幾年與南華及精工，鬥得非常燦爛，給球賽添上不少色彩。

另一支參與職業聯賽的「左派色彩」隊伍，便是已故香港足球總會會長霍英東創立的東昇，東昇早於1959年便成立，六十年代中期加入甲組競逐。七十年代早期，一直是一支踢法瀟灑的球隊，陣中亦曾屢見優秀的球員，先後有朱柏和、曾廷輝、馬迎祥、李國強、黃達材、袁權益、盧洪海等，胡國雄也是在東昇出身的球員。東昇連續多年躋身四強之列，遺憾的大概是從來未贏得過錦標，另一最大遺憾應該是在1974年重金邀得了「亞洲鋼門」仇志強加盟，卻未能有多大作為，該年東昇人選很不錯，門將仇志強之外就是後防馬迎祥、廖榮礎、曾廷輝、葉錦洪、廖錦明，中場麥天富、張耀國、鄧沛強，前鋒李國強、翁偉國、袁權益、袁權韜、黃達材、盧洪海，可惜表現仍舊是時好時壞，令人覺得球隊管理乏力，處理球隊方式出現偏差，導致每況愈下之態。

仇志強加盟東昇祇兩季，結果是鎩羽暴鱗，鬱鬱不得志。這令我想起了莊子的一個寓言「魯侯養鳥」的故事。故事原文謂：「昔者海鳥止於魯郊，魯侯御而觴於廟，演奏《九韶》以為樂，

第五章　香港足球的繽紛日子

179

具太牢以為膳。鳥乃眩視憂悲，不敢食一臠，不敢飲一杯，三日而死。此以己養養鳥也。非以鳥養養鳥也。」故事出自莊子《莊子・至樂》，寓意處事沒能體會和理解對象和實際情況，不得要領，結果弄巧反拙。

整個職業足球時代中，東昇是最大的遺憾，倘若本身甚為鍾愛足球運動，而又是活躍業餘足球員的霍英東先生，能夠建立一支強大而又成績優異的隊伍，職業足球的命運和發展，好可能並不一樣。可惜多年來東昇均無法奪標，其子霍震霆於八十年代接管球隊，曾力圖發展，引入外援，但仍無法打開新局面，反告意興闌珊而最終走上放棄之路。

另外一支令人覺得特別的隊伍，是同樣具長久歷史的東方，這支被看成是「右派」代表的球隊，把界限街的花墟球場視為主場，也一直擁有基本擁躉，早年親台灣的「右派」人士為數頗眾，東方自1932年成立以來，一直都是足壇的中堅分子，如果戲碼是東方對愉園，花墟球場往往紅旗高掛，把球場擠個水洩不通，地上也坐滿了人，而且賽事例必爭持激烈，娛樂性豐富。很多年輕的新秀，也曾是東方出身的戰將，如守門員陳雲岳和盧國華，守衛岑志強、張志培、張炳衡，中場林守焯、李炳雄，前鋒梁傑棠、張家平、龍志城、池一波等。

東方的政治色彩，到八十年代林建名和林建岳兄弟入閣，才有了明顯的褪色轉變。林氏兄弟大力支持擴軍，並且力邀外援增強實力，結果扶助球隊得以勇奪高級銀牌、總督盃和足總盃冠軍滋味。不過，林建岳於1985年轉而入閣南華，東方的光輝日子，亦漸次失色。雖然稍後在1992至1994年間在梁守志的領軍下有過短暫的佳績，可惜轉眼間又回歸平淡。

另一支傳奇性的球隊加山，在七十年代也是職業聯賽的中堅分子。加山同樣是五十年代成立的球隊，早期只是在加路連山一些從事汽車修理工人所組成的業餘隊伍，在空餘時間享受踢球的樂趣。1971年從乙組聯賽升班到甲組之時，獲得了足球圈的知名女強人陳瑤琴女士支持，以全新面貌參與聯賽，旋即以「黑馬」姿態獲得聯賽亞軍，大大加強了陳瑤琴對發展加山的信心。

陳瑤琴是男人氣概、男人魄力的女中豪傑，大家都尊稱他為「阿姐」。雖然所有人都以女仕視之，她自己倒沒想過自己是個女的，記得她第一次跑進了加山球員的更衣室時，一些剛到香港踢球的洋將都目瞪口呆，眾皆嘩然，「阿姐」反而從容地說：「不要大驚小怪，我甚麼沒有見過……。」自此之後，加山球員在更衣室內都不敢造次。

「阿姐」本身是個足球發燒友，六十年代初已入閣元朗足球隊，1969年她與夫婿趙不弱入閣流浪，大力資助畢特利，流浪因此得而引入了第一批外援球員華德、居理和積奇及後期的麥哥利，令到流浪得嚐高級銀牌和聯賽冠軍滋味。她在加山從1971年升班後，便脫離了流浪而入主加山，在獲得於南華早報工作的羅賓柏 Robin Parke 協助下，聘用了多名外籍球員如安德遜、夏菲、麥菲利和麥洛連等。並於1972至73年度球季，在決賽中擊敗了精工，奪得了金禧杯冠軍，在1976至77年度球季，又以三比零大勝精工，捧走了總督杯冠軍。除了一些頗出色的外籍球員之外，加山亦有過一些表現不錯的華人球員如門將朱國權、廖俊輝、潘長旺、古廉權（大馬籍華人）、陳志佳、黃銘雄、李桂雄等，予人新鮮的感覺。可惜加山在八十年代初陷入了降班危機，而陳瑤琴則轉而入主另一甲組隊海蜂，再戰江湖。

第五章 香港足球的繽紛日子

181

如果流浪的畢特利是一個長期處於更年期的男人 — 脾氣古怪和情緒多變，那麼，相較之下，陳瑤琴卻倒是個心智成熟、情緒穩定的大男孩。從足球的角度來看，這種性情最可愛。她除了資助甲組球隊之外，也是香港女子足球總會的創辦人，同時擔任香港足球總會副會長多年，前無古人後無來者。足球向來都是男性的世界，當一個女人要這樣做的話，她通常會被視為一個行為怪誕的悍婦，因為大家都會覺得，女人能真正發施權力的地方應該是在家裡，在她飄然穿插於廚房和大廳之間之時，她才是最可愛最具美德的。一個喜歡進出男性更衣室、沉醉於足球、熱愛搓麻將、熱愛開會、熱愛宵夜的瀟灑逍遙者，似乎該是男人專利。但當陳瑤琴站在大球場高舉金禧杯和總督杯之時，女權主義的地位，在足球場上則從此大概被肯定下來了。

很多球迷同樣不容易忘記一些雁過留痕的球隊，如光華、鐵行、市政、電話、保濟、先特霸、元朗等都在當時嚴謹的升降制度掙扎求存過好一段時光，提拔了不少後俊。尤其令人懷念的是區域隊伍元朗，五十年代後期成立的元朗，有許多令人難忘的歷史，他們在1962至63年度曾經創舉地贏得過甲組聯賽冠軍，也曾經在1967年至68年度勇奪高級組銀牌寶座。當年的元朗人才濟濟，擁有陳輝洪、陳鴻平、莫振華、何新華、鄭國根等重量級球員，球隊表現驍勇善戰。一代球王姚卓然亦曾效力過元朗，並正式於1969年度與流浪比賽之後宣布掛靴退休的。

元朗是第二支擁有自己球場的球隊，七十年代初期建成，儼然是具規模和具潛質在職業足球發展成大球會的格局。1979年度球季以「黑馬」姿態爆冷擊退班霸精工，勇奪足總盃冠軍，整個元朗區為之雀躍不已，並大舉慶祝。怎料一年之後，卻因無法融資籌措班費，宣布退出聯賽。

職業足球不錯是金錢遊戲，但具地區性代表的元朗不能承續傳統和歷史堅持下去，有些令人唏噓。

元朗培育過不少新秀，其中不乏優秀人才，包括盧福興、梁能仁、李龍國、游煜華等。這些球員直至八十年代，仍在不同的隊伍參與作賽且表現出色，其中最為球迷樂道的，就是元朗出身的「發仔」陳發枝，一個戰鬥力十足的中前場攻守兼備的球員，陳發枝後期轉投寶路華，大放異彩。

當年未能大力推動地區性足球文化，是足球運動發展的一大缺憾。地區性足球是足球發展的重要元素，大部分國家的足球圈均視之為理所當然的發展基石。當年本港球圈嚴重忽視了這一點，有點可惜，元朗和荃灣兩支地區性的隊伍，均祇能短暫留痕，令人嘆息。

職業足球在 1970 至 71 年球季開始之初，甲組共十四支隊伍角逐，包括流浪、怡和、星島、警察、東昇、愉園、南華、東方、消防、元朗、電話、陸軍、九巴和港會，到精工退出聯賽後的一年，即 1986-87 年度，甲組隊祇得八隊參與，包括南華、愉園、荃灣、東方、海蜂、花花、港會和警察。

到了今天，經歷多番改變之後，則已更是面目全非了。

第五章 香港足球的繽紛日子

183

【五‧四】我在寶路華的日子

我在 1981 至 82 年度的球季當上了寶路華球隊領隊，有點屬於出乎我自己意料之外，事前一直未有想過參與職業足球，總覺得常常要在「必須勝利」的陰霾下生活難言瀟灑。我曾經推辭了會長黃創保好幾次，在某程度上當時的足球氣候，要管理一支職業球隊，有著不容易承受的壓力和焦慮。每個人大概都不一定害怕失敗或死亡，祇不過不希望發生時自己是主角。

又再一次，那是 1981 年六月的一個早上，黃創保堅持約我再談，就在他當時位於尖沙嘴星光行的寶光實業有限公司辦公室，他說，他希望說服我，我們談了差不多一個小時，他說了些抱負，也說了些足球理想，最後他說：「我既然夠膽找你擔大旗，你應該不會沒有膽量接受挑戰。」這倒是有點突然！

兩個多星期之後，我隻身飛去英國，找著了當時英國寶路華手錶的代理公司總裁卑士頓 Derek Bishton，與他一起開始了多次物色教練和球員的旅程，展開了我在寶路華球隊三年的苦辣酸甜經歷。

接受管理寶路華職責前的條件，有兩樣東西我十分堅持，最終獲黃氏首肯，第一是須要聘請外國教練，第二是球員的去留，必須由我決定。

我相信一個具德性和職業態度嚴謹的外國教練，在當時的環境來說，可以給本地球員灌輸嚴

肅的職業態度，其次是由他主持的操練會較為專業，對球員有要求。至於我要掌控球員去留權的

原因，是因為改善球隊注重紀律和建立團隊精神的第一步，倘班主過度干預球隊的日常操

作，難有效果。結果也證實了，這兩個因素是日後球隊成功的關鍵。

在物色外國教練時，我通過英國友人的介紹，接觸了剛脫離英格蘭甲組富林 Fulham 的教練

波比金寶 Bobby Campell，他曾陪同我到一些不同的地方看球賽和物色球員，但始終在教練職務

方面，條件說不攏，最後也祇好作罷。但他推薦了好幾名球員，其中有兩人，守門員甸斯 Barry

Daines（前托定咸熱刺門將）和中堅白禮夫 Mel Blyth（前修咸頓和諾域治球員）加盟了寶路華。

幾經轉折，卻偶然然地在英國寶路華代理卑士頓口中得悉，曾經多次來過香港，而且和精工班

主黃創山頗熟稔的高雲地利城 Conventy City 教練韋利 Ron Wylie，其住所原來就在他的附近（英

國中部 Lichfield），我之前在香港另外一些場合與韋利多番接觸過，對他印象深刻。韋利當時也

剛好與高雲地利城的領隊米爾 Gordon Milne 雙雙離隊，正在物色新工作。正是眾裡尋他千百度，

我結果約會韋利商談了多次，邀約他到港任教。

但對於這位教練的選擇，會長黃創保卻不大同意，原因是其弟黃創山與韋利甚相熟，而且

曾數次來港均是黃創山的座上客，韋利也曾協助過愉園，邀請當年曼聯的隊長白賴仁笠臣 Byran

Robson 到港客串過一場表演賽。種種原因讓他對韋利產生很多問號，但我堅持韋利這位充滿熱

誠的蘇格蘭人，其背景和性格最適合，而且必能盡忠職守，是最佳的人選。結果，黃氏兄弟得先

行召開了家庭會議商討此事，最終大家同意不介懷其先前與精工的關係，讓韋利任教寶路華，助

教一職則邀請張子岱繼續留隊出任。

在物色外援球員的時候，同樣是一波三折。雖然我曾多次往返英國，成績卻非完全理想，最後還得感謝當年任教甲組葉士域治的波比笠臣 Bobby Robson 的協助。在出任英國國家隊領隊之前，波比笠臣在葉士域治多年，而且屢創佳績，曾領軍贏過足總盃（1977-78）和歐洲足協盃（1980-81），我與卑士頓在通過友人的介紹，前往球會找他幫忙。他非常友善地招呼我們到球會餐廳，與我們喝咖啡聊天，並推介了他其中之一個星探給我們，陪同參觀球賽和推薦球員。笠臣隨和而毫無架子，他談了許多有關球員赴海外踢球的種種，甚具見地。他是英國球壇的一個殿堂級人物，後來在任教荷蘭的燕豪芬、葡萄牙的波圖和西班牙的巴斯隆拿，都迭創優異成績。在擔任英格蘭國家隊之時，更加有十分出色的表現。他在 2009 年因肺癌病逝，是一個我永遠懷念的人物。

寶路華成軍之初，公司的德國代理介紹了兩名前鋒，一為列治，一為舒力拿，而公司的英國代理，則推介了查理佐治 Charlie George，一個讓本地球迷感到驚愕的名字，但他的來頭雖不小，投效寶隊卻是大災難。查理佐治是七十年代英球壇的一個缺陷天才，職業足球的叛逆孩子。他在阿仙奴成長，最難忘的時刻，當然就是他在 1970-71 年足總盃決賽對利物浦時，在一比一加時作賽的時候，射入了一記 20 碼砲彈式入球，為阿仙奴贏得了二比一的勝利。但查理佐治的「壞孩子」形象，反而因為他變成了超級巨星之後，變本加厲，喜歡耍脾氣。我對於他的負面職業精神，頗為厭惡，他可以找任何一個藉口以逃避責任，在阿仙奴如此，後來被出售到打比郡也是如此，之後到修咸頓，同樣因紀律而

1982年寶路華兩大皇牌克捷臣（左）柏蘭尼（右）與謝東尼（中）。

受質疑，在寶路華，在三個月之內，我便把他攆走了。

我在寶路華嚴格執行兩個原則，第一是紀律，第二是團體精神，尤其對於外援品格和職業精神，特別嚴格。結果雖然有些外援技術出眾，但很快便給我請走，白禮夫、查理佐治、唐馬遜、雅堅、舒力拿等都是。

在第一個球季的下半年，寶路華的風格開始建立，而且非常幸運地通過韋利邀聘了在曼城準備退役的「長腳蜢」克捷臣 Tommy Hutchison 加盟。其時克捷臣已 34 歲，這位曾經代表蘇格蘭參加過 1974 年世界盃的翼鋒，是極為難得的性格人物。他為人正義坦率，態度嚴謹，有著非常正面的職業責任感。他雖然不是寶路華的隊長，但我給了他很大的責任，要求他作為華洋球員的典範，也要求他主動與華人球員友善相處，他的承諾事實上對球隊產生了很大的助力。

克捷臣曾經是韋利在高雲地利城的時候合作過，他願意投身寶路華，也是韋利把他說服過來的，這是球隊的運氣。因為自從克捷臣的加盟後，寶路華事實上穩定了下氣。

來，成績斐然。球員的努力付出，無可置疑，大家都同心協力希望去建立一支有戰鬥力和韌力的團隊，隊中所有華人球員的堅毅和投入，也推動了球隊的蛻變。

除克捷臣之外，我在這一個球季末段也引入中堅德達利 Allan Dugdale（前美洲聯賽隊伍塔爾沙）和前鋒希活 Clive Haywood（前高雲地利城），前者替代了被攆走的白禮夫，後者則替代了查理佐治。雖然前曼城的中場杯亞 Phil Boyer 也曾到港客串了兩個月，但合作並不太成功。

球隊的重新調動，結果為我們帶來了可喜的突破，表現大有改進。

在經歷了好幾個月的艱辛重建歷程後，寶路華在 1981-82 年度季末，連奪兩項盃賽冠軍－總督盃和足總盃，在甲組初嚐勝利滋味，球隊上下都非常興奮。在總督盃賽中克捷臣及陳發枝兼且獲選為最佳攻擊及防守球員的美譽，益添色彩。當時的寶路華陣容是守門員甸斯、陳雲岳、林春樹，後衛蔡滿祥、黎榮富、安德遜、德達利、曾廷輝、余國森，中場陳發枝、森寶、鄧世芬、黃達財、李桂雄，前鋒列治、希活、克捷臣、施建熙，他們為寶路華寫下了難忘的一頁，也是我在寶隊第一季的難得經驗和成果。

球季結束後，正當開始籌劃新一球季事務時，就在這個時刻，突如其來地，英格蘭的甲組西布朗 West Bromwich Albion 要邀請韋利返英擔任領隊兼教練一職。他當然無法拒絕，當上一個英甲組球會的領隊，是他夢寐以求的事，我當然替他感到高興，只是如此一來，我則急需物色一個替代者了。

<div style="text-align:right">足球的樂趣
188</div>

八十年代寶路華外援克捷臣。

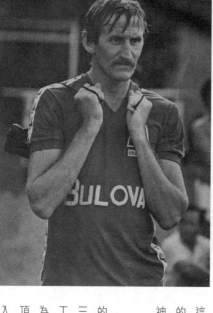

有些朋友介紹了一些英籍教練，而韋利則大力推薦他認識的一個舊朋友和頓 Geoff Vowden，他曾經在沙地阿拉伯任職青年軍教練多年，韋利給他的評語是「忠誠可靠」。我飛到去伯明翰 Birmingham 與和頓見面聊天多日，他給我的印象是個和善的老實人，肯捱苦，低調而且謙遜，他沒有韋利的那種熱血沸騰的衝動，也沒有韋利那種激昂火紅的性情，但我卻可以肯定，他與華人球員必然可以合得來，因為他的性格沒有棱角，也非常有耐性。

這一個 1982-83 年度球季，寶路華有李桂雄、森寶、烈治離隊外，保留了其他華人球員，但在外援方面則做出了若干變動，寶隊改邀了中場球員鮑維 Barry Powell（前狼隊）、中鋒基頓 John Clayton（前打比郡，但十月尾已離隊），球隊改邀射手柏蘭尼 Derek Parlane（前列斯聯），這幾位球員同樣是品格高尚和生活嚴謹的職業球員，他們的加盟漸次投入球隊精神，把球隊推向更上一層樓的水平。

其中鮑維和柏蘭尼，更成為了寶路華的核心人物，聯同克捷臣一起成為了「鐵三角」外援。鮑維是一個左中場的靜默工兵，助攻助守永不言累，柏蘭尼則仿如為寶路華增加了一把鋒利的劍，優異的頭頂功夫和準繩的叩射，為球隊帶來了不少入球。

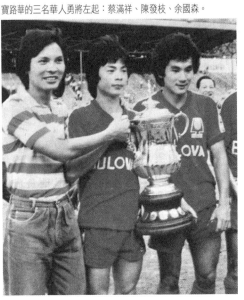

寶路華的三名華人勇將左起：蔡滿祥、陳發枝、余國森。

經過了一年的融合磨練，華人球員如陳發枝、余國森、蔡滿祥、曾廷輝、施建熙、陳雲岳等，各人性格迥異，但都擁有堅韌頑強的爭勝豪情，而且慢慢與洋將合拍得天衣無縫。也像剛從蛹殼中脫穎而出的蝴蝶一樣，展示了他們的活力和風采，

寶路華的踢法亦漸趨成熟穩定，球隊當年一直採用四四二或四三三的戰術，左實右虛，利用余國森、鮑維和克捷臣左路輾轉推進，以克捷臣快攝進入底線傳中，又或交替以右路蔡滿祥、陳發枝及希活的右路以速度突襲，柏蘭尼在中路左右逢源，入球不在少數。鮑維和陳發枝的後上叩殺，也是重點訓練的招數。結果華洋球員的專注和融洽，為寶路華帶來非常優異的表現，所踢的足球攻擊力強橫，踢法悅目和令人看得快慰。

這一年，精工雖然實力強橫，擁有多名荷蘭猛將，包括穩健的中堅韋伯 Wildbret、海恩 Hann、迪莊 DeJong、穆倫 Muhren 等，但寶路華憑柏蘭尼入球一比零獲勝。次仗 83 年 1 月 2 日聯賽首循環，陳發枝先入一球，柏蘭尼連下兩城。第三仗聯賽次循環，寶路華再勝二是季四度互撼，寶路華均四戰四勝。首仗 82 年 12 月 6 日銀牌賽，寶路華大勝三比零。

寶路華在1982-83年度球季奪總督盃冠軍時，全體職球員合照。

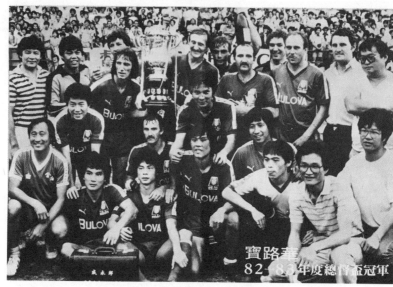

寶路華
82-83年度總督盃冠軍

<div style="text-align:right">

第五章　香港足球的繽紛日子

191

</div>

比零，柏蘭尼先入一球，其後精工池一波「擺烏龍」而失球，第四仗足總盃準決賽實路華勝二比零，陳發枝和施建熙分別取得入球。四仗均無失球，表現漂亮，事後精工黃創山也得承認，這一年的寶路華的確實力優秀，整體合作純熟。祇可惜寶隊在聯賽仍是功虧一簣，屈居精工之後而與錦標無緣。

正如所有三部曲的文學作品或電影一樣，第一和第二部曲總是較為精彩，如巴金的《家春秋》、如電影《教父》和《魔戒》或如香港電影《無間道》，我在寶路華的第二季，即1982-83年度球季，委實經歷了難得優異的一年，球隊成熟老練，踢法流暢，蟬聯總督盃和足總盃冠軍，是球隊上下皆無法忘懷的美麗三部曲。

【五‧五】未完的故事

對我個人來說，寶路華球隊有著說不完的故事，但另方面卻也好像是一個尚未結的故事，拖曳著許多遺憾和惋惜，仿如舒伯特 Franz Schubert 寫的第八交響曲一樣，三段樂章只完成了兩段，尾段並未完成。

寶路華在七十年代末期崛起，曾經給予當時彷彿處於停滯中的職業聯賽嶄新的刺激，但這一首無法完成的樂章，卻在五年甲組生涯後退出聯賽告終，預示了職業足球的衰落。寶路華在經歷了丙組和乙組兩個球季的努力經營，於 1979-80 年球季正式在甲組角逐，這些年會長黃創保獲得了金融界的詹培忠協助主理球隊，組成了一支華洋混合的勁旅。詹培忠是潮州人，但我不覺得他是個「怒漢」，他聰明而心思慎密、言詞銳利、記憶力奇佳，也是一個非常典型的足球發燒友，對球賽有深刻認識，他為寶路華花了不少心血，早年已組織青年軍參賽，之後參加丙乙組角逐，延聘了盧松江擔任教練和邀得一批具經驗的球員，包括甘乃泉、呂勝和、秦禮文、李龍國和李劍虹等，兩年下來，戰績彪炳，一手扶植寶隊晉身甲組。

在甲組競逐的第一個球季，詹培忠聘請了朱永強任教和簽署了黃金福、余國森、安德遜、積奇、黎富榮、李桂雄、施建熙、托魯夫、賓尼及康萊等助陣，一時間給聯賽帶來了莫大衝擊，刺激了入場觀眾人數。

可惜，同是潮州人的黃創保及詹培忠均未能如願，無法看到寶路華爭取到佳績。次季改邀了

張子岱任教，也添加了陳發枝、蔡滿祥、鄧世芬等後起之秀和從精工羅致了門將下稿瑛，但球隊仍無法爭取佳績，這個時期的球壇，精工獨領風騷，壓倒性地傲視球圈。

我在這一個球季通過張子岱的介紹，以客卿身份業餘性質任教寶路華預備組。當年的預備組，是純業餘性質的球隊，球員只領車馬費，球賽則在甲組比賽前作為序幕戰，球員都用與甲組球隊的同一個更衣室，球隊的氣氛和情緒，卻有天淵之別。預備組隊作賽輕鬆，消遙隨意，甲組作賽壓力宏大，球員心情忐忑，班主和教練也是在精神上繃得緊緊的，輸掉了比賽的話，就更是頹喪不堪。

沒想到一年之後，這些甜酸苦辣的滋味，已加諸到我自己身上。由於我把寶路華改頭換面，前期的不穩定局面，令到每一個人都十分緊張而又戰戰兢兢。我感到幸運的是除了會長黃創保的大力支持外，教練和球員的奮鬥和學習精神，最終把球隊推向到一個更高的層次，寶路華在這一個球季，每個人都處於學習階段，學習如何互相磨合，學習共建團隊精神的目標。班主黃創保的投入和大力支持，也予各人莫大信心。黃創保思想敏捷，處事作風快狠準，性格直率爽朗，熱愛足球。他後來能看到自己一手努力經營的隊伍脫穎而出，驕傲不已。

第五章 香港足球的繽紛日子

一支華洋球員混合的球隊，球員間氣氛是否融洽和互相信賴，是球隊的成功關鍵。寶路華當年有幾個主力的華人球員如陳發枝、余國森、蔡滿祥、曾廷輝、施建熙、陳雲岳等都不太諳英語。正如大多數少與英人接觸的華人一樣，他們對於洋人的一言一語，一舉手一投足一眼神，都非常敏感，容易產生誤會；反過來洋將感覺也一樣。許多華洋衝突，通常都是因為自尊受到挑

戰，而其實則大有可能只是無法溝通。我在寶路華把這一點看成重要課題處理，日常運作力求公開公平，即使進餐也盡量做到一餐西一餐中，在華洋之間重點提醒大家團隊精神和互相幫助的重要性，長期以來寶路華華洋融洽，也是大家努力相互尊重和互助的成果。

教練韋利亦從一個非常火爆的性格而變得甚有耐性，對華人球員循循善誘，陳發枝、余國森和蔡滿祥三人在一個球季內的脫胎換骨，成為球壇的天皇球星，他們大概也應該大大地感謝韋利的悉心指導。三人的鬥心和學習精神可嘉，但韋利的毅力和恆心，同樣可貴。

韋利非常勤奮專注，每天都到我的辦公室來，檢討上一場比賽和討論下一仗的細節，部署當天的操練和研究球員的得失，下午則進行球隊操練，華洋球員之間有任何問題，也馬上處理。操練期間對於球員的配合極為注重，分小隊對賽更是重點之一。賽前則坦率交換意見，部署仔細。

副手張子岱同樣在訓練球員方面花了不少精神，其中兩人應該特別要多謝「阿香」，其一是守門員陳雲岳，其二是後衛蔡滿祥。陳雲岳積極肯拼，而且攔截撲救時間判斷甚佳，祇是稍為過重，別人冠之以「肥仔岳」之名，可知其作為守門員他超重的厲害，在他擔任後備守門員期間，張子岱給他予「特別料理」，把他的身材變得相當紮實，而且在撲救上中下三路球時，有長足進步，陳雲岳從第二季開始時有上陣，第三季便當上了正選守門員，他的鬥心和「阿香」的狂練都是關鍵因素。蔡滿祥是一個極快速和具爆炸力的守衛，很多對手忽視他在球隊的重要性，是因為他的底線傳中和長傳不準繩，張子岱每課均加料和他練長傳，結果蔡滿祥後來的出擊，往往都能給隊友帶來入球機會，突出了他後上助攻的威力。

寶路華華人球員經過一兩年在球隊磨練之後，都成為了優秀球員，除了是因為他們自己堅毅努力和獲得教練韋利與和頓的悉心指導外，能夠長期與一班專注和職業精神良佳的外援球員一起操練和作賽，相信是造就他們成功的關鍵。這些華人球員相信在回憶過往的職業足球生涯時，最懷念的日子大概就是在寶路華的時光吧。

那些日子，到底不是輕易可以在記憶中抹掉的。

球隊長期在一個職業化的體系下爭取進步，華人球員即使後來受傷患困擾的曾廷輝和施建熙，和一些後備球員如黎榮富、鄧世芬，及後期加盟的黃華實和張家平等，都應該強烈感受到球隊的職業精神和團體力量。在寶隊最大的遺憾，除了兩度失掉聯賽冠軍良機之外，是看到兩位優秀的華人球員飽受傷患之苦，施建熙和曾廷輝兩人先後都同樣受膝傷的困擾，長期傷患從來都是球員的最痛，但同樣也是球隊的損失。他們的缺陣，對寶隊實力影響頗大，難得的是兩人的堅持和爭取復出的決心。療傷從來都只能是孤單面對的一回事，沒有人可以和你分享。

寶路華在 1982-83 年度球季，以優異成熟的表現在總督盃和足總盃衛冕成功，是年球季結束之後，寶路華在六月邀請了英格蘭的聯賽冠軍利物浦訪港作表演賽。這場表演賽寶隊也借來了英國名將守門員柏真寧斯 Pat Jennings 和新特蘭 Alan Sunderland 兩位球員助陣，以增加吸引力。利物浦當年由皮士利 Bob Paisley 領軍，陣中名將包括了羅蘭遜 Mark Lawrenson、桑拿士 Graeme Souness、漢臣 Alan Hansen 等出色球員，大球場全場爆滿，有二萬八千多觀眾入場，結果利物浦以二比零取勝，贏得輕鬆，華人球員與他們交手之後，方覺小巫見大巫，大有河伯遇上北海之慨嘆。

克捷臣在球季完結後重返英格蘭，其在曼城的舊班主邦特 John Bond 因為接管了般梨 Burnley，所以邀請他加盟。克捷臣的離隊，對寶路華有很大影響，球隊在失去了韋利之後再一次失去了一個關鍵人物，克捷臣與韋利一樣，在推動寶路華的重建，有著莫大的幫助。相繼因有英隊覬覦而離隊返英的，也包括表現一直十分優異的中鋒柏蘭尼，他的離去對寶路華隊同樣是一大損失。

在 1983-84 年度，球隊補入了英援科尼 Peter Foley（前牛頓聯），從海蜂轉會的韓援朴炳徹和從愉園轉會的黃華實，三人都有不錯的表現。另外守門員陳雲岳則提升為正選，亦有出色穩定的演出。球隊在球季開始不久，便贏得了多角賽「彪馬盃」，（多角賽共八隊參加，本地隊伍是精工、南華、愉園和寶路華，外隊有中國上海隊、泰國奧運選手、南韓油公和日本選手隊），加強了信心。這一個球季隨後，也勇奪了高級組銀牌冠軍，是球隊三年

1984年夏天寶路華與訪港的英格蘭球隊曼聯友賽時，在場邊觀戰的寶路華職球員，右起：會長黃創山、前教練韋利、領隊謝東尼、教練和頓、後備陳雲岳、黎榮富、黃達材、施建熙。

裡的第六個獎杯。可惜在聯賽依然無法問鼎寶座，同樣是功虧一簣，在總督盃和足總盃，亦告受挫。

無可諱言，寶隊這一年雖表現不錯，但球隊實力事實上已遠不如上一季，欠缺了克捷臣和柏蘭尼，大打折扣，這令我有點耿耿於懷。

季末寶路華邀請了擁有英國國家隊隊長白賴仁笠臣 Bryan Robson 的曼聯作表演賽，這一仗也有全場爆滿盛況，大球場有 28,400 多觀眾，寶隊邀請了克捷臣回港為寶路華客串，結果與曼聯合演了一場充滿娛樂性的球賽，寶路華最後以二比四敗陣，但球賽令人難忘。

球季完結之後，一切看來都很平靜。卻原來，這只不過是風暴來臨之前的寧寂。

三部曲中的最後一部曲原來最令人傷感，就在一切看來都正在朝著美好的前景進發之際，多重不利的消息相繼發生，聯賽的遊戲規則，突然出現了重大變化。

這一年是我在寶路華的第三個年頭，也是多事之秋的一年。這一屆足球總會把外援球員已經減至五名註冊只四名可以上陣，入場觀眾也應聲大大銳減。隨後在 1984-85 年度球季，足總則決議三名註冊三名出場然後再逐年減至零外援，這是一個頗為倉猝和快速的決定，姑無論背後的動機是因為政治、金錢或自私的理由，但影響卻是宏大和深遠的。

第五章　香港足球的繽紛日子

197

寶路華元老小型球隊最近在修頓球場友賽的一幀照片，左起黎榮富、陳發枝、蔡滿祥、謝東尼、九小總的陸志強、李龍國、曾廷輝。

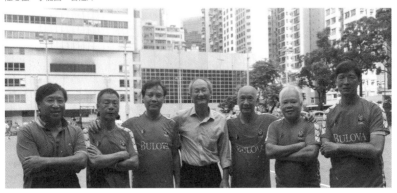

削援政策觸動了寶路華高層的神經，會長黃創保結果表示因為商業理由，毅然決定將球隊退出聯賽。1984 年六月九日，寶路華公佈正式退出甲組聯賽，不再以任何形式參加足球賽。

方覺明日遙遠，轉眼已成昨天。回過頭來看，難免遺憾與無奈。

第五章　香港足球的繽紛日子

第六章　七十年代球星

【六‧一】香港三大球星

香港球壇「三條煙」的光輝歲月，始於 1955 年。當時南華的鋒線以姚卓然、莫振華和何祥友三人為台柱，配合上李育德和朱榮華，形成了一條銳不可擋的鋒線，即為南華奪得了聯賽冠軍，兩年後再添了一個「牛屎」黃志強，更是無堅不摧。這個組合其中最為人推崇的，就是「小黑」姚卓然。

我雖然在幼年時跟長輩到大球場或爬山觀看過姚卓然作賽，但這已是六十年代後期的事，對這位一代球王在五十年代的黃金歲月，了解不多，祇能從前輩口中得知一二。前輩球人都讚譽他技術出眾，盤球、假身、叩射等都十分恰到好處，亦常有意想不到的傳送而能致對手於死地。他雙腿和腳部的敏感度，在壓力下控球和假身誘敵，恍如鋼琴家的一雙手般多姿而又安穩，往往令人看得瞠目結舌。大眾均公認姚卓然是球壇一等高手，贏盡稱譽和錦標。

「師傅」最令人難忘的，卻是他的「蛇腰」，柔軟靈巧，盤球如珠走玉盤，美妙多姿，射門時拗腰抽出強勁的球，尤使人嘆為觀止。前星島領隊「左腳王」許竟成曾告訴我說：「姚卓然得天獨厚，腰軟而有力，動作瀟灑，別人難以抄襲。」曾與他多次並肩作戰的陳輝洪，早年亦對他有同樣評語：「矯若游龍，踢球全不費勁。」

姚卓然在五六十年代名聲極噪，被譽為「香港之寶」風靡亞洲。他曾先後效力過傑志、南華、東華、東昇、流浪和元朗，也代表過早年的中華民國參加過羅馬奧運會，而在亞洲運動會

中，更為球隊奪得了金牌。他除了化名「小黑」之外，尚有一個令人津津樂道的稱號「四盤腳」，來由是五十年代很多球員均以樓底交易收取報酬，姚卓然在 1959 年因有班主以天價四萬元誘其離開南華，所以有「四盤腳」的稱號，當年在灣仔一層樓的價值也祇數萬元而已。

姚卓然掛靴後曾先後擔任過鐵行和海蜂的教練，他當年就曾經跟我說過：「教練工作繁瑣勞神，而且在球賽進行時完全無能為力，還是當球員有趣得多。」但他在七十年代當鐵行教練的數年間，在完全並無優秀球星的助陣下，球隊成績還真的不太差。四十三歲掛靴時不久，「師傅」給周啟奎拉攏為鐵行組隊，擔任教練從丙組開始圖強，兩年後於 1972-73 年度躋身甲組行列，新人輩出，成績位列六強之內，大大出人意表。鐵行當年是非業餘身份，陣中並無星級人馬，祇賴門將郭德先、中堅龔華傑、中場胡順華、前鋒何耀強等幾位經驗老將，配合一班新人作戰，所踢的足球卻甚悅目，成績反優於若干強旅。

當時姚卓然就曾經對我說：「我掛靴前從沒想過當教練，沒有受過正統教練培訓，祇是把我過往經驗傳授，還幸球員專心賣力，成果比我想像的好。」這一年，鐵行贏盡了輿論和球迷的心。可惜祇這麼的一年，辛勤的成果導致五個傑出新人遭別隊覬覦而流失，頓使「師傅」大失所望。

鐵行於 1975 年退出聯賽，姚卓然改投海蜂，可惜海蜂並無發展雄心，「師傅」掛冠而去，而球隊最後賣盤予陳瑤琴女士。

大戰的故事繞樑數十載。

姚卓然晚境比較孤單淒涼，於 2008 年病逝。大家都懷念五六十年代他在南華的時光，南巴回流返港，展開了他在香港的第二次足球生涯的高峰。

就在姚卓然 1969 年掛靴的同時，業餘足球亦告結束，香港足球開始踏進了職業時代。商業機構怡和組成了第一支職業足球隊。也是由於怡和的出現，第二代的天王巨星張子岱，從加拿大回流返港，展開了他在香港的第二次足球生涯的高峰。

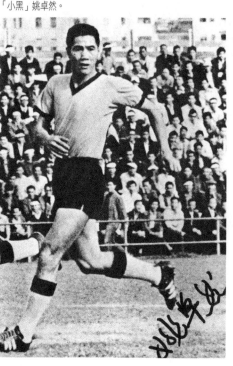

「小黑」姚卓然。

張子岱乳名「阿香」，至今仍然沿用，他出身於星島，十五歲已在預備組嶄露頭角，1959 年投身東華，與知名的球星姚卓然、陳輝洪、吳偉文等並肩作賽，技術出眾，在 1960 年即為當時在《英文虎報》寫專欄的麥他維殊推薦引介下，投效英格蘭甲組的黑池，該隊當年仍為名氣響噹噹的史丹利馬菲士擔大旗。

兩年的英國職業足球生涯，造就了張子岱由初生之犢變成了極具風範和別樹一幟的前鋒射手。返港後他曾與胞弟張子慧並肩效力過星

第六章 七十年代球星

203

島，爭取了優異的成績。在 1967 至 68 年球季，與張子慧一同改投了北美球會溫哥華皇家隊，在怡和宣佈組織職業隊伍之後的 1968 年十二月，張子岱重返香港球壇，其弟張子慧則投身另一支職業隊伍消防。

「阿香」在球場上步大力雄，帶球推進時閃身即越過對手，常能聲東擊西，快傳快射，傳送準確而叩射爽快俐落，完全沒有大多數本地球員的花拳繡腿的小路小氣格局，明顯地是大氣魄大台型風格，讓我來選擇的話，我會說張子岱是六七十年代的最佳球星，難作他人想。誠如黃文偉所言：「他的確是唯一選擇。」

張子岱最初在星島出道時，身材瘦削，動作迅速，在英國黑池兩年後返港，則更見成熟銳利。1966 及 67 年兩度當選為亞洲明星球員，殊不偶然。他也多次入選為中華民國台灣代表參加大馬的默迪卡足球賽，而且常曾分別被邀參與不同隊伍到多國遠征作賽，足跡遍佈，紅極一時，風頭之勁較姚卓然當紅時有過之而無不及。

我同樣懷念他的「第三春」效力愉園的日子，他在 1972 年投身愉園，其時已年逾三十，身材已稍胖，沒有了當年的速度，但球技依然老路縱橫，他改以擔當中場策劃者的角色，傳送致命，後上叩射亦卓越。今天我在電視轉播英超時看到曼城的 Kevin De Bruyne 左穿右插的風格，我就會想起當年在愉園的張子岱，踢法雖不能並論但風格如出一轍。愉園的中鋒鍾楚維和翼鋒劉榮業，以及射手余國傑，就是因為張子岱的準繩傳送而顯得生氣勃勃，把愉園踢法推向新的境界。

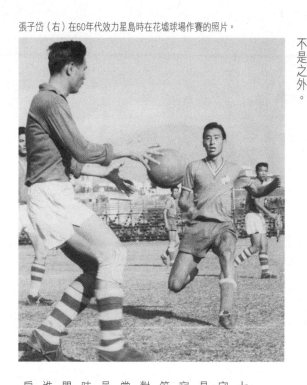

張子岱（右）在60年代效力星島時在花墟球場作賽的照片。

張子岱在愉園隊中別具一格，氣質和風範均與其他本地球員有別。他很能利用球場的深度和闊度，提供大量的準確傳送予進攻球員，有如摩打機器內的活瓣，使球隊活動流暢，並隨意把球賽節奏加快改慢，配合快翼及銳利中鋒，球隊踢法優雅好看。愉園在他加盟後比賽旋律可人，在 1975 年至 76 年球季捧走了總督杯，翌年亦贏得了高級銀牌冠軍。張子岱不久退休，先後擔任過不同隊伍的教練工作，但表現都不大理想。他的天分，顯然是在四枝角球旗的草坪之內，而不是之外。

與姚、張不一樣的天才，是在七十年代大放光芒的胡國雄。我通過守門員朱柏和的介紹認識胡國雄，那是 1971 年，他仍是吳下阿蒙之身，寂寂無名，藏匿在東昇的預備組中，等候他的伯樂。當年在銅鑼灣利舞台對面街口，有一舊式的加拿大餐廳，常聚集一些準備往跑馬地練球的球員，三至四時之間是喝杯茶吃塊包的時刻。當天我與剛轉會到東昇之青年門將朱柏和茶敘，胡國雄從大門走了進來，身穿白色東昇的汗衣式波衫，肩膊上掛了以鞋帶扣連的一對波鞋，

嘴上咬著一根煙，腳上沒有襪子，踏著一對「白飯魚」的帆布鞋，然後，他走在我們跟前坐了下來，朱柏和給我介紹説：「記住這個名字，大頭仔胡國雄，真天才，明日之星……。」對，朱柏和早説了。

胡國雄當時 20 歲，個子很瘦削，一副吊兒郎當的樣子，動作從容而自在，卻原來七十年代的足球員，很多都是這個樣子，部分有識之士稱之為「波牛」，雖然並不屬一種冒犯，但也沒有崇拜之意，那個年代所謂「波牛」，大概都是指一些沒讀過特別多年的書，卻又看來瀟灑放浪的人，尤其喜歡冒險而不愛讀書的逍遙者，如何新華、張耀國、鄧鴻昌……等等，都是一些三天才橫溢的吊兒郎當者，胡國雄的早期形象也相同，他的氣質也的確如此。

在今天的電子世界，在你未親眼目睹一個具天分的球員之游龍身手之前，大有可能在網上已曾看過一些經剪輯的片段，YouTube 自然少不了這些合成創作。但上一代沒有這種經歷，你第一次到球場看胡國雄踢球，那便是你的第一印象，他從東昇跳槽到南華，擁南躉都感到驚奇驚艷和驚訝，此子何許人也？從此，擁南躉更趨瘋狂，胡國雄儼然天之驕子，集「三千寵愛於一身」。

穿上了南華球衣的胡國雄，舉手投足令人看得手舞足蹈。1971 至 72 年度球季，胡國雄配合了當時有最佳守門員稱號的仇志強和智慧型中場黃文偉，加上新秀中鋒陳朝基等多名優秀球星，球隊表現相當驚人，勇奪總督杯、高級銀牌和聯賽的「三冠王」，擁南躉可真樂不可支。也許，天才本來就永遠都是容易被人愛慕的人物，因為他們提供了無限的想像力，讓人沉醉於現實以外的境界。

精工的胡國雄。

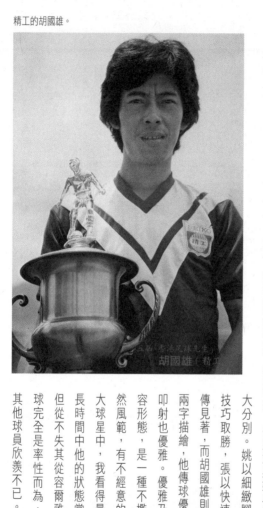

胡國雄（精工）

正當擁南矗都雀躍萬分，享受南華的歷史性輝煌成就之時，卻被潑了一盆冷水，懊喪地看著這位天才球星「蟬曳殘聲過別枝」，轉投他去。剛升上甲組而躊躇滿志的精工，以甘詞厚幣拉攏了胡國雄過檔，從 1972 年至 73 年度的球季開始，這位新一代球王，踏上了新的征途，披上精工戰衣共十四年，協助球隊奪得超過四十項獎杯，沒有其他本地球員可以比擬。

胡國雄踢球風格聰慧過人，他也是像姚卓然般天賦一條靈巧的「蛇腰」，姿態美妙，可以串演多個不同位置，也能配合不同的華人隊友和外援球員而發揮，但踢法與姚卓然和張子岱有很大分別。姚以細緻腳法和刁鑽射門技巧取勝，張以快速叼射和盤扭長傳見著，而胡國雄則可以用「優雅」兩字描繪，他傳球優雅、盤扭優雅、叩射也優雅。優雅乃輕鬆自在的從容形態，是一種不尷尬不勉強的自然風範，有不經意的驚人創作。三大球星中，我看得最多的是他，在長時間中他的狀態當然有起有跌，但從不失其從容爾雅的風格，他踢球完全是率性而為，天分之高，讓其他球員欣羨不已。

隨著精工在 1985 至 86 年球季後宣佈退出香港足球聯賽，胡國雄亦正式退役，退役前精工於 1986 年 6 月 8 號為他安排了一場告別賽，大球場全場爆滿歡送，胡國雄於 2015 年六十六歲時因病離世，自他之後，香港球壇，已然後繼無人。

姚、張、胡三人都是令球迷懷念的優秀球員，在球場上活潑地玩弄皮球，以他們罕有而別具一格的創造力，為球迷提供了豐富的娛樂，賞心悅目的表演。

對他們來說，足球是他們的生命泉源，球場是他們的舞台，他們牢牢地擁抱著二者，才感到真正找到自己。

七十年代也曾有過很多「好波之人」和性格人物，分佈在不同的球隊，令人印象深刻。

精工有位綽號「殺人王」的黎寶忠和很年輕便「光頭」的霍柏寧，在甲組第一年為球隊鎮守後防中路，硬朗異常，加上硬橋硬馬的左衛區永雄，更是不易被攻破的防線，當年享盡盛譽。精工當時也有中場的何新華配合著胡國雄，兩皆傳送準確，陳鴻平瞻前顧後，都是上佳的華人球員。

其實大多數的防守性華人球員，皆具一定水平，而且不斷新人輩出，例如南華的駱德輝、梁兆華、陳細九、馮志明、陳國雄等，都是勤奮善戰的表表者。東昇出道的曾廷輝和從流浪轉投的馬迎祥，亦頗具風格。另外效力加山的謝國強、潘長旺，流浪的黎榮富、宗啟明，愉園的黎新

祥、鄭潤如、黃文光，都是出色的防守戰將。

當年吳偉文上山任教南華時，陣中除了大家都熟悉的門將仇志強之外，最光芒四射令人難忘的兩位傑出表現者，是中堅蔡育瑜和中場的小個子梁能仁，身材高大的蔡育瑜穩健冷靜，攔截出擊均掌握得恰到好處，梁能仁則傳送準確，控制著進攻節奏，伺機為隊友製造不少滲入機會，唯一不足大概是氣力有點不繼之嘆。

其他中場的優秀策劃者為數不少，球迷耳熟能詳的名字包括袁權益、盧福興、李桂雄、張耀國、鄧鴻昌、麥天富、黃達材等，都是助攻型的智慧球員，均曾叱吒風雲過好一段日子。

無可諱言，前鋒射手在對比之下，是比較弱的一環。除了四大中鋒張子慧、陳朝基、尹志強、鍾楚維外，就是「長春樹」的張子岱、黃文偉、胡國雄、陳發枝、余國傑、袁權韜等較為善射，大多數球隊在尋覓外援之時，首先想到的必然是射手或中鋒，以填補實力的不足。

第六章 七十年代球星

209

但經過長時期與外籍鋒將磨練的日子後，又反而令本地的防守球員更益老練，例如寶路華的蔡滿祥和余國森、愉園的梁帥榮、南華的蔡育瑜和張志德，在八十年代的表現，就顯得益加成熟了，他們在效力香港隊時，最能顯現了與往日的分別。

七十八十年代作為一個職業足球員，好可能就是最幸福的一代。生在今天，要以踢球為生，會是孤寂的生涯。

【六‧二】 郭家明與華人教練

在古希臘神話裡，天神宙斯 Zeus 有一個兒子名為阿波羅 Apollo。阿波羅是光明之神太陽神，代表著人類文明和光芒。阿波羅予人的印象是一個精力充沛，血氣方剛的年輕人，容貌端正英俊，精神堅定，安詳和自豪，具邏輯思考和秩序，一絲不苟。在我認識的足球員中，郭家明就是一個這樣的正面人物，七十年代眾多球員中，難覓另一具此形象的人。

郭家明不是一個天才球星，個人技術也不特別出眾，他以努力肯拚和速度度見勝，他在1968年投身流浪預備組，從此就是流浪的不貳之臣。雖然1977年曾因流浪降班後轉投陳瑤琴的加山，但在所有人的眼中，他是一個典型的流浪信徒，畢特利的一個忠誠追隨者。

郭家明是一個極為幸福的男人，他永遠沉醉在與足球的初戀中，你與他聊天，話題永遠是足球。我年少時已認識家明，並與他對賽踢過球，他性格和善率直，今天性情依舊 —— 自信穩重、隨和健談，話題是足球的話，更是情緒激昂感覺興奮，球人球事記憶力奇佳，是一個典型的足球狂熱者，卻也予人快慰暢暢感覺。從投身流浪穿上七號球衣開始到今天的半禿頭，他仍然是一個快樂老實人。

家明今天雖已七十之齡，但仍舊精神奕奕，時而穿梭於內地各省市之間，風塵僕僕，以中國足協教練導師總監身份，為足球導師們講解訓導教練學員的實學知識，毫無倦態。不累嗎？他的答案是：「有足球的日子是不會累的。」

流浪的郭家明（左）和南華的陳世九正進行爭奪戰。

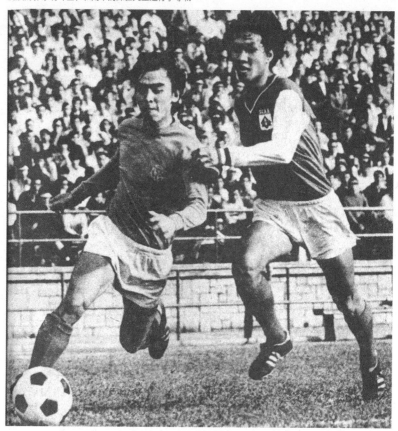

家明一生奉獻給足球，退休後曾擔任過當時銀禧體育中心的教練，專責訓練青少年工作，當過香港隊教練和技術顧問。他持有國際足協及亞洲足協高級教練牌照，現時是這兩個協會的教練導師和技術委員，也曾是中國足球協會的技術主任，這些成就，在香港足球史上，是唯一的一人。

雖然他從來都不可以被稱為天才橫溢的球員，也不是優秀的射手，他只老老實實地踢球，永不言敗的孜孜不倦地學習，生活得像一

個不吃人間煙火的清教徒，但你不能不佩服這個人。家明在流浪效力時自 1970 年起便已多次自費到蘇格蘭和英格蘭參加教練訓練班，並獲得英格蘭足總的教練牌照，開華人球員受正式歐式訓練先河。年僅二十二三歲左右，便是具備教練資格的唯一香港球員。當年華人教練大都踢而優則教，家明可謂走在最前頭的先鋒人物。

教練的重要性，香港要到職業足球發展到好些日子，方受重視，但家明一早便體會到其重要性，並身體力行，而且在往後的日子裡，為足球圈培訓了不少新秀球員和新進教練，對足球付出過不少。

今天大家對教練的看法，自然和從前非常不一樣了。一支國家隊或地方代表隊在國際賽的表現，最能反映一個教練在球隊的重要性，許多教練也就是球隊的經理人，從管理到操練分配，挑選球員到準備工作而致臨場的戰術運用，對球隊的成敗有著重要影響。

阿根廷在 2018 年世界盃的近乎「悲劇」表現，教練森寶利 Jorge Sampaoli 便難辭其咎，他的排陣和戰術令一班世界級的球員無所適從；西班牙臨時陣前易帥，引進希羅 Fernando Hierro 任教，代替因簽約皇家馬德里任教而被炒的勞比迪高 Juken Lopetegui，也同樣陷球隊於尷尬局面，令人錯愕。相反，比利時教練馬天尼斯 Roberto Martnez，表現了他的優秀領導和戰術運用的突出性格，結果雖未能打入決賽，但該隊已一改陋習，前景樂觀。

當然，在球會水平而言，教練更舉足輕重，這兩年在英格蘭同市的曼城和曼聯，在英超的表

現和成績，和他們在選擇領隊教練完全反映了出來，曼城的哥迪奧拿給球隊注入了新生命，曼聯的摩連奴給球隊帶來了混亂和恐慌。曼聯前球員蘇士查 Ole Solskjaer 結果臨危授命，穩定了局面一段短日子。但要曼聯再度稱霸，卻非得翻天覆地改革不可，蘇士查未必能負重任。利物浦找來了高普 Jurgen Klopp 大力革命，花兩年時間把球隊帶領到經過沉寂多年之後的新局面，在 2019 年的歐聯盃稱霸，擁躉歡喜若狂。

不同的教練有本身的教練哲學，但在英格蘭而言，則除了本身具備多方面的球隊管理才華之外，更重要的是能夠融入球會歷史的傳承精神，配合球會的傳統和其內涵；而錯誤的球會領隊教練結合，勢將造成災難性的影響。

英格蘭球會這好幾年大都開始在球隊管理方面作出仔細分家，以往領隊兼教練一人負責掌控球會一切行政管理兼球隊操練排陣人選的日子，大概已不會再有。行政管理與教練分工，已成趨勢，雖然領隊兼教練仍掌握日常操練和戰術運用等事宜，但球員的去留和合約，以及其他財政及贊助等球場以外的事務，已由專人負責。其實德國與荷蘭等國家已經在這方面實行多年，球隊管理學已成大學問。

第六章 七十年代球星

213

西方社會對於管理學是科學抑或是藝術，早年多有爭論。但今天則普遍認定，管理是科學，也同樣是藝術。足球管理和教練工作，同樣是管理學，它集科學與藝術於一身，大概已無疑問。管理是通過有效的方法，去運用一些人力、資金、技術和設備等資源，以達成某種目標。

足球的樂趣

科學乃根據數據和實驗證明視之為為道理，藝術則以技巧去爭取渴求的成果。兩者結合無疑就最理想不過了。我們中國人大概更加明白，如果能夠結合孔子的「知所以修身，則知所以治人」和老子的「道法自然」和「知人善任」，自然是最佳了。祇是，有許多事又實在知易行難。

香港職業足球在七十年代萌芽之時，對球隊管理和教練工作，顯然理解不多，大家都是摸石過河，從長期的摸索和學習中去多加了解，所以早年的足球，我們都在欣賞個別球員的技術為主要目的，那管他什麼戰術不戰術，一個球員如能控球在腳，舞龍舞獅般深入敵陣，過五關斬六將，然後狠狠地射他一記炮彈式的球破網而去，那便足使觀者拍爛手掌了。

今天要能看到一個過五關斬六將的球員，已沒那麼容易。足球已更趨向隊型、戰術和個人技術的結合，毫無疑問，足球進步得比我們想像更快。七十年代的華人足球教練生涯，誠惶誠恐的心態，已是天淵之別。

本地足球不尊重教練工作的態度和立場，則始於七十年代。當職業足球開始引進的時候，教練工作卻並不在同一時期受到正視，培育教練的課程，要待多年後方才開始。當時的球隊教練，全皆踢而優則教的一群，例如郭石、何應芬、姚卓然、羅國泰、朱永強、劉添、衛佛劍、歐彭年等，都是一些掛靴後轉而任教的一群。這些踢而優則教的教練，都是一些令人難忘的可愛人物，他們的出發點是希望把自己經歷的經驗，傳予下一代，但由於不是接受過科學培訓出身，所以比較吃虧。

第六章　七十年代球星

在職業足球開展之初，南華對轉為全職業化球隊甚為抗拒，大概是源於體育會的體系架構之故，所以1970年時的南華，在獲得許晉奎擔任足球部主任之初，祇全職聘請郭石為專業教練，餘皆不變，並以全華班面貌參賽，在面對引入洋將的流浪和全職業化的怡和，南華大大吃虧。及至1971至72年球季因怡和退出聯賽，從中羅致了仇志強和黃文偉，再加上一個從東昇轉會的

足球的樂趣

216

天才胡國雄，南華方全然不一樣。當年的南華勇奪「三連冠」，在隨後的幾年，郭石補入了陳國雄和袁權益以替代轉會精工的胡國雄，亦提拔了蔡育瑜、陳世九、梁能仁、馮志明等，繼續以全華班姿態，與精工等列強進行了好幾年的分庭抗禮較量，郭石在許晉奎於五年後退任足球部主任而退休，這位沉默寡言而深思熟慮的教練，頗為令人懷念。

曾經效力過星島、東方、傑志及南華等球隊的「大黑」何應芬，同樣是踢而優則教的表表者。他曾先後任教過寮國（今老撾）國家隊和青年軍，也在回港後任教過香港青年軍和香港代表隊，之後轉任東昇，是一個多方面都經驗豐富的教練人物，先後培育過不少青年球員，對香港足球貢獻良多，可惜他在東昇任教的日子並不十分得意，隨而退休。

足球總會曾經先後保薦過多人到海外學藝，先而是陳輝洪、窩利士、駱德興三人到東京，然後再有譚漢新、吳偉文兩人赴伊朗，同樣是參加德國教練克藍瑪主持的訓練班，為期三個月，開創了教練須經正式訓練方受認可的先河。這批學員回港後，比較長時間任教職的祇陳輝洪和吳偉文兩人，另外譚漢新畢業後在星島任教一年，即告脫離足球圈，警察的窩利士及怡和的駱德興則分別祇短期任教，結果球壇還是大多由退休球員擔任教職。

球隊當時雖然各自都有教練，但很多教練卻未受太大重視，班主通常都是一切的決策者。球員去留，排陣戰術，皆非教練一人權力。教練負責的祇是球隊的操練，而早期的球隊踢法，又實在不太注重戰略戰術，祇側重球員的長處排陣，讓球員自由發揮，擁有優秀球員的隊伍往往就是取勝的熱門。這個現象，要到七十年代後期方得到大大改善。

陳輝洪是受過正統訓練而又比較穩定長時間擔任教練工作的人物，他協助精工從丙組開始建立一支所向披靡的隊伍，長時期雄霸球壇，七十年代備受尊重。這位曾經效力過東方、東華、傑志、東昇和元朗的防守猛將，年青時性格剛烈和牛脾氣，但對其職業也十分專注，他亦一直受到精工的厚待。

另一位亦曾學藝於克藍瑪的教練吳偉文，也是一位十分專注教練工作的「發燒友」，吳偉文綽號「吳飛」，五十年代職司後衛，名氣頗大，但他的教練生涯，卻頗為顛簸。先後任教過光華、加山、東方等隊伍，時間不長，都未能如願地發揮所長。直至 1977 年被周啟奎力邀上山南華任教，方才如魚得水，當年一批新紥師兄如尹志強、蔡育瑜、陳世久、馮志明、梁能仁等，在其積極操練下，屢創佳績，八十年代初曾因擊敗因傷兵困擾的精工而抛了一句金句「勝之不武」，獲贈另一綽號「牙刷教練」。他在南華會的遭遇，卻是曾經三度下山三度再上山。其他的華人教練，則際遇各有差異，很多在短時期任教後因不受重視而掛冠，長時期仍然任教的，並不太多。

足球總會雖然曾先後聘外國專家到港協助推展這方面的工作，但直到 1976 年延聘了荷蘭籍教練包勤後，方正式比較有系統開設了教練訓練班課程，當時很多現役甲組球員均有參與，其中特別專注訓練青年球員的黎新祥等，更成為了後來成功的表表者。

圓熟、忍耐、和平和保守，是大多數華人教練的性情，但由於班主直接插手管理的多，很多

都幹得並不稱心滿意。由於足球運動不斷在演變，教練的工作愈來愈不簡單，要維繫一支球隊二十多名球員的長期鬥心和爭勝決心，加上隨時需要因應對手而變動的戰術變化，他必須具備承受壓力和處變不驚的性格。

教練個人的性格須包括具備忍耐力、領導能力、溝通能力、毅力、想像力、觀察能力和研究心。這些看來都是我們從許多世界級教練中體會到的種種。也許，除此之外，你也必需要有幽默感，在吃敗仗之後自嘲一番。當然，要在壓力下仍然保持瀟灑，沒有人說過會容易。

八十年代之後，若干隊伍引進了外籍教練，球隊的踢法開始出現變化，而教練工作亦更加受到重視，改變了足球的面貌。

【六‧三】 三大守門員

守門員必須要是瘋狂的，他在球場上所做的一切均不合情理。

他是一個需求身體受到折磨和痛楚的人，容許自己的身體給對方球員練靶，隨意讓對方以炮彈式的射球轟炸，然後左撲右跌的防止皮球飛進網裡，遍體鱗傷在所不計。

他又得隨時以身體作為防欄，即使對方如盲牛般盤球狂奔直衝過來，他也得自殺式地迎撲阻止，甘冒被踢爆頭和衝擊下體的危險，迎難而上。你不會看到一個懼怕和閃縮的守門員，這不會是守門員的性格。

他堅持兩條門柱之間是他的最後底線，他討厭在禁區內受壓迫和被欺凌，而且堅信自己可以阻擋任何刁鑽的來球，這種英雄式的崇尚，很多時也會使得他沉溺於左飛右撲的幻想之中，雖然目的明確和動機純潔，但這個人永遠像一個矛盾的球場貴族，他只能在受苦受難的情況下，始可感到稱心和擁有一種滿足感，從而被所有人敬重和讚賞。奇怪的是，我們對於守門員這種唐吉軻德式的荒謬和信念，從不去譏笑，反覺其意志和熱誠，值得大家欽佩。

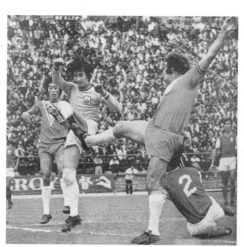

南華仇志強勇戰精工「大水牛」華德和胡國雄的夾攻。

身負重任者都是一些寂寞的心靈，這個自我封鎖在禁區內的孤獨者，即使整個球場均在吶喊或歡呼，他都逃避不了那孤寂的感覺。

他從小就有這樣子被認為是難以理解的怪異性情，母親常常都說：「個個孩子都踢球，為什麼你的球衣特別的骯髒？」母親大概都不明白，守門員骯髒是因為他勇猛呀！

守門員永遠是個忠貞的戰士，即使前場球員或守衛大失水準，只要他堅守最後防線力保不失，對手也無可奈何，所以他是永不言棄的人。我們都知道，守門員本來就是一個不一樣的球員，他穿著不同顏色的球衣，手帶手套，而且可以在門柱後邊放一樽飲品以便隨時飲用。

他孤立於其他隊友以外，有自己的獨特的一套訓練方式，有自己的法度和原則，這是因為他在球隊的位置特別敏感，任何輕微過失，也可能導致嚴重後果。由於碰撞和跌倒的機會特別多，他的骨頭和關節非得結結實實不可，所以操練左飛右撲之餘，更需要注重肌肉的韌性，以承受關節的壓力。我們可能許多時看到守門員悠閒地漫步觀戰，但其實他無時無刻不在警惕自己，要打醒十二分精神，否則隨時給對手一記冷箭而飲恨。所以注意力集中是守門員的守則，心理壓力不小。

嚴格來說，守門員要比其他球員更認真去操練和對待球賽，其他球員偶一錯失或可由其他隊友補上挽救，守門員本來就是最後的防線，他可以為球隊爭取勝利，屢救險球；他也可以在一念之差，為球隊帶來敗仗的苦果。

曼聯的門將迪基亞 David de Gea 就是常救險球為球隊贏取不少勝仗的守門員。但在 2018-19 球季後半段，卻慘失一些輕率球而遭到唾罵。七十年代南華門將仇志強，許多時雙手為南華力挽狂瀾而爭取得勝利，但在東昇兩年，屢遭挫敗而遭揶揄。可知守門員是那麼地容易從英雄一下子搖身而成罪人。

當足球戰術都在講求如何去踢更具效率的滲透進攻方式的時候，門將個人雙手就可以把美妙的入侵破壞而使對手沮喪。卻又可反其道而行。

但除了破壞之外，守門員同時是一個在球隊反攻時的一隻重要的棋子。接得來球之後大腳向前場踢出，期望隊友可以爭得皮球的舊式踢法，已經愈來愈少見到。進攻從守門員開始是大多數隊伍所採用的方式。守門員要有良好的觀察力，能以最快速和準繩的方法，把球交到隊友腳下，從而由防守急轉為進攻，反守突擊一直都是突破對方防線的最有效方式，一切從守門員開始。

利物浦的守門員阿里森 Alisson 和曼城的艾達臣 Ederson，都是從防守策動球隊反攻的出色人物，他們對球隊的貢獻弘大，傳統式的門將踢法，已漸次被新式踢法所取代，大家對守門員的要求愈來愈高，他們對球隊的價值也愈來愈受重視。

香港足球在七十年代也曾有過多名出色的門將，例如郭德先、梅永達、邱志強、張耀東、朱國權、廖俊輝、甘乃泉、陳雲岳、盧國華和一些外援如卜鎬英、黃金福、貝斯利、奧遜等等，

第六章 七十年代球星

守門員朱柏和。

都是身手不凡的人物，但如果要選三大門神，我的選擇會是朱柏和、何容興和大馬外援仇志強三個了。

朱柏和，綽號「朱飛」，有點像古希臘神話中的酒神戴奧尼索斯Dionysus，一個俏皮、反叛和創意無限的代表，清醒時魅力非凡，卻也可以在脾氣失控時變得瘋狂。三大門將中，第一個嶄露頭角的就是朱柏和，敏捷的身手和優異的彈跳力，技驚四座，六十年代末期祇十八之年已為星島把關而聲名大噪。長了披頭士的長髮，一臉傲氣地站在兩條門柱之間，從來不懼任何來球。但一如戴奧尼索斯一樣，朱柏和同樣命途多舛，就在他鋒芒畢露之時，因為沉不住氣而遭紅牌所逐，並且被罰停賽了多月；而他在星島的位置，就這樣子給三大門將的第二位所取代了，他就是「高佬」何容興。

朱柏和之後輾轉投身流浪與消防，但都不大得意，轉會東昇後發奮圖強，曾經有過一段快樂時光，後來加盟愉園，卻又一次火爆過度打架而被罰停賽，戴奧尼斯典型性格。

但在我的心目中，這位曾經多次代表過香港隊的門將，是一個守門奇才。「朱飛」

第六章 七十年代球星

223

為人率直，談笑風生，詼諧幽默，有他在的場合，必然氣氛歡暢，是七十年代球壇的一個性格人物。

三大門神的第二位何容興，身高六尺二吋多，手長腳長，在十八歲披上星島戰衣後，即告扶搖直上，亦曾多次被選為當時的台灣代表以中華民國身份踢默迪卡盃賽，而且演出優異。「高佬興」曾先後效力過多支球隊，包括星島、東方、精工、光華和南華，均曾屢救險球而受稱頌。其中一個特別之處，是他善救十二碼球，每每在關鍵時刻救得十二碼而受英雄式的歡呼，可惜的是，他曾兩度傷手而受到打擊，多少影響了他的足球生涯。

三大門將中最多人談論的，自然就是來自馬來西亞的華人球員仇志強了。

仇志強一九七零年到港尋求發展，他十

七十年代被譽為最佳守門員的仇志強。

分聰明，抵港後只應允客串流浪三場，然後看準足球界環境方再尋找出路。他的選擇十分正確，瀟洒的身手吸引了當時的班霸怡和，以高薪把他羅致旗下。但只一年，怡和即因不滿足球總會的行政而退出聯賽，仇志強因此轉會到南華，這一次的轉變，開展了仇志強在港的職業生涯的黃金日子。

仇志強有「神經刀」的稱號，但顯然並不貼切，他為人冷靜而跡近冷酷，沉實而深思熟慮，從來不會有一些衝動和火爆的行為，他也曾經學習功夫和跆拳道，步伐穩健而且臂力和掌力都能避實就虛，很是一副不容易動搖而又矯若游龍的樣子。

他投身南華的那一年，剛好是黃文偉、胡國雄和中鋒陳朝基投效的同年，南華在無後顧之憂而在前線水銀瀉地踢法之下，勇奪總督杯、銀牌和聯賽「三冠王」的美譽。三年光芒四射的日子，仇志強被冠以「亞洲鋼門」的稱號，成為了擁南薑的寵兒。三年後東昇以重金力邀其加盟，哄動球圈，但表現並不理想，只兩季，又再重返南華，再度受捧。仇志強在二零一八年因心臟病離世，祇六十九歲，他的守門員生涯，令人難以忘懷。

【六‧四】四大中鋒

現代足球對一個中鋒球員要求十分多樣化，射門只是其中一項任務，他需要在失球時馬上設法搶回來，他需要球不在腳的時候奔走以製造空間予其他隊友，他也需要具備準繩的傳送和優美盤扭功夫，這與傳統的中鋒踢法已是完全不一樣的概念。

曼城的阿古路 Sergio Aguero 雖然在入球方面已破盡紀錄，但領隊哥迪奧拿仍要求他去製造空檔和搶截方面多做一點；同樣地，利物浦的菲爾米諾 Roberto Firmino 的主要任務之一，是擾亂對方的防守而得四邊亂竄，協助隊友滲入。祖雲達斯的朗拿度是超級射手，但他同樣是傳遞功夫十分到家的翼鋒，而且穿插於左右邊線和中路之間，熱刺的射手簡尼亦然。

球隊的入球任務，已分由中前場所有球員負擔，中鋒就成為了八面玲瓏的人物，否則難成氣候。前鋒角色在比賽中相互大兜亂，位置交替的踢法，給防守球員製造極大壓力，加上失球後即反過米攔堵對手，也加快反守為攻的步伐，使球賽來得更加快速和爭持激烈，而進攻足球的踢法，也就更加悅目了。要全方位配合，這對球員的體力要求，就更加大得多。

球賽的入球責任，是射手不能推卸的任務。一個典型的射手，每個球季最低限度的要求大概是 30 個入球。一些世界級射手的確朝此目標去做，例如蘇亞雷斯 Luis Suarez，李雲度斯基 Lewandowski 就是典型例子，美斯 Messi 和朗拿度 Ronado，則屬出世再入世的天才人物。然而，大家更驚異的，可能是一些現代射手角色，已經變得多樣化了，踢法飄忽和搶截勇猛，包括機利

七十年代為消防披甲的中鋒張子慧。

士文 Griezman，簡尼 Harry Kane，亞古路 Aguero，麥巴比 Mbappe，沙拉 Salah 等等，都是現代射手的典範，跑動量大和入球效率驚人。

足球不斷在演變和注入新的構思，未來一個中鋒的想像空間，廣闊宏大，遠較我們的想像更多元化。

回顧七十年代的香港射手，一個球季有 30 個入球的人不乏好手，最惹人回味的「四大中鋒」，令球迷津津樂道的人物就是張子慧、鍾楚維、陳朝基和尹志強。

張子慧乳名「阿平」，十四歲之年已在甲組為星島披甲，比任何一個球員都早出道，較之有「神童」之譽的十六歲成名的黃文偉，張子慧是「前輩」了。我要到六十年代後期方親身目睹他的身手，初期看這位驚人射手，也祗能偶而爬山觀之，從前輩口中所述的道聽途說，指出他甫一出道，即告鋒芒大露，衝鋒陷陣，勇往無畏，被人冠以「拼命三郎」的稱號。他是張子岱的弟弟，當年在星島雙雙為球隊披甲，兩兄弟均是左右腳

俱佳的雙槍將，兩人拍檔，屢創佳績，在 1967 年為星島在金禧杯冠軍賽中以三比一擊敗警察而稱霸。翌年與張子岱一起投身加拿大的溫哥華皇家，一年後重返星島，後轉投過消防和精工。張子慧亦曾於 1963 年和 1965 年兩次與兄被選為當時的中華民國台灣選手，與姚卓然、黃文偉等同隊奪默迪卡盃賽冠軍。

張子慧從加拿大回歸時已稍胖，但仍衝勁十足。他的踢法是典型的舊式中鋒類型，他雖然身材並不高大，但動作快捷和攝位聰敏，在禁區內只半步空間即可拉弓叩射，而且射球「腳腳七注」，腳力萬鈞。他踢球風格實而不華，沒有多餘的盤弄，充滿激情和勇猛。我沒有見過一個比他更專注和拚命的中鋒，我對張子慧的性格諱莫如深，但看他踢球多年，就可理解到這是一個永不言敗，未到黃河心不死的忠實戰士，而且體能優秀，後繼者難以比擬。他是眾多中鋒球員中，踢球生涯維持得最長久的一個。「阿平」掛靴後移居加拿大，今天雖已七十多歲，仍熱愛粉墨登場踢衛生足球，很多時回港渡假，亦喜上陣客串，勇猛如昔，快樂心境依舊，十分難得。

如果大家都曾經看過效力英格蘭曼聯時的朗拿度（現效力意大利的祖雲達斯），大概都不會忘記這位高大靈巧而爆發力驚人的射手，在此之前的 2003 年，只是一個在葡萄牙披著士砵亭球衣的瘦削黃毛小子，但因為一場友誼賽改變了他的一生。這場比賽是士砵亭為了慶祝新球場艾華拉迪球場落成而舉行的。對手是英格蘭的曼聯，朗拿度當時是士砵亭陣中的射手，表現竟然讓曼聯的守衛疲於奔命，大家都對此子的技術嘖嘖稱奇。球賽結束下來，士砵亭以三比一擊敗了曼聯。球賽結束後，曼聯領隊費格遜馬上找星探深入了解這位只十八歲的年青人。只兩天，費格遜以一千九百萬歐羅，把朗拿度據為己有，而這位小伙子，便從此踏上青雲之路，今天就是眾所週

效力南華時期的陳朝基。

知的天皇巨星了。

同樣是一戰成名的故事，也發生在本土出生的中鋒球員陳朝基身上。陳朝基是夢想成真而無需經歷荊棘滿途的神話，七十年代前在還未夠二十歲之年，陳朝基與朋友一起參加了夏令杯足球賽，他便個人獨取了十四個入球，當年的南華足球部主任周志強，毫不猶豫就把這位身高六呎的健碩中鋒招上了「少林寺」，踢正選中鋒。從未踢過甲組的陳朝基，只花了九十分鐘，

名字已經響噹噹家傳戶曉，第一個球季即 1968 年至 69 年，就射了二十二個入球奪得該年度的神射手獎，翌年更以三十一球的記錄再奪射手獎，完完全全是一個現代的夢境成真童話故事。

陳朝基步伐強而有力，爆炸力驚人，渾身是勁，踢球全無雜念，只一心要射球入網，直接而簡單，全無花巧。我從小便認識陳朝基，並曾與他並肩踢球，他性格溫厚，純情而無機心。他可以突然之間和何祥友和黃志強等一同披上南華戰衣作賽，並且不到一年甲組生涯，便被選為代表中華民國台灣參加默迪卡盃，這幾乎令他每夜夢迴時，都捏痛自己去感覺一下自己是不是在做夢。

替南華披戰衣五年之後，陳朝基轉投班霸精工，對南華來說，損失可不小。陳朝基接受了新的挑戰，並與舊隊友胡國雄一起作戰，1974 至 75 年球季精工的鋒線有華德、居理、曼紐、祖仙奴、胡國雄和張子慧、再加上陳朝基，可謂射手「氾濫」，把對手嚇壞了。

但沒幾年陳朝基因長期受大腿筋的傷患困擾，悄然引退球壇，結束了他的足球傳奇生涯。他大概永遠忘不掉南華的日子；而南華擁躉，亦不容易忘掉這個神奇小子。陳朝基在他的童話故事落幕之後，繼承了其父的餅店生意，開展他的另一個奇遇。

隨著陳朝基的離去，南華很快便找到了一個替代者尹志強，另外一個同樣身材高大，勇而無畏的中鋒材料。

第六章 七十年代球星

尹志強披上上南華戰衣時只十八歲，在 1974 年至 75 年的球季，南華隊中人才鼎盛，由郭石執教，守門員是黃金福，後防是駱德輝、羅桂生、梁兆華、郭錦洪及陳世久，中場是陳國雄、蔡育瑜、黃文偉、賴汝摳、符志光，前鋒線是馮志明、葉尚華、梁金發、尹志強、施建熙和陳錫祥，大都是年青力壯的鬥士，尹志強獲得了厚實的助力，受到磨練，翌年即協助球隊奪得了聯賽冠軍，並展開了南華在聯賽的「三連冠」生涯。

「尹佬」以頭球攻門見著，衝刺力驚人，相貌堂堂而威風凜凜。如果張子慧是《水滸傳》中的「拼命三郎」石秀，那麼「尹佬」就是水滸傳裡的「急先鋒」索超，兩人都急性子，踢球乾淨俐落而沒有花巧。適逢香港代表隊在新教練包勤 Frans Van Balkom 執掌下以全新姿態出現，「尹佬」與另一中鋒鍾楚維，雙雙成為了港隊的前線殺手，樹立了在香港隊的堅實地位。鍾楚維當年已是老大哥，「尹佬」隨之學藝，變了阿維的「半個入室弟子」。「尹佬」因患癌病而在五十三歲之年病逝，令人惋惜。

七十年代的最佳中鋒，許多人的必然選擇，是愉園射手鍾楚維。但「大隻維」成為中鋒，開始時卻是頗為「濫竽充數」的巧合。這位早於 1965 至 66 年球季已出道的球員，原本是以後衛身份在流浪打出名堂。據他所憶述，他是因畢特利「欣賞」他的「高大威猛」而安排他在後防位置的。鍾楚維 1968 年開始改投愉園，改以輔鋒身份出戰，後因陣中中鋒陳中傷了腳，需人替補，鍾楚維因「高大威猛」所以正式以中鋒身份列陣。就這樣，他在這個位置霸佔了十個年頭，成為了亞洲中鋒的表表者。

愉園中鋒鍾楚維。

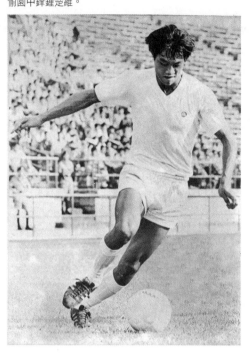

鍾楚維斯文健談，不偏激不粗魯，他是七十年代中鋒猛將，控球技術最好的一個，也能善用假身，而且踢法飄忽，後衛不容易對付，這些球技背後的秘密，就是因他在年青時更勤力苦練的成果。在張子岱加盟了愉園之後，鍾楚維更是如魚得水，聯同快翼劉榮業，成為了愉園前線的「鐵三角」，在 1975 年和 76 年為球隊贏得了總督杯和高級銀牌的佳績。

在包勤掌管下的香港隊，「大隻維」更成為了重心人物之一，在 1978 年香港隊參加新加坡世界盃亞太區 A 組外圍賽事時，他亦是港隊取得小組出線權的大功臣。

鍾楚維在 1981 年後掛靴退役，球壇從此難覓比他更好的後繼者。今天我所見到一些前鋒球員在禁區內迎球如踩炸彈，每每令我想起「大隻維」以腳面黏得來球，轉身叩射的技巧。

「大隻維」退休後，球圈中鋒除了尹志強較出色之外，便是洋將天下了。

【六·五】香港代表隊

足球總會會長霍英東在七十年代代表香港出席多次亞洲足協和國際足協的會議，大力推動兩協會委員承認中國作為成員的資格。在 1974 年伊朗德黑蘭亞運會期間，終得償所願，亞洲足協把當時中華民國的台灣逐出會，而中國大陸因而得以鋪路在七十年代末期重返國際足協成為會員。

這一舉動深具意義，中國因而可以再正式參與國際足協和許多國際組織所舉辦的比賽，包括一些地區之間的友誼足球賽，香港亦因而在七十年代末期始，與中國球隊交戰作賽。而香港代表隊亦重新定了位，五十年代活在中華民國台灣代表隊霧霾的日子，一掃而空，香港球員的優異分子，已不再被選為代表中華民國台灣比賽。

香港代表隊在教練何應芬的領導下，首度以全港精英人才在 1973 年參加了在南韓漢城（現為首爾）舉行的世界盃外圍賽，雖然未能順利出線，但已奠定了新的香港隊形象，香港隊在 1975 年再度由何應芬任教，參加在港舉辦的亞洲盃外圍賽小組初賽，參加隊伍包括中國大陸、北韓、日本、新加坡和汶萊，爭奪出線亞洲盃決賽週資格。香港隊在單循環分組賽中，以三比零擊敗汶萊，與同組的中國隊晉級四強，港中首度在國際比賽交鋒，大球場全場爆滿。中國隊大都是老將擔大旗，包括胡剛、戚務生、徐根寶、李寧、容志行等，全皆身經百戰，祇是大多數年過三十。此仗香港隊演出非常傑出，以攻為守，全場主動，陣中以胡國雄、郭家明、鍾楚維、劉榮業、鄭潤如、黎新祥、曾廷輝等狀態甚佳的球員壓陣，受球迷的大力鼓勵，踢起來甚為機動流暢，

可惜在近完場前被容志行偷襲得手，以一球飲恨。

港隊於三天後，再次在全場爆滿的情況下，決戰北韓，爭取晉身決賽週。這一仗結果被譽為「香港史上最精彩刺激的一仗」。當天港隊的陣容是守門員張耀東（朱國權其後入替），後防黎新祥、曾廷輝、鄭潤如和陳世九，中場郭家明、胡國雄、鄭國根，前鋒馮志明、鍾楚維、劉榮業（施健熙其後入替）。球迷吶喊助威之聲，震撼埔頭，港隊以落後比二完上半場，下半場全力反撲毫不氣餒，中前場予北韓很大壓力，終在十九分鐘由胡國雄追回一球，士氣大振，下半場在三十九分鐘再入一球扳平，拉成均勢下加時再賽，港隊的快傳快攻，兩翼側擊的踢法，終於帶來了突破，鍾楚維一記妙傳，胡國雄叻射中的，在加時下半場的九分鐘，以三比二反超前，全場哄動，滿以為勝券在握，誰料只一分鐘，由於鄭潤如後傳朱國權失誤，大意失荊州，讓北韓偷襲得手，追成三比三。十二碼決勝負同樣高潮迭起，結果雙方皆有得有失，而港隊則以十對十一的結果，飲恨大球場。

如果不以成敗論英雄，這一場比賽可以說是有史以來的高水平佳作，所有球員正值如日中天狀態，並且士氣激昂，這場球賽緊張刺激，高潮此起彼伏，但賽果對港隊頗為殘酷。通過這一次的賽事，香港倒洗脫了「太子兵」的惡名，建立了信心，更大的成果是香港從此獲得球迷認同，樹立了受到尊重的地位。

外籍教練包勤 Frans Van Balkam 在 1976 年走馬上任，香港隊又再一次以全新面貌參與 1977 年在新加坡的世界盃外圍賽的第一組初賽圈，這次賽事乃由五支隊伍先以單循環作賽，然

後由榜首兩隊決戰爭奪出線到第二圈的資格。香港隊表現鬥志衝天，精彩地以四比二在首循環先勝印尼，隨又再以二比二賽和新加坡，之後以二比一勝泰國，然後以一比一賽和馬來西亞，以不敗之身與新加坡爭出線權。包勤挑選了的正選陣容是，守門員朱國權，後衛陳世九、蔡育瑜、曾廷輝、潘長旺，中場郭家明、梁能仁、鄧鴻昌，前線馮志明、鍾楚維、劉榮業。比賽爭持激烈，就在上半場三十六分鐘，鍾楚維左路突破，交劉榮業成功破網，下半場以李桂雄和胡國雄入替蔡育瑜和梁能仁，但雙方均再無入球。劉榮業的一腳定江山，把香港隊推進到外圍賽的第二圈。香港隊凱旋，聲震香江。祇是第二圈卻力有不逮而出局。

球圈當時有相當一部分人對外籍教練包勤不大滿意，但其實包勤為香港足球帶來了不少改善，先是港隊精神的再度重建，繼而是創新了教練訓練班的課程和系統，為香港走向新紀元而鋪路。除此之外，在職業層面也改變了球員的負責態度，祇是短短三兩年間，他為香港足球算是樹立了無形的新形象，足球往後的發展也實在得益不少。

四年後港隊捲土重來，在外圍分組賽的第四組參賽，借用了精工的教練盧保和陳輝洪任教，出戰澳門、北韓、日本、新加坡和中國，港隊在編組賽中以零比一敗給中國，被安排到與北韓和新加坡同組，結果兩戰兩和，出線再一次與中國隊相遇，首度在國際賽事中，兩隊進行生死存亡的一戰，勝方便與北韓爭奪出線第二圈外圍賽資格。1980 年十二月三十一日除夕夜，中港大戰爆發，大球場高朋滿座，港隊一直佔了上風，但無法取得入球，最終又一次在十二碼決勝負時以四比五落敗，無緣出線。數日後中國隊以四比二擊敗北韓而晉級。

(George Knobel)

香港在 1985 年有一次大好良機，今回改由郭家明領軍，以老大哥胡國雄和劉榮業押陣，爭取 1986 年世界盃出線權，香港在亞洲區第四組 A 組與中國、澳門和汶萊同組，形勢有利，但必須要超越中國隊，餘下對手應不難對付。賽事取主客制，港隊在 1985 年二月十七日，在主場以零比零賽和了中國隊，隨後再先後以八比零和五比一大勝汶萊，之後亦相繼以二比零勝澳門，決定性之一役對中國隊，於 1985 年五月十九日在北京工人體育館舉行，電視台和電台均有現場轉播，極為哄動，兩隊均以五戰四勝一和同分，中國隊卻以得失球優勢佔優，只要賽和香港隊即可出線。

這一場著名的「五一九」大戰，郭家明選用了正選球員是守門員陳雲岳，後衛張志德、梁帥榮、賴羅球、余國森，中場黃國安、顧錦輝、陳發枝、胡國雄，前鋒雙箭頭是尹志強和劉榮業。港隊踢法以穩守突擊為主，上半場十九分鐘港隊在離門二十五碼得一罰球，胡國雄撥交張志德叩射入網，一球領先。中國隊在三十一分鐘由李輝扳平，下半場雙方力戰至六十多分鐘，顧錦輝迎得一中國隊守衛一記錯誤解圍球，即時勁射中鵠，港隊就憑此球取得勝果成為小組冠軍，再一次掀起港人的興奮情緒。此役同樣是足球史上的經典之作，郭家明和球員的努力付出，終獲成果，球隊返港時受到英雄式的歡迎。可惜在三個月後，在第二輪的比賽對著日本，主客制兩場以零比三和一比二敗陣，重蹈喪失進一級的良機。

香港代表隊此後由於足球漸次衰退而球員水準大降，已難再有相等的哄動熱潮出現。在回憶起香港足球的光輝歲月的時候，七八十年代的香港代表隊委實教人咀嚼回味。當年的代表隊反映了職業足球水平和一代球員的成長，通過多年與外援作賽的磨練和經驗，技術顯得成熟且風格自成，之前和往後都不再一樣。可惜在不可思議的變化中每況愈下，香港足球顯得相當乏力。

第六章 七十年代球星

235

【六‧六】香港足球的未來

黃氏兄弟黃創保黃創山創立了精工球隊，隨後又再創立寶路華球隊，前者激活了職業足球的生命力，刺激球壇興旺了好一陣子，後者觸發了職業足球的病徵，引發它的倒退和反思。

精工在七十年代初的出現，顛覆了足球圈，黃創山持續反傳統地把球隊發展成香港足球的開拓者和倡導者；而黃創保旗下寶路華的冒起，把職業足球間接推向了沸點，然後大家突然發覺，香港根本沒有足夠的配套和條件去持續發展職業足球，十多年的浮誇風光瞬眼完結。卻原來，在熱鬧繽紛的日子背後，足球嚴重地缺乏理想的行政管理制度和架構、缺乏足球場地、缺乏新秀球員、缺乏金錢，更缺乏足夠的觀眾，簡而言之，這就是職業足球沉淪的五大理由。

香港職業足球從燦爛走向平淡，再從平淡走向衰落，像是一早已擬定的劇本，大家其實很早已預知足球圈多方面均力有不逮，香港還沒有準備好全面持續推行職業足球的發展條件和能力，而政府當年的助力也絕無僅有。

寶路華在 1984 年退出聯賽的兩年後，精工也確實體會到削援的嚴重性和破壞力，祇好也宣佈退出聯賽競逐，球場亦因而變得更加冷清。足總企圖在 1989 年重新引入外援政策，希望刺激足球圈再度興旺起來，這也實在有點諷刺，可惜亡羊補牢並無實效。雖然之後曾經有過兩三年似乎是「小陽春」的日子，亦終告落幕，香港足球重歸平淡。很多事情在過去後我們才醒覺，醒覺時已經過去了。

很多熱心人士企圖力挽狂瀾，花了不少心血欲把足球之火重燃昔日光輝，問題是上述五大困難不獲處理解決，難言復興。

職業足球在若干程度上是金錢的遊戲，中外皆然。五十年代半業餘時代開始，球會的成立若無具財力之士在背後支持，不可能維持。從四十年代的胡好、五十年代的霍英東開始，到七十年代的周志強、陳瑤琴、畢特利、許晉奎、簡煥章，而至黃氏昆仲黃創保黃創山、林氏兄弟林健名林健岳和余錦基，到後期的伍忠、羅傑承、伍健、林大輝等等，都是投資推動足球的熱心人物。

香港與外國足球的運作不同之處，是外國球會乃一個社區性的體育團體。這個社區提供球場讓該地區群眾可以共同建立一支代表性的隊伍，讓大家一同分享足球的樂趣，有些球會世代相傳，而地區性的群眾則視之為身份的認同，對於這些群體來說，足球關乎所有當地的居民，關乎球員，關乎球場也關乎支持的觀眾，足球是大家的。譬如西班牙最成功的球會巴塞隆拿，其股東就是加泰隆尼亞地區的居民，球會的盛衰，與他們息息相關。又如意大利的拿玻里，球會是那不勒斯的榮耀。英格蘭球會則都屬地區性，擁躉力量足以影響球會的大小決策。

第六章 七十年代球星

香港足球並無這種體系，具財力的人士支持創建一支球隊，純然是興趣使然。問題是，當這種「興趣」越來越昂貴，而在球賽中的直接或間接收益無法成為正比時，加上足總在行政上可能引伸出來的怒惱和不公，這種「興趣」的投資者必然漸感意興闌珊，再加上不同的人為因素或政治因素，益加速其引退之心。

在七十年代職業足球最初推行的時候，很多人可能都會憧憬足球在贊助和入場觀眾遞增的情況下，也許能引入更多贊助資源帶動投資者的興趣。但經過長時間的印證之後，證明不是這樣的一回事。相繼有不少球會在此情況下退出，包括如光華、市政、加山、海蜂、仙特霸、菱電、流浪和最早期的怡和等等。

職業足球的發展欠缺財力的話，萬事不成。

另一方面來説，當年香港缺乏球場和長期培訓青少年球員的計劃，是第二個不能延續發展職業足球的關鍵因素，兩者合而為一，是因為沒有足球場則青訓計劃是空談。七八十年代的球會所面對的困難是，除了南華之外，所有球會的甲組隊在操練時，球場必須通過申請然後由足球總會配給；如果分配不來，球隊便練兵無地，只可在跑馬場的外圍，或者跑到去硬地七人小型球場練兵，實路華便於八十年代於維多利亞小型球場操練。甲組隊尚且如此，預備組和青年軍的操練，更是無地可容。當時批評甲組球會不注重青訓者，大概並無體恤這種情況。

另方面，足總當時亦無理想計劃、人才和資金，去大規模設計和實踐從學童開始的青訓系統。

沒有青年新秀接上來，本地球員水平當然大降。七十年代我們看到的優秀球員，是六十年代自我在硬地小型球場孕育出來的無名英雄，並非屬有組織性的體系所培訓。當我們看到七十和八十年代的胡國雄和之後的陳發枝，那已經差不多是足球新秀球員「最後的貴族」，自此能與他

們相提並論的球星，已屬鳳毛麟角。

後繼無人和缺乏球場是發展職業足球的死結。在缺乏財力，球場和新秀球員的情況下，要挽留人才和改善行政管理架構，就相應地不容易。整體水平下降，觀眾也就不來了。

足球總會在處理職業足球方面的運作，乏善足陳。無論人才和體系都追不上，在向政府爭取多建場地和設立青訓計劃的工夫上也欠完整性，做得不足夠。理論上，政府沒有參與提倡職業足球的理由，但在有計劃的條件下，發展足球運動如青訓和區際比賽甚而校際足球，足總早年實應大力爭取政府在政策方面傾斜，在場地和資金上協助。

足球總會當年顯得相當乏力，今天職業足球已見萎縮和了無生氣之時才見2011的《鳳凰計劃》，從頭再來就顯得絕不容易了。十年樹木百年樹人，優秀球員豈能說你要他們上來便可以馬上大量出現？

推動足運和提倡這種運動，大概不可能是個人或民間團體可以辦得到的使命，這方面的問題和發展建議，許多有心人士都曾經談過。民政事務局在2009年十二月發表過的發展報告，「我們是香港──敢於夢想最後報告」其中對足球歷史背景和願景，都很仔細論述，有關發展的建議，也十分全面，是一份很深入的研究報告，祇可惜，那已是遲來的春天。

當然，我們也不能抹煞近年來一些有心人士的熱忱，默默地在協助推動青訓工作大有人在，

例如「精英運動協會」成立的校園活動基金會，就熱心地為不同學校提供多元化的活動；又如南華會為期五年的青年培訓計劃和其他不同形式的足球學校等，都很難得。另外賽馬會亦大力資助區際足球，配合著青訓工作，多方面算是比前積極多了，但畢竟仍未造成足球發展大氣候。

足總在推動聯賽發展方面，則仍是為人詬病的多，人的因素大概又是毛病。

從多方角度來看，香港大概暫時並無條件發展全職業足球聯賽。首先還得先從鋪設基礎工程起步，包括大量建設不同作用的球場、全面由學童開始的青訓體系、不同等級的教練培訓、行政人員培訓、足球贊助的設計和聯賽制度的重組等等，能否成功要看日後的發展了。

反之，政府理應推動業餘性足球運動，讓大眾通過不同形式參與及享受其中的樂趣，這對社會極為有利，對團結和諧社區，大有好處，是政府絕對應該刻不容緩大力加把勁的事。議員先生們祇管沉迷政見爭拗而對民生若干問題視而無睹，令人唏噓。

香港人愛足球，有著很多情意結和許多交織著的原因，足球傳統是經過殖民地時期英人薰陶和華人本身在國際球壇爭取回來的一點身份認同。撇開政治和族裔的問題不論，大眾對這種熱愛足球運動的熱誠，乃真性情酷愛所致，是血液中的種籽。孩子們喜歡參與，成年人也喜歡在公餘踢球，大量觀眾都沉醉於電視轉播的外國足球聯賽和國際賽事，而且這種浪漫閒情的崇尚，是平民化階級的享受，大眾從足球似乎都可以獲得很大的滿足和精神上的安慰。

設計足球遊戲的始創者，大抵也是一些心情恬靜和樂天曠達的人，他們希望群眾可以在悠閒時從足球比賽中享受其中的樂趣，暢舒胸懷和豐富一下心靈。它是平民化的，不花錢，易踢易看，易明易懂，這種魅力，予足球無可比擬的凝聚力，吸引了大批的擁護者。

不同的國度，都致力發展足球，希望足球可以成為年青人依偎的精神寄託。因為足球既主張團體精神和合作精神，它也同時注重個人力量在團體中的價值，它尊重每一個參與者的精神投放，也容許每個人在團體裡應本身能力發揮潛能。反而那些不尊重自身價值的人，會在足球隊裡感到不安和迷失。足球只要在有組織和有系統下進行發展，它可以讓來自不同的種族、階層和學識的人士參與。

這看來也是調節社會戾氣的甘草，也因此而受不同國度歡迎。近年荷蘭、法國和西班牙等更把此觀念發揚光大而獲巨大成果。

來自踢足球所培養的紀律性和服從性，加上它對體能的要求，較諸年青人參與軍訓或紀律部隊訓練，更加有過之而無不及。因為足球有趣味性而沒有帶迫性，更予人一份滿足感覺，所有參與的人全皆先行著重紀律和服從性，方能從中獲得樂趣，況且體能的訓練令人身體健康，身心愉悅。

足球也在同一時間協助社會培訓良好的領袖人物和追隨者。因為每支球隊均需要一些領袖帶領，但又同時不能全都是「酋長」而沒有「紅番」。整體精神是足球所強調的東西，如何令球

隊進步，是團體精神的目標。足球會告訴每一個參與者，什麼時候你需要擔當上領導責任，什麼時候你則需要扮演追隨者的角色。

學習如何將從訓練方面獲得的東西和技巧，為球隊作出貢獻和發揮力量，是每個參與者都自然會領略的事。大家長時期在有組織性的系統下練習出來的技巧，必然有用武之地。這也是每個社會在多方面的概念，所一直以來追求的目標吧。

現代的網絡世界和手游生活習慣，使人們都冷漠地和寡情地生活著，能夠讓青少年在身心愉悅的情況下學習生活，鼓勵父母在週末帶孩子去踢足球，也許總比鼓勵爸媽們帶孩子去逛商場來得健康些。

香港一直被認為是個炒賣的城市，急功近利和唯利是圖。很多人都說在香港住得久了，會對人和對生活失去信心。住在一個股票和房子炒賣被認為是智者美德的城市裡，人的尊嚴容易被吞噬。記得有位學者說過：「在這兒生活要活得仍然像有生命的人，你久不久得讀些偉大思想家所寫的書不可，好讓你覺得人類還有些希望。」我很多時又會覺得，也許你須要醉心於藝術或文化研究，讓你感到塵世仍然是唯一天堂；又或者，你能擁抱著一項令你眷戀著迷的運動，好等你付出所有精神和情感。

否則，大家好可能都如安部公房的小說和刺使河原拍成電影《砂丘之女》的主人翁一樣，陷於困局之時，無可奈何一如囚犯般，麻木地安於現狀而活下去，不曉得生存於砂丘之中，是為

了挖砂而活抑或是為了活著而挖砂。

香港社會如能提倡一些合理近情的運動，而又能讓大多數群眾健康快樂的，例如足球這種富包容性、團體性而又富啟發性的活動，足可說是協助推動社會和諧了。雖然這並不代表什麼仁政，但十分健康，相信較之發展成一個「家居日常用品採購旅遊中心」有品味得多，而且更具精神心靈上的意義。

請不要讓我們的足球死亡。

第六章　七十年代球星

243

足球的樂趣

作　　　者：謝東尼

書名題簽：李可玉

出版策劃：王學文

責任編輯：蒙憲

設　　　計：馬志恒

出　　　版：出版工房有限公司

發　　　行：香港聯合書刊物流有限公司

版　　　次：二零一九年九月（第一版）

國際書號：ISBN 978-988-79906-6-6

承　　　印：出版工房有限公司

第六章 七十年代球星

【作者簡介】

謝東尼，原名謝國林，70年代新聞工作者，當過記者和編輯，先後工作於英文星報、中文星報、英文中國郵報、英文虎報，同時在星島體育撰寫足球專欄多年，以及在各大報章雜誌撰寫專欄文章。

一九八一年擔任甲組寶路華足球隊領隊，把球隊改革，成績斐然，在 1981-82、1982-83、1983-84三個年度球季內帶領球隊奪得共六項錦標，包括兩次總督盃冠軍，兩次足總盃冠軍，一次彪馬盃冠軍及一次高級銀牌賽冠軍。1984 年夏季，寶路華球隊因足球總會大幅削減外援球員而退出足球聯賽，謝東尼亦脫離球圈改而轉投商界。